跨 | 域
策展時代

The Interdisciplinary Curation Era

文化行銷的創意實踐心法

漂亮家居編輯部 —— 著

Chapter 01 策展趨勢演變與觀察

Chapter 02 台灣當代策展人 20+

目錄

Chapter

01

策展趨勢演變與觀察

策展的演變脈絡與發展趨勢，隨著每個時代的社會風氣有所變異，當今展覽的發生地已不限於實質空間，且受眾早已跨出藝文界，轉而深入大眾群體，連帶商業品牌也能透過策展邏輯強化行銷力道。身處數位時代的策展人，如何在資訊龐雜的背景中策動一場引人共鳴的好展？如何「找出文化核心主張、拋出未來社會價值」？此章獨家專訪台灣 9 位橫跨設計、藝術、建築、文化等專業領域前輩，透過多元導師身份，分享台灣策展思維的價值演變與關鍵影響，以綜觀角度拉開本書序曲。

張基義 台灣設計研究院院長
李明道 明道工作室 akibo works 負責人
龔書章 國立交通大學建築研究所專任教授
陳俊良 自由落體設計 Freeimage Design 董事長
王玉齡 蔚龍藝術有限公司總經理
胡朝聖 胡氏藝術執行長
王俊雄 實踐大學建築設計學系副教授暨系主任
張鐵志 搖滾與文化評論家
吳漢中 社計事務所共同創辦人

以策展尋根核心源頭，
梳理在地文化脈絡

台灣設計研究院院長
張基義

曾橫跨公私體系，如今也身兼建築系教授與台灣設計研究院院長等多重身分，請您以宏觀的角度切入，聊聊台灣近幾年的策展趨勢？

張：在 2016 年，台北舉辦《世界設計之都》（The World Design Capital），當時似乎被認為沒留下什麼大型公共建設，但這場活動卻給予許多台灣年輕設計師、藝術家發表的舞台，種下了設計文化轉變的開端。到了 2017 年，同樣在台北舉辦的「世界大學運動會」，它雖然不是展覽，我們卻開始重視、控管整體的行銷模式，包含宣傳影片、平面視覺……等品牌形象，整場活動過程中，我們都是大量運用設計、藝術跟科技相互搭配，這是一場動員人數之高的跨界執行，且當中包含很多年輕世代的設計團隊參與。

緊接著 2018 年《臺中世界花卉博覽會》，看似一場單純的博覽會，但它卻開始注入策展思維，除了展示花卉，還把台灣的設計力、科技力、藝術能量與文化能量帶進來。最明顯是由豪華朗機工所做的「聆聽花開的聲音」，設計團隊將智慧機械與大數據整合，並透過在地產業的搭配，讓製造業與藝術、科技、設計相互結合，呈現此次展覽最大的亮點。到了 2019 年初，屏東舉辦第 30 屆台灣燈會，那時看到執行團隊導入藝術與科技技術（無人機），逐步有了總策展人的思維，並以設計觀點控管整體活動的視覺美學跟呈現品質。所以，包括像年中舉辦的臺灣文博會《Culture On the Move》、屏東台灣設計展《超級南》，這些策展思維因為設計團隊年輕化的趨勢，而與以往展覽性質有很大的區別。

總體來說，2016 年《世界設計之都》的舉辦，對台灣設計、策展、文創領域，都是非常關鍵的時間點。加上公部門開始主動推廣許多大型展覽活動，這些策展團隊都有兩個共通點：「策展團隊年輕化」與「設計結合藝術、科技」帶來的能量。像是中華文化總會（文總），以前偏向傳遞官方的文化、正統的理念，現在則發行《新活水雜誌》，利用不同的觀察角度與媒體管道，建構台灣在設計、藝術、科技的新能量。

您認為策展從核心價值、觀點論述，到空間呈現，各種層級之間該如何梳理、扣合，確保整體表述具有一致性？

張：這要從 3 種層次論述，首先，策展最核心的是「WHY」，包括為什麼要這麼做？為什麼要認同這觀點？這價值為何會感動人？……等關乎「策展動機」（motivation）的一切，這非常抽象，卻也最重要；再來是「HOW」，用什麼方式表達展覽故事與觀點，是用紙本輸出？還是多媒體互動？或者是融合表演形式？這就牽涉到專業者之間的跨界；最後則是「WHAT」，要展出什麼東西？不見得要展出很多東西，重要的是引起觀者的好奇、興趣與感動，展覽提供的不僅是知識，還有「親臨現場的感動」，那是網路世界無法替代的，更是「策展思維」與「佈展思維」最大的不同。

面對新一代的策展之秀有何期許？如何發揚屬於台灣的策展實力？

張：其實當策展開始具有開放性，讓各種領域的專業者加入，彼此可以去溝通、論述、傳遞觀點，慢慢的，會找到台灣講自己故事的方法，在那之前，先不要設限自己。最大的擔心就是每個人太急著要找台灣（文化），而被鎖在我們認為的台灣形象只有廟宇、夜市、美食，與其如此，反而更要鼓勵各種新的可能與價值，不是具體的顏色、形狀，而是包容、多元……等，將這些在台灣文化裡更深層的DNA，重新以一種用更開放、更勇敢的方式，來詮釋什麼是台灣。

「何謂一場成功的展覽？首先，訊息傳遞清楚；再者，多少人被這場展覽啟發、感動，進而改變；新觀念帶來的改變以及對社會的啟發，我認為是策展最重要的價值。」

圖片提供＿張基義

台灣設計研究院院長 張基義———— 畢業於美國哈佛大學設計學院設計碩士。現任台灣設計研究院院長、交通大學總務長與建築研究所教授、學學文化創意基金會副董事長等職，並曾擔任台東縣副縣長兼文化處處長、交通大學建築研究所所長。著作包含《當代建築觀念美學》、《歐洲魅力新建築》、《看見北美當代建築》。

深根人文與環境，
讓每次出擊都能激起大眾共鳴能量

明道工作室 akibo works 負責人
李明道 AKIBO

Question.01

身為經典唱片的封面設計大師，到 2003 年首次承接台北燈會主燈、高雄世運開幕秀美術總監、台北燈節巨型投影秀藝術總監、臺北白晝之夜藝術總監，再到 2019 年擔任去年台北燈節活動策展人，能否聊聊這段心路歷程？

李：從封面設計跨足策展領域是環境使然，早期就讀美術設計時，商業美術還沒像現在如此多樣性，工作內容多是簡單的產品包裝，恰好後來幸運搭上台灣流行音樂盛行期，自然而然接觸很多唱片包裝；然而剛開始踏入流行音樂界的美術設計時，仍偏向靜態的唱片包裝與 MV 場景設計，直到近年開始許多演唱會活動盛行，才開始涉略舞台佈置。對我而言，最大的轉振點是從事流行音樂產業約莫十來年後，途中決定攻讀台北藝術大學碩士，這磨練我接觸許多純創作的經驗，也認識許多藝術家，也是源於這段經歷，讓我在策展合作時了解如何與藝術家溝通。

Question.02

承上，設計與策展最大差異為何？尤其後者是否有改變您對於創作的思考脈絡呢？

李：兩者最明顯的差異就是「執行面」，音樂產業主要溝通對象是經紀公司與歌手等唱片方，我可以考量市場行銷，將歌手包裝的相當個性化，運用骷髏頭、重金屬等風格都能被接受，但策展影響範疇更廣，小至城市行銷，大至國家博覽會等級，因此涉及對象主要為公部門體系，在溝通上思維有別；然而對我而言，兩者同質處皆歸根於「人」，無論是封面設計、MV 設計、舞台設計，甚至到策展，全部都跟社會（受眾）的關係相當緊密，也可說是任何設計細節都能牽動觀者情感，尤其是展覽，當下觀者的歡樂、感動、驚奇等各種情緒都能從現場感受到，策展人會從大眾那得到很直接的回饋，也讓我喜歡隱身於活動之中觀察大眾反應，這很有趣，也充滿時代性，因此即便唱片設計與策展在最終呈現上有很大差異，源頭精神都是一樣的。

身為總策展人，您又是如何掌握展覽走向合乎企劃核心價值？

李：首先要認清，總策展人並非獨攬一切、指揮全體的角色，而是要讓每位創作者各司其職、發揮最佳合作模式。因此，前期挑選團隊階段就需非常明確；再者，針對整體計畫環節設置停損檢查點，包含從草圖發想到施工階段，時時保持調整作品方向的彈性，尤其當要涉及國外藝術家，溝通過程更繁雜，因此需要更仔細地掌握各端狀況，總策展人絕不能專制，抱持這種心態增加經驗值，讓突發狀況減至最低，使最終效果能達到主辦方與藝術家雙方皆滿意，觀眾也看得開心過癮。

面對新銳策展人或設計師，能否給予些分享與建言？

李：專業策展人腦中都會有個開關，隨時切換感性理性思考，對我而言，視覺設計與策展都是一種載體、一種用美學傳達想法的溝通語彙，當語彙被反覆琢磨，就會產生出獨有個性、風格，久了就會累積出專屬品味。簡而言之，當設計作品或策展概念具有高度識別性，即便遭人複製、模仿，也取代不了本身的韻味，這也是當創作者品味自成一格的過程，因此，無論是策展人或設計師都要謹記，文化行銷無法速成，而是需要一步步穩扎穩打的。

"

專業策展人腦中都會有個開關，隨時切換感性理性思考，對我而言，視覺設計與策展都是一種載體、一種用美學傳達想法的溝通語彙，當語彙被反覆琢磨，就會產生出獨有個性、風格，久了就會累積出專屬品味。

圖片提供＿明道工作室 akibo works

明道工作室 akibo works 負責人　李明道——————— 知名唱片封面設計大師、藝術家，與跨界策展人，現任國立台北科技大學互動媒體設計研究所助理教授、明道工作室 akibo works 負責人。曾榮獲 2007 年傑出商業創意設計獎、2008 年公共藝術獎最佳創意獎、2009 年公共藝術獎最佳創意獎、2012 年公共藝術獎最佳民眾參與獎與 2014 年公共藝術獎最佳創意表現獎、卓越獎等獎項；策畫過 2003 年台北燈會主燈設計、2009 年高雄世運開幕秀，並身兼 2010 台北燈會巨型投影秀藝術總監、2011 國際平面設計展「潮間代」策展人、2016 ～ 2017 臺北白晝之夜藝術總監與 2019 年擔任台北燈節活動策展人。

定位策展核心價值，
激發社會能量並拋出時代願景

國立交通大學建築研究所專任教授
龔書章

Question.01

同時擁有策展人與設計評審等雙重角色，您認為達到一場「好展覽」該具備哪些條件？

龔：對我而言，好的展覽就是「啟動者」、「創作者」與「觀看者」這三種人，都因為這場展覽而獲得啟蒙，有機會往前走。觀看者透過空間的陳述，他能體會到背後的文化、歷史與價值；創作者因為這場展覽，讓他在未來設計的模式裡可以繼續練習，而不只是做完份內作業；對於啟動者來說更為重要，因為他們透過展覽，獲得更大的核心價值，進一步啟動內部的機器，當這三種狀況同時符合，對我而言就是一場好展覽；另外，「展覽後」的影響更為重要，即是策展必須對展覽產生後續影響力，若要問我展覽成不成功，就是這場展覽結束之後有沒有影響力？有沒有啟動什麼事，讓提問本身是進行式的？因此，藉由策展產生「社會影響力」（Social Impact）是重要的，這才是我認為的成功。

Question.02

接題 1，那麼面對繁雜的公共議題、品牌思維、消費市場諸多因素，策展人如何將展覽理念清楚傳達出去？

龔：策展人必須把自己的策展論述，透過各種不同的語彙展開來，所以必須因應不同受眾，將展覽設定不同內容層次，當中都要包含大眾與專業者。展覽對於大眾，要能簡單易懂；對於專業者，更要提供一種新的探索觀點。因此，策展人要有知識文本，更重要的是，這個知識文本要怎麼傳達出去。總結來說，展覽是一種溝通，是一種空間傳達，而不只是空間形式而已，也因為溝通對象含括大眾與專業者，所以要預設觀看者可能對主題懵懂，或著抱有企圖、目的，策展人都能啟動他的好奇心。對我而言，展覽有趣在於引動不同的人，在不同的層次上的好奇，觀看者才會在看展過程裡獲得他想要的答案，有時策展人要丟一些曖昧空間，讓看者人可以消化、想像、詮釋、發展，而不是平鋪直述全部講完。

那麼策展人該如何梳理、整合各層級之間的專業分工，確保展覽整體具有一致性的呈現？

龔：一位好的總策展人不是親自把所有事做完，而是要先把展覽定位確立好，並且這個定位是大家都可以看到的，且它背後要有核心論述基礎，否則團隊執行容易迷失方向。因此在展覽模式上，首先要具有「開放性」，這開放性是讓各區的策展人或合作對象，都可以有自己獨自經營、運與執行的專業；再來是「收斂核心價值」，這樣團隊輸出的東西都是跟核心價值接近的；最後則是形式要有「統一調性」，但這不代表是要有制式規則，而是即便分區策展人運用不同的媒體、技術、工具，也能發展出和諧的空間與視覺調性。所以收斂很重要，當展覽有一個大家可以共同抓取的核心價值觀，那麼從價值論述到形式表現，觀看者可以明確抓住屬於展覽的感，讓展覽擁有動態性、提問性與開放性的互動關係，不僅是單向的傳達關係。

想對當今策展新銳，或是想踏入策展領域的後輩什麼建議呢？

龔：首先要「理解專業」，包含理解自身專業以及跨域理解的其他專業，這樣策展人才知道哪種領域適合交付誰執行；再來就是具有「知識性與論述性」，知道起承轉合該怎麼安排，知道整個當代性、文化性是什麼，而論述背後要有知識，對科技的知識、對文化的知識、對美感教育的知識……等；然後是「了解媒體如何傳達」，策展人不能自說自誇卻沒引起大眾好奇，這樣就喪失溝通的意義。以科普展舉例來說，策展人對於科學就要有基本的認識，必須把深奧的科學轉換成受眾可以理解的，因此科普展跟藝術展是很不一樣，必須透過很多的轉譯過程，讓小孩不用透過文字也能理解，甚至透過模型解說、互動裝置，讓原本不知道的人獲得相關知識啟發。

"

展覽最重要的就是「溝通」，因此策展人必須理解合作單位所要傳遞的訊息，這個訊息有時候可藉由空間、視覺表達，有時候則必須透過說故事做到，如何在空間裡說故事，如何為展覽內容建構完整的「敘事」方式，我稱之為敘事，是因為展覽並不限制用何種人稱角度來陳述。

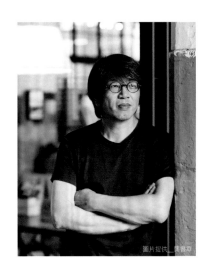

圖片提供＿龔書章

國立交通大學建築研究所專任教授　龔書章————美國哈佛大學建築碩士及設計碩士，榮獲第八屆中華民國傑出建築師獎。現任國立交通大學建築研究所專任教授、CSID 室內設計協會理事長，並擔任國內外設計大賽包含金點設計獎、TINTA 金邸獎、TID Award 台灣室內設計大獎、ADA 新銳建築師、新一代設計展、IDEA — TOPS 艾特獎國際空間設計大獎、臺北市都市景觀大獎等獎項評審要職。榮獲德國 iF 傳達設計大獎、TID Award 台灣室內設計大獎、台灣建築獎、日本商業設計協會 JCD 空間設計國際賞等。

良善之心 X 高貴靈魂，
傳遞台灣文化獨有韻味

自由落體設計 Freeimage Design 董事長
陳俊良

從您側身觀察，當今世代生活模式與消費趨勢，是如何影響策展形勢變化？

陳：我從 2010 年就開始策展，研究所時期也是以「策略策展」為論文題目，因此從很早便認為策展一事大有可為。然而從自身的經歷觀察，台灣大部分的展覽都是陳列商借的文物、藝品居多，要如何走出文化台灣的特有策展局面，是需要大家共同認真思考的。

回歸台灣當今策展現象，策展已發展成「將無形轉化成有形的經濟模型」，為何如此一說，像是每當某商業品牌推出新品時，便可先透過策展論述、空間表現來形塑品牌特有文化與價值，讓消費者親身體驗、嘗試、提升人與產品互動的機會，也就是因為策展具有相對更靈活、機動的本質，所以舉凡百貨業者周年慶、高級飯店開幕，都能先以策展概念製作商空展覽。在這樣的思維優勢下，業主能透過實體空間傳遞品牌印象；消費者也能透過親臨現場，感受商品背後帶來的價值，對兩方來說都是相當有意義。

策展從前期廣泛研究、深度核心價值探討、再到觀點論述、空間呈現，您是如何梳理、扣合各種層級的關係，確保整體在有形、無形的表述具有一致性？

陳：首先要分清楚「策展」與「佈展」的不同，策展本來就該具有策略，但「策展策略」又與「策略策展」涵義不一樣。當策略擺在策展前面，它變成新的專有名詞、新的展覽模式，也代表每場策展策略都不該用同種模式重複呈現，而是要帶有新的思維激盪。

每場展覽在論述、建構時，都要先梳理屬於這場展覽的故事與脈絡，接著找出故事的「感動點」，挖掘背後感動觀者的觸發因子。無論東西方文化，所有事物都是由故事為開端，然後再從故事裡找到那麼一絲感動，進而讓兩者之間產生共鳴與影響力。至於策展空間的精神則是四字——「恰如其分」。在策展之前都會有套色彩計畫，透過深度了解品蘊藏的文化、特質，再去無存菁分類出專屬的色調、質感，讓無形的概念落實在空間設計時，整體空間能具有非常優雅的協調感。

對新一代的策展新銳有何期許？

陳：策展，不只是將視覺形式做完就好，這樣即使完成上百場，也無法累積屬於台灣的文化。我們能信手拈來道出西歐文化與時尚的連結、日本文化與職人精神的連結，然而何謂「文化的台灣」卻無法明確道出。新一代策展人在回應何謂台灣文化之前，必須透過集眾的力量，把任何與台灣相關的文化現象提出來討論，策展也好，文創產業也好，絕不是為了製作出有形物件才叫文創，以台灣金馬獎頒獎典禮為例，它既是一種策展，卻也能從中衍生出屬於此展專有的周邊商品，策展、文創意義各自表述，同時也能彼此結合。所以乃至城市、國家，都能運用策展觀念行銷，更重要的是背後的文化與核心價值。

至於什麼是「文化的台灣」？首先我會想到「海島」，台灣是海洋生態非常完整、漁產豐富的國家，因此海島文化絕對是台灣特色之一；再來是稻米文化，台灣在稻米產業的品質、技術、行銷，國際皆有目共睹，更遑論茶葉、蘭花，甚至是2011年以台灣水果農業策畫的「果然台灣」展覽，這些都是讓台灣在世界發光發熱的產業，都是值得人們去展現的文化特質。

> 彰顯策展的核心價值，必須透過故事性、感動點與共鳴力三者相互扣合，並以一顆良善的心、高貴的靈魂，加上對這塊土地的正念，形成專屬台灣的文化策展魅力。

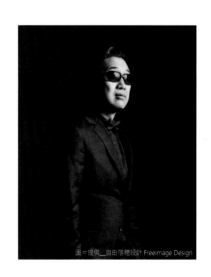

圖片提供＿自由落體設計 Freeimage Design

自由落體設計 Freeimage Design 董事長　陳俊良———— 現任自由落體設計 Freeimage Design 董事長、東裝 SILZENCE men 總裁暨品牌總監，曾任親子天下藝術總監。榮獲 2015 年第八屆的總統文化獎創意獎、2006 年台灣國家設計獎的視覺傳達設計金獎、2006 澳門設計雙年展評審大獎、2005 香港主辦的亞洲最具影響力設計大獎等指標大獎；並於 2016 年以「東裝 SILZENCE men」榮獲亞洲最具影響力大獎。

翻轉藝術觀看角度，
形塑觀點並鋪陳五感體驗

蔚龍藝術有限公司總經理

王玉齡

Question.01

長期投身藝術策展領域，您認為早期藝術展與當今藝術節、藝術季的策展思維差異在哪？

王：這分為「被動」與「主動」兩種層面來談。被動，指的是傳統在室內空間的展覽，主要是將展品擺設完成，讓大眾自發性去接觸，此時展覽本身是被動等待大眾前往欣賞；主動，像是當今的地景藝術節，它將展品從傳統藝術殿堂（美術館、博物館）移設到尺度更廣闊、不拘束的場域之中，並形塑一股主動擁抱大家前來的氛圍，對此，戶外展覽的吸引力就不單只是藝術，更包括周邊的自然環境。當藝術從嚴肅的殿堂走向奔放的戶外，大家都能跟藝術有各種互動，為自己與作品留下的特殊經驗與回憶，這就是如今地景藝術節之所以引起風潮的主要原因，也是與早期藝術展最大的差異。

Question.02

接題 1，藝術展從原本被動的單向觀看，到如今演的雙向互動關係，這其中也關係到展品媒介的多元性發展，像是 AR、VR……等多媒體、互動科技置入，您又是如何看待這股趨勢呢？

王：的確，當今很多展覽會將多媒體技術置入策展，然而無論是 AR 或 VR，這些都是吸引民眾的手法之一，也就是說，科技的運用只是趨勢，重要是展覽本身想傳達給大眾何種價值。當創作藝術的媒材愈來愈多元，是會讓作品的形式更加豐富化，但沒有任何一種手法會被完全取代，反而是互相對應出現喜歡這種形式的群眾。就像當初電腦繪圖的出現，有人會擔心學生不願再手繪，但現在看來，手繪並沒有消失，只是使用這種創作方式的人可能會漸漸偏少。因此即便展覽方式千變萬化，但各種流派都會有人喜愛，因為它牽涉到的不單只是功能性，還關乎每個人對自己習慣、經驗，與品味的選擇。

您從室內藝展跨足到戶外策展，過程中有哪些眉角或原則可供新興策展人留意呢？

王：相較室內藝術展覽將主要重心放在藝品，戶外策展規模更大，因此前期提案時策略性要夠強，而所謂的「策略性」涵蓋作品、經費與人事，假設某場戶外展經費只足夠完成 10 件作品，那策展人要權衡分配預算比重，可能有 3 件是屬於地標型的，尺度很大，用以吸引群眾；而有 3 件能是互動型，如街道彩繪等，那也會是很好的行銷效益；再者其餘作品可以分散各處作為亮點，讓民眾尋寶般驅動他們發掘；總結而言，作品要懂得歸類，將它的目標定義清楚，接著進一步規劃製作期程，而這要訓練策展人對於材料、工期、經費的精準掌控，包括過程中的參與單位也要一併聯絡，像是廠商、里長、校方等各界協助者，這些都是大型展覽要留意的執行細節。

因此策畫一場大型展覽，團隊分工要相當有效率，包含作品製作組、活動組、文宣組等方要相互合作，譬如文宣組需要知道作品何時完成？何時拍照？活動組需要搭配藝術家作品去規劃各種活動，種種皆是很龐大繁雜的合作。

對新一代的策展後起之秀，有何建言與期許？

王：作為一個策展人，首先是必須要有「觀點」，當有了觀點，接著展覽策略才會有一套架構，並且要「隨時有感」，盡可能放大自己的五感，體驗身邊環境變化，而非只是單純的生理反應或需求。當自己對周邊環境有了感受，才會引出探究的好奇心，進而追尋背後的故事、文化與價值，因此對任何事物都要主動去思考，與大眾形成反饋，進而觀點就會呼之欲出。

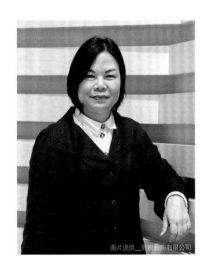

圖片提供＿蔚龍藝術有限公司

有觀點才有創作力。展覽即是某種想法的陳述，它透過實體的展現與人溝通，將策展者的觀點藉由設計表現出來，進而引起各種正反對話。

蔚龍藝術有限公司總經理　王玉齡——————現任蔚龍藝術有限公司總經理。曾任巴黎 Denise Rene 畫廊亞洲代表、法國文化部附設雕塑協會展覽策劃、台北漢雅軒畫廊總經理、《今藝術》雜誌總編輯等。公司領域橫跨公共藝術（專案管理與設置製作）、國際展覽與空間營運，包含策畫和執行國內外重要公共藝術與博物館重要大展，並代理國際知名藝術家。

跳脱藝術行為疆界，
激起在地文化漣漪

胡氏藝術執行長
胡朝聖

富有多年當代藝術策展經驗，能否以您角度聊聊台灣藝術策展文化的發展？

胡：策展人（Curator）概念最遠可追溯到 18 世紀法國大革命，當時羅浮宮正式對外開放，在這樣的時空背景下，博物館、美術館從原本歸屬貴族私人，轉而變為公共財，其中這些藝品的「管理者」則順應時勢，開始將照料這些物件的知識轉化為 SOP，逐步將這些藝術推廣至民間，所以 Curator 本身在英文裡就有「照料」之意。另外也因為民主思潮燃起，促成世界各地開始成立的博物館，因此博物館的相關專業開始被重視，直至第 2 次世界大戰之後，民主風潮更是遍及全球，國家為了向人民推廣願景，便開始籌辦起雙年展，故需要大量策展人來統籌、研究，借助他們的專業與大眾溝通，成為公部門與大眾間的橋樑，因此策展並非是近代才出現的概念。

回到台灣，這股策展趨勢早在 2000 年左右便開始隱隱發生，當時的行政院文建會開始重視文化創意展業，運用策展思維與大眾溝通，因此早期台灣策展人便開始涉及各種領域，像是建築、工業設計、服裝等，當政府開始關注文化創意產業時，也間接促發展覽形成重要產業的推手，讓策展不單只是藝術產業，更是拓展到文化創意領域。

面對繁雜的公共議題、品牌思維、消費市場，策展人如何將背後理念正確傳達給大眾？

胡：如同上述所言，策展人的形成與民主化有關，而策展思維、形式的變異，更是與社會變化相互牽引著。過去的藝術展覽多在純粹的美學空間進行，受眾也是對藝術有興趣的人，然而隨著民主化的進程，藝術開始解放，離開殿堂般的場域並轉而進入大眾生活領域，包括商場、馬路、荒廢區域等非典型場域，因此它所觸及的價值都是解放空間、顛覆空間、打破框架，所以當今策展之於城市更大的意義，便是對社會進行刺激與改革。

2011 年我們策畫第一屆《粉樂町》，當時在台北市東區進行長時間的實地考察，並與地方協會、文史工作者頻繁溝通，找出城市藝術節的策展方法論。更重要是，讓藝術家面對群眾，藉由觀眾直接的反饋，給予藝術家更多激發創意的機會，透

過互動，讓策展人與藝術家不斷打破框架、距離，並共同專注展覽的核心價值。也因為當時粉樂町突破性的策展模式，留給在地民眾很深刻的正面印象，這股印象進而轉為驅動力，造就如今在地居民與商家自發性的參與、策畫，因此民眾的理解與投入，對城市規模的策展而言非常至關重要。

Question.03

當今展覽文化除了場域跳脫傳統室內佈展模式，也開始置入大量多媒體科技；藝術與大眾的關係，也從單向的被看，解構成帶有觀點的雙向交流，您是如何看待這股變化呢？

胡：藝術就是當下生活的體現，而生活是不斷往前進的，策展呈現的就是當下社會的狀態。像這一代年輕人出生就有電腦，這是他們生活的一部分，無法逼迫他們回去使用傳統的表現方式，所以藝術表現是會隨時代與時俱進，但它的本質源於創意，而非在媒材上打轉。像近幾年在東吳大學策畫的虛擬實境互動地景藝術，利用擴增實境的形式讓藝術作品透過手機與民眾互動，讓校園成為虛擬雕塑公園，將教育環境翻轉成美術展覽空間，也讓藝術家有另一種傳達作品的可能。

Question.04

當今台灣民眾對展覽的體驗文化或消費習性，您又是如何看待？

胡：當看展成為大眾日常，某種程度代表文化消費的人愈來愈多，但策展人必須兼顧展覽的票房與知識純度，而這需要透過要不斷的挑戰與拿捏。我認為，民眾願意為展覽消費是好事，但重要的是，讓他們願意花更多時間認知、理解展覽核心價值，只要在觀者心中留下記憶，對生活有一點點的優化，那麼展覽便是成功。

"

展覽只是某種讓大門開啟的方式。藉由策展，能讓大眾認知自己所在乎、關心的議題，進而將展覽背後的價值內化到心裡，打破、顛覆大眾對理所當然之事的框架。

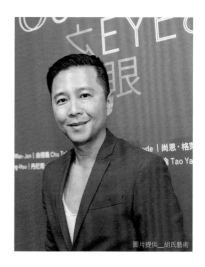

圖片提供＿胡氏藝術

胡氏藝術執行長　胡朝聖————紐約流行設計學院（Fashion Institute of Technology）藝術管理碩士。現任胡氏藝術執行長、忠泰建築文化藝術基金會董事、臺灣視覺藝術協會顧問、VT Artsalon 非常廟藝文空間共同創辦人、双方藝廊共同創辦人與策展人。2016 年獲選「英國文化協會（British Council）愛丁堡、格拉斯哥以及倫敦參訪學人」、「2009 Vogue 雜誌 People 101」等獎項，並入圍 CANS 當代藝術新聞（Chinese Contemporary Art News Magazine）年度「亞洲當代藝術之最」之「2017 年度最佳策展人」。

群策建築跨界思維，
構築多方溝通場域

實踐大學建築設計學系副教授暨系主任
王俊雄

Question.01

能否以您在建築圈的豐富經驗，聊聊台灣建築展歷年來的演變？

王：台灣在 2000 年左右，整體社會開始對建築關注度提高很多，而這股變化源自兩個重要因素：其一是 1997 年誠品敦南店「誠品講堂」的出現，它首次開設建築相關講座，原本預估吸引專業者參加，沒想到卻很受大眾歡迎，這是建築首次打破專業與大眾之間的門檻，讓更多領域外的人有機會了解建築。直到 2007 年，這股關注建築的社會現象再次升溫，原因就是「忠泰建築文化藝術基金會」的成立。相較誠品講堂多半舉辦講座類型，忠泰基金會投入更多資源，將講座規格拉高到展覽層次，藉由整合建築師、設計師、藝術家與文化工作者等跨領域專家，發起各種系列展覽、國際建築論壇與大規模演講，讓社會擁有另一種了解建築的角度；其中深具代表性是 2013 年與日本森美術館聯合策畫的「代謝派未來都市展──當代日本建築的源流」，扮演著推動台灣建築於國際交流的重要推手。到了 2009 年，建築圈又有第三波新變化，即是清水建築工坊負責人廖明彬發起的《實構築》展覽，首創一處讓建築師、營造廠與業主三方更通暢討論的平台。另個關鍵就是 2006 年「國家文藝獎」增加了建築獎項，讓建築不再被貼上「只服務特定對象」的標籤，而是從早期偏向製造業的角色，跨足文創藝術領域。

Question.02

建築展從前期廣泛研究、深度核心價值探討、再到觀點論述、空間呈現，各種層級之間該如何梳理、扣合，確保整體表述具有一致性？

王：首先總策展人必須確保邀請對象與展覽核心理念相符；再者是總策展人與團隊要建立信任關係，更積極的溝通且避免用規格化的方式約束各區策展人；最後，展覽裡最重要的解說性文字必須要總策展人書寫，而不是交給各單位各自表述。另外，直到現在我仍堅信模型是最好的溝通工具，因為它提供整體而不是片段角度，如果透過 AR、VR 這種強調體驗的媒介，就可能喪失全觀思考，但如果展覽缺乏體驗也會顯得枯燥，所以影片與多媒體科技確實能適時輔助。

建築學科在當今社會仍是一門高端專業，這種情況下，建築展該如何開啟更多元的溝通管道，而非侷限在同溫層而已？

王：日常生活中與民眾最貼近的就是「設計展」，台灣各種設計展的興起與文創產業推動有關，在國家提供預算又有推動機制的情況下，設計範疇又比建築更廣泛，因此很容易跟民眾產生共鳴。相對來說，建築領域門檻偏高，民眾沒有經過解析很難理解內容，觀賞者仍是以專業者為主，一般大眾反而較無感。對此，未來台灣的建築展一定要愈來愈面向大眾，而不只是在專業圈尋求溫暖，它必須對「硬知識」進行解構，不是形塑建築偉大的一面，是要透過易懂的方式，表達建築與民眾生活息息相關的層面。

2009 年《實構築》建築展從小規模起家，直到現在每 2 年舉辦一次，我在 2014 年作為總策展人就在思考，該如何讓這個展覽成為更好的溝通平台，包括台灣到國際，因此整體團隊不論是舉辦展覽或是出版季刊，策略與思維都有逐漸轉變的，像是（1）專業內的溝通，包含業主、建築師與營造廠三方；（2）台灣建築跟國外建築的溝通，所以實構築季刊都會有英文，讓國外建築專業者有門戶可以了解台灣建築作品，甚至在 2020 年 3 月還要到日本京都去辦展；（3）透過展覽與季刊持續與社會大眾溝通，而這塊領域確實還有很多努力空間。

> 對我來說，看展覽跟看電影很像，不用像欣賞歌劇一樣隆重嚴謹，而是大家會願意多看幾遍，試著去了解、思考，就像好電影一定不只看一遍，重要的是，每次觀看都能發掘很多細節。

圖片提供＿王俊雄

實踐大學建築設計學系副教授暨系主任　王俊雄——————美國康乃爾大學建築碩士、國立成功大學建築系博士。現任實踐大學建築設計學系副教授與系主任、台灣現代建築學會理事長、空間母語文化藝術基金會董事長，過往任職台灣建築雜誌總編輯與中華民國都市設計學會理事。曾參與多項公共空間的規劃與顧問工作，希望從中尋求身為公民的意義以及從僵化制度中產出自由與美感的可能。

梳理當下時代命題，
乘載獨有文化實力

搖滾與文化評論家
張鐵志

曾先後歷經《號外》雜誌主編與《新活水》雜誌總編輯，到創刊《報導者》媒體平台後，直至 2019 年擔任台灣設計展總策展顧問，您如何看待這段從文壇跨到設計圈的轉變？以及身為媒體人對於台灣策展演變的觀察？

張：初次接觸設計圈約莫於 2015 年左右，那時我離開香港《號外》雜誌回台，恰巧碰上台灣新一代的策展勢力萌芽期，當時身為《臺北設計城市展》的執行單位「格式設計展策」總監王耀邦便邀請我加入策畫團隊，負責探討公民力量之於社會設計的主題，而這首要原因在於我長期關注公民運動。此外，一般來說，我是以媒體人或者論述者而非設計人的角色參與，因此對於策展角色，我更偏重展覽與社會大眾的連結。但說到「策展」經驗，其實身為媒體人，「編輯」也是種紙上策展，我們同樣要梳理各種議題、賦予觀點，並與讀者進行溝通，因此我在策展的角色是對應到我的專業，主要負責整場展覽的概念、定位、價值、議題、理念等方向，再由各類設計專業者共同執行，因此我自認像是以文化人角色出發，與策展人溝通的橋樑。

Question.02

接題 1，擁有政治學背景加上媒體人的專業素養，是如何幫助您解構每場策展核心議題？

張：長期沉浸於文化與音樂領域，加上也在媒體領域累積多年經歷，讓我比較能捕捉時代氛圍，並與當下社會進行對話。像我熱衷於搖滾樂，而搖滾樂從形成到演變過程，其實與當下環境、政治、文化緊密相關；另外政治學的背景，讓我對於觀察整個社會，甚至世代，擁有更全盤的思維考量，因此當策展單位想對當下社會提出觀點、理念，提問也好，就必須了解政治、經濟、文化、商業等社會議題，而我的政治學背景利於我進行全盤觀察，以便更了解社會全貌，例如在 2019 年《台灣設計展｜超級南》負責總策展顧問一職，我的助力便是提供團隊更完整的分析角度與想法，尤其是回應這個時代大眾的想像。

能否以過往經驗舉例說明，台灣在策展設計力的演變與格局？

張：當今策展人的作業型式大多是以接案進行，所以不一定每屆都是同個執行團隊，造成常態性展覽的總策畫人隨時在變，因此只能就當下展覽對當下社會拋出問題、觀點、想像；然而由中華文化總會（簡稱文總）在日本舉辦的《Taiwan Plus》則是個有趣案例，這是我當初在文總裡提案和總負責的計畫，它一次規劃3年，目的是想將台灣創意文化議題帶去日本。而這策展起因是我看到日本人哈台的新趨勢，於是希望藉由策展概念將台灣最前端的文化、創意與設計力展現到日本。就長遠來看，展覽則是扮演輸出台灣設計實力的重要平台，因此《Taiwan Plus》相當於台灣文化節的概念，從2018年、2019年，再到2020年日本東京奧運的關注度，讓世界有機會看見台灣設計力，這相較一次性的展覽有著明顯差異。

進一步來說，2018年《Taiwan Plus》主題為「文化台灣」，作為系列首部曲，當時首要目標是擴大聲量，吸引各界人士注意，當時成功在2天內吸引5萬多人參與；而2019年以「台灣新感覺」為出發點打造全新視覺，透過觸覺、味覺、視覺與嗅覺等4種文化感官，代表「工藝創造、鮮甜物產、盼望喜悅及信仰希望」，傳達台灣獨有的文化魅力。有了前次打響知名度的經驗，此場展覽加入更多實驗性嘗試，除了設計、音樂、市集之外，更延伸講座、台日店家合作等元素，成功傳達策展的核心精神：「台灣正在發生的文化風潮、台灣獨有美好的文化體驗與台灣才能看見的文化風景。」

> 無論是身為策展者或媒體人，創作背後的「時代感」非常重要；策展人要對當下社會提出詮釋與觀點，才能賦予大眾對於未來的想像；而每個當下都是未來的線索，當策展人思索出更清晰的架構，就能提出對未來更明確的想像，否則過程中容易發散、偏離，最終無法與大眾激發創造性的對話。

圖片提供＿張鐵志

搖滾與文化評論家　張鐵志─────一頁文化社長、青鳥書店總顧問，曾任2019年台灣設計展策展總顧問、2018華文朗讀節策畫（獲Shopping Design年度最佳概念展覽）、2018～2019台灣文博會策展委員，並於文總任內負責在東京的Taiwan Plus台灣文化節等大型策展。媒體方面，擔任總編輯之《新活水》獲得2019年金鼎獎三項大獎，亦曾任香港《號外》雜誌總編輯暨聯合出版人、《數位時代》首席顧問、《報導者》總主筆等，現正籌備一本全新文化創意媒體。著有《燃燒的年代：獨立文化、青年世代與公共精神》、《想像力的革命：1960年代的烏托邦追尋》等書。

不僅策畫博覽會與藝術季，
更是創造制度與文化的改變

社計事務所共同創辦人
吳漢中

非設計專業出生卻活躍於台灣文化策展領域，是何種契機讓您投身於此呢？另分享您擔任 2016 年「台北世界設計之都」執行長、2018「台中世界花博」設計長與 2019 年「浪漫台三線藝術季」設計總監的心路歷程？

吳：2010 年我出版了《美學 CEO》，此書宗旨為「用設計思考，用美學管理」，因此相較如何呈現美感，我更在乎是如何以設計思維管理企業、組織，達到制度的改變等策略，也是憑藉此書讓設計界有機會了解我的專業，進一步開啟參與《世界設計之都》的機會；另外更深一層涵義在於傳達，台灣其實不缺專業人才，但由於設計環境不夠好、制度結構不夠完善，連帶造成設計師綁手綁腳，因此執行設計前先把整體環境建構好，才得以發揮彼此真正效益，這也是為何全球數一數二的指標品牌，都會設立創意部門或設計長職位，因為他得處理重要的品牌核心，所以我之於這些大型策展，就是要成立穩健的設計創意部門，讓所有不合理的制度就此改變。

接題 1，您認為什麼樣的性格或專業適任擔負設計長一職？另外身為上位角色，什麼樣的設計師會使您印象深刻呢？

吳：無論是總策展人、設計長或設計總監，首先「專業」是基本條件，面對設計領域專業者須擁有經驗、觀點與規劃能力；再者是「耐心」，身處策展團隊核心角色，要認知到大型策展必定牽涉多方專業人士，因此能不耐其煩、持續溝通直至共同目標、方向產生，這是設計長必須有所領悟的；最後，也是最難達到的即建立「信任」，設計長作為主辦方（行政）與設計師（執行）的橋接者，過程中要處理許多資源、預算上的分配，因此要做到讓各方人士信任非常重要，確保團隊彼此不會因猜疑影起內部紛爭。

而會令我印象深刻的設計師，其實隨著展覽規模來看，愈大型愈會接觸更多藝術家與設計師，因此作品富有美感是基本條件，反倒是提出「新的策展策略、思維或模式」會令我驚豔，舉例來說，有些設計師美感非常好，因此合作前已相當放心其創作品質，但合作過程中又發現對方設計研究能力更好，會試圖抽絲剝繭設計命題、思考策略，進而才動手設計，他彰顯的不只是天賦，更是後天追求知識的探索精神。

那麼總策展人對於團隊的管理原則為何？

吳：身為專業的總策展人或設計長，最重要是創造「正式與非正式」以及「行政與設計／藝術專業」的分流機制。前者是指總策展人要懂得就討論內容彈性調整溝通模式或場地，有些會議需要決議事項、有些則是創意交流，當總策展人能就會議導向先行判斷討論形式，那會使溝通節奏更有效率；後者即是策展人清楚開會目的，例如不須在合約管理會議上討論設計概念等專業內容，也就是將公務體系的討論與創意體系的討論適度分流，節省重複耗費的時間成本，創造彼此尊重的合作環境。

策展能反映到當下社會與文化的價值觀，您認為一場「成功的展覽」該如何定義？

吳：這要看它為社會留下什麼，並非指硬體建設，而是那改變城市或公部門的無形能量，如同最初策畫《浪漫台三線藝術季》時，為避免流於煙火式的藝術季，因此衡量這場展覽成功與否，在於它未來是否能繼續舉辦，所以良好的設計機制被建立，才是決定藝術季是否成功的關鍵。總結來說，衡量成功包含制度的改變與社會影響，一場成功展覽能對社會激發何種效應。

在各種展覽與日俱增的情況下，該如何保持台灣獨有的策展實力？

吳：首先「跨界合作」很重要，但這前提是多個專業者的對話，而非是走馬看花的合作模式，也就是設計師跨界前，要先思考自身核心能力與優劣勢，釐清後才能跨界，這樣投身於團隊中也能清楚掌握定位；再者，打開感受世界的覺知，無論是看展、閱讀、旅行，重要的是學習過程，當設計師對於各種文化累積到一定品味與鑑賞能力，那在策畫大型博覽會時，將有助於整體團隊聚焦在世界格局。

攝影＿郭定原

> 在展覽開始啟動之前，最重要的是重新設計導入的機制，打造一個良好、支持設計師的組織文化，才是讓展覽得以永續舉辦的核心精神。

社計事務所共同創辦人　吳漢中——————曾獲得 2019 年亞洲最具影響力設計大獎，目前擔任 2021 年「臺灣燈會」在新竹市總顧問，以及臺鐵美學設計小組委員；曾任職 2019 年「浪漫台三線藝術季」設計總監、2018 年「台中世界花博」設計長與 2016 年「台北世界設計之都」執行長，長期推動台灣重要設計變革，統籌國際級大型盛會。畢業於美國杜克大學企管碩士（MBA, Duke University）及台大城鄉所碩士，著有《美學 CEO》一書。

Chapter

02

台灣當代策展人 20+

數位時代浪潮下，策展人思維早已突破過往以展覽「藝品」為目的，而是藉由多媒體置入與大數據分析，將策展結合科技、設計與藝術美學呈現，讓展覽不僅侷限於傳統美學空間（如畫廊、美術館），也別於傳統的佈展手法。如今更重要的是，許多單位懂得將策展作為與社會對話的溝通媒介，藉由設計與美學加成的品牌思維，將台灣文化消費格局再度提升到國際水準。

「CHAPTER 02 台灣當代策展人 20+」章節，帶領讀者觀看台灣當代 20 多位跨界策展人，有的熟捻於建築空間、有的專精於平面設計、有的沉醉於藝術文化，有的更將數據、科技結合光影設計，重新創造出令人耳目一新的公共藝術作品，然而無論來他們自何專業領域，其共通精神皆是發揮對策展的熱愛，進而引起對話，創造社會共鳴。

王耀邦 強大動機 X 細膩感受，譜出文化共鳴、構築生活記憶
方序中 説一口好故事，開啟不一樣的策展思路
吳孝儒 勇於表現台灣觀點，用策展為熟悉的日常説故事
林舜龍 藝術家 X 策展人，雙重身份自由轉換
林聖峰 藉策展實驗構築的可能性，積醞建築實踐的新能量
林怡華 游牧精神挖掘地方靈魂，文化底蘊鋪成藝術張力
周育如 透過脈絡思考建構社會議題，以設計創造策展價值鏈
陳湘汶 側重展覽身後脈絡，梳理藝術與人文最佳距離
許哲瑜 X 郭中元 善於爬梳品牌歷史文化，創造新時代策展語彙
梁浩軒 洞見市場缺口，致力於發展台灣自製展 IP 化
張禮豪 從文史出發，替展覽下不一樣的註解
設計浪人 善用多元思維轉換設計角色，發揮自媒能量傳播時下趨勢
游適任 深掘日常細節脈絡，強化臺灣文化識別
廖小子 假以妥協之姿，反身揮出拳拳到位的「草根美學」
豪華朗機工 LuxuryLogico 翻轉設計遊戲規則，碰撞多元跨界整合
劉真蓉 城市行動的吹笛手，藉策展開啟空間與人的對話
鍾秉宏 從建築角度實踐策展論述
羅健毓 以內容為核心，以企劃為方法，轉譯人與時代事物的怦然共感
蘇仰志 拋出「教育設計」的震撼彈，相信展覽是改造群體意識的法門

圖片提供__ La Vie 雜誌、攝影__黃少柔

強大動機 X 細膩感受，
譜出文化共鳴、構築生活記憶
王耀邦

學經歷

2002	華梵大學建築系畢業
2006	取得英國愛丁堡藝術學院 Art, Space & Nature 藝術空間策展碩士
2009 / 2014	擔任 archicake 築點設計創意總監
2014	創立「格式設計展策」與「格式多媒」

策展作品節錄

2015	● 台北設計城市展
2016	● UP TO 3742｜臺灣屋脊上
2017	● 臺灣文博會年度主題館｜我們在文化裡爆炸
2018	● 臺灣文博會華山文化概念展區｜一座高山博物館 BODY KNOWING ● 臺灣文博會華山文化概念展區｜嘻哈囝 TAIWAN HIP HOP KIDS ● 新竹市玻璃設計藝術節｜光動 Light Driving
2019	● 臺灣文博會桃園地方館｜桃花源設計事務所 ● 齊柏林空間特展｜見山 View above Mountains ● 去你的南極 Go! Go! South Pole

得獎紀錄節錄

2018	● 日本優良設計獎 Good Design Award（臺灣文博會華山文化概念展區｜一座高山博物館 BODYKNOWING） ● 金點設計獎｜整合設計類（臺灣文博會華山文化概念展區｜一座高山博物館 BODYKNOWING） ● Shopping Design Best 100（臺灣文博會華山文化概念展區｜一座高山博物館 BODYKNOWING） ● 金點設計獎｜整合設計類年度最佳設計獎臺灣文博會（華山文化概念展區｜嘻哈囝 TAIWAN HIP HOP KIDS） ● Shopping Design Best 100（新竹市玻璃設計藝術節｜光動 Light Driving）
2019	● TID 室內設計大獎｜展覽空間類金獎（新竹市玻璃設計藝術節｜光動 Light Driving） ● 日本優良設計獎 Good Design Award（新竹市玻璃設計藝術節｜光動 Light Driving） ● 紅點傳達設計大獎｜空間傳達類（新竹市玻璃設計藝術節｜光動 Light Driving） ● 金點設計獎｜整合設計類（新竹市玻璃設計藝術節｜光動 Light Driving） ● 金點設計獎｜整合設計類（臺灣文博會桃園地方館｜桃花源設計事務所） ● 金點設計獎｜整合設計類（齊柏林空間特展｜見山 View above Mountains）

當今策展思維不單只有策畫展覽，更橫跨進新零售產業範疇，您是如何看待這股趨勢？

耀邦：當說到「文化消費」時，不能把文化與消費分開看待。因為消費的魅力在於背後引動大眾購買慾，甚至是重新理解品牌的途徑之一。在這樣的脈絡之下，策展思維更能協助商品向上加值，幫助品牌打造文化層面的故事線，這種透過文化來面對消費市場，我認為是一種很永續且健康的方向。

近年來，公部門釋出大量展覽活動並導入策展思維，您又是如何看待這趨勢？

耀邦：這某種層面代表「策展作為一種溝通的方法論」的概念已經進入時代脈動了，因此無論公部門或商業品牌，大家都很清楚展覽帶來的效應，且它的觀點是可行的（workable）。另外，策展具有凝聚訊息的強大功能，當它進入文化政策或觀光市場等活動，都是有機會藉由更完整的思考系統，將美學設計的能量呈現給社會大眾。

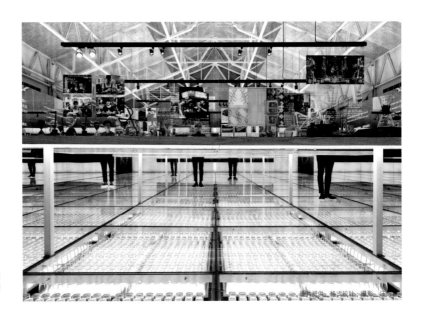

具有「看見未來的能力」是策展人必備的思維模式，當策展人想像的範疇更高更遠，才有辦法提供當下社會對於未來的期待。

圖片提供／格式設計＿攝影／汪德範

從《2015 臺北設計城市展》、《小花時差記錄展》、《UP TO 3742 ｜臺灣屋脊上》、《新竹市玻璃設計藝術節》，以及自 2017 年參與歷屆文博會的展覽策畫，甚至是與茶籽堂品牌的第三度合作，格式設計總監王耀邦，總能透過每場跨度多元的策展型式驚艷大眾。藉由穩扎的核心論述，格式設計碰觸的層面從人文社會跨域至土地環境，並以文化價值適切包裹商業議題，在這些作品屢屢獲獎的盛名背後，他又是如何一次次突破標籤定位？

培養實作功底，累積跨域經驗

在 2002 年自建築系畢業後，王耀邦到了英國愛丁堡藝術學院攻讀藝術空間策展碩士，使於他認為，建築雖掌握空間氛圍跟質感，但策展擁有更多的可能性，且在未來將成為一個新的工具、論述平台。由於研究所課程非常重視實作，以及學生對於整體性思考的掌握，加上系裡都是來自各地的畫家、科學家、建築師、室內設計師、攝影師……等藝術領域者，班級的組成就像一支策展團隊，彼此之間時常進行合作與互相學習，且策展實作遍及五星級飯店、盛產威士忌的小島、芝加哥畫廊等多元場域。當時畢業，王耀邦更是以「lighting tattoo」作為畢展主題，這與當今常見的光雕不同，「lighting tattoo」內容更具手繪工藝感，重點是，觀者能走進投影範圍與光影互動、重疊，隨著觀看角度與位置的變異，創造多層次的視覺體驗。

回國後，王耀邦在 archicake 築點設計擔任創意總監，他憶起，當時台灣已開始有較具實驗性的展覽，不管是針對展覽議題、空間美學或視覺的呈現上，都可以做一個整體的呈現，讓他更加堅信，展覽是一個可以凝聚意念的呈現平台。

型塑策展之上的「展策」思維

時序回到 2014 年，王耀邦離開築點設計後，成立「格式設計展策」與「格式多媒」，且巧妙地將普遍順口的「策展」改為「展策」，原因在於，策展會直觀認為只是策畫展覽，而展策更重視是「意念」，一種做設計的方法，所以展策就是「展開策略」，說法會更貼切他的理念。至於「格式設計展策」與「格式多媒」各自獨立，是因為他認為策展包含企劃、視覺、空間，與媒體關係 4 大面向，因此當展策部門與媒體部門互相協助並進時，展覽過程甚至後續效應、

媒體操作、對外公關，都會是一個完整的循環。王耀邦認為，格式設計展策的優勢在於以「方法論」為設計主軸，即視策展如數理學科，執行背後必須要有精確的根據、實質的論述，這樣在輸出時，呈現的空間、視覺，甚至公關、行銷，才能依此核心價值相互搭配，整個展覽的形狀才會更完整。

另外，王耀邦將多年經驗濃縮分享說，「在當今各種展覽類型與規模選擇更多的情況下，策展人必須具有『看見未來的能力』，一定要思考的更遠，才有辦法提供當下社會對於未來的想像；再者，生活模式要能連結 life style，因為策展溝通的對象是大眾，所以策展人不能抱持孤高的心態，而是要了解何種親近方式是會被大眾所理解。因此，life style 代表著柔軟、美好，在這種調性下出發的設計，基本上大眾是會願意再次閱讀並接受的。」

創造線下實驗場域，打破萬年乙方框架

王耀邦認為，所謂的文化空間不該僅止於大型文創場域，而是能有更多元的樣貌，因此在 2019 年，他與卵形 oval-graphic 主理人葉忠宜、WISDOM 設計總監齊振涵合作，3 人結合展策、視覺與時尚，跨領域打造「森 3 SUN SUN MUSEUM」（以下簡稱森 3），成為「線下的實驗場域」，即是透過實體空間的經營，挑戰、嘗試各種文化實驗，面對台灣市場是有機會成功的；再者，也是突破格式常年作為被委任的角色，讓自己成為甲方（業主），主動成為空間經營者，有機會決定空間裡的策畫內容，其背後重要價值在於「換位思考」。

而在森 3 空間裡，王耀邦更是在底端規劃一處小型咖啡廳，他認為，傳統商業空間會把咖啡區設置在最前端，並以每日販售杯數作為成功依據，讓買咖啡似乎只是單純的消費行為，對他而言，森 3 咖啡廳卻是第二展場，觀者一路從前端體驗視覺、聽覺與觸覺，進入第二展場又能感受味覺與嗅覺，促成完整的五感饗宴。

王耀邦藉由「展開策略」的策展思維，在格式展策、格式多媒，與森 3 實驗場域三者之間，清晰梳理每場展覽議題的歷史脈絡與定位價值，當梳理清楚了，設計自然有了尋根的脈絡，結果也會適切的對應萬物了。

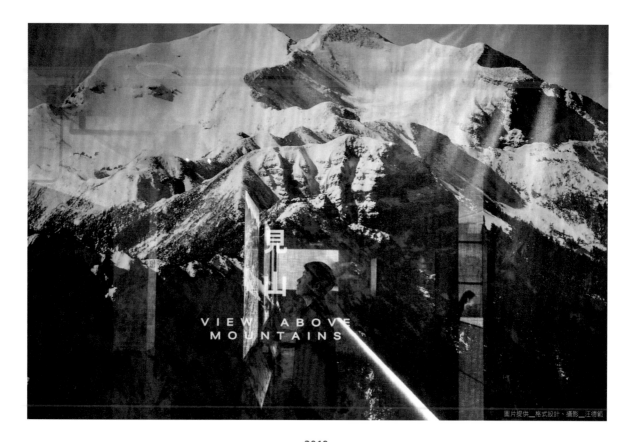

圖片提供__格式設計、攝影__汪德範

2019

齊柏林空間首檔特展｜見山 VIEW ABOVE MOUNTAINS

以山傳承意志，延續對自然萬物的崇敬

臺灣空中俯瞰拍攝導演齊柏林曾說，「山像是一切事物的起點，是河川的源頭，孕育各種的生物；是他原先夢想的起點，也是他投入空拍領域，最初的啟發。」格式設計展策以「見山」為首檔特展名題，如同齊柏林所說，作為一個好的開始、新的出發。展間中央是由黑鐵製成的黑盒子（中央區塊），裡頭的豔紅場域，展示著數多底片正片，呼應齊柏林在暗房沖片的習慣。以黑盒子為核心，周邊形成環繞的迴字動線，其中以懸掛的巨幅輸出，彰顯空拍的宏觀視野，藉由大尺度的畫面感與觀者產生衝擊銜接。

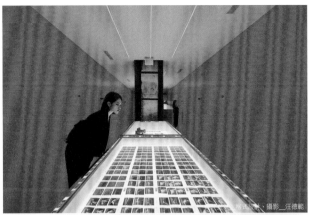

格式設計、攝影＿汪德範

圖片提供＿格式設計、攝影＿汪德範

在仰視與俯瞰之間，王耀邦透過多種視解角度詮釋導演齊柏林鏡頭下的壯闊景觀，包括營造特殊的空間效果，觀者在動線之中層層意會展覽核心精神與創作理念。

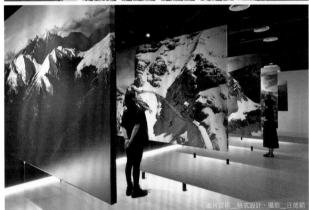

圖片提供＿格式設計、攝影＿汪德範

策展心法

臨摹作品視野效果，賦予觀者鮮明臨場感。
側重多媒體科技輔助，跳脫傳統觀展體驗。
創造動線、格局變化，營造整體空間層次感。

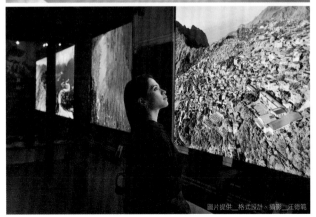

圖片提供＿格式設計、攝影＿汪德範

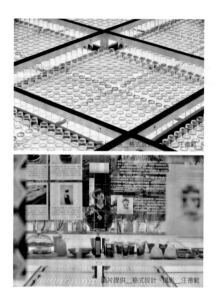

透過玻璃物件本身的材質特性，捕捉光影的流動感與韻律感；設計團隊鋪設大面積的玻璃杯地坪，當觀者踏足欣賞時，不需要透過展板，直接透過空間魅力感受主題。

策展心法

扣合策展主題核心，打破傳統展覽僵化空間感。
導入策展思維行銷，並發揚在地產業優勢。
落實永續理念，讓展覽物件再利用於日常生活。

圖片提供＿格式設計、攝影＿汪德範

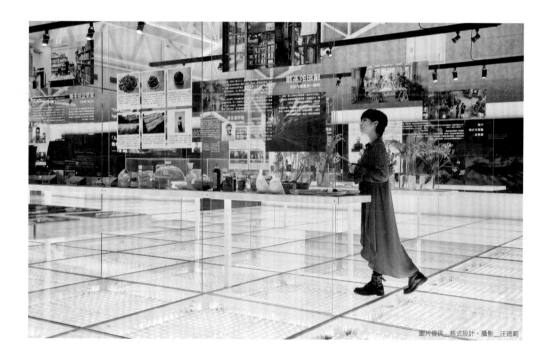

圖片提供＿格式設計、攝影＿汪德範

2018

新竹市玻璃設計藝術節｜光動 LIGHT DRIVING

藉由策展，驅動城市文化的引擎

格式將行之多年的展覽模式改變，不只是辦場展覽，更是讓玻璃成為新竹對外發出的名片。展覽導入設計思維，透過設計美學包裝民生、展業內容，讓玻璃重新發光、讓市民再次對於在地產業為之驕傲；另秉持對產業、環境的尊重，王耀邦與設計團隊落實永續思考，讓人身處被玻璃包覆的空間時，不需要透過展板，直接透過空間魅力感受主題。展覽結束後，使用的 3 萬 3 千個玻璃杯也會落入民間，達到循環經濟的理念。

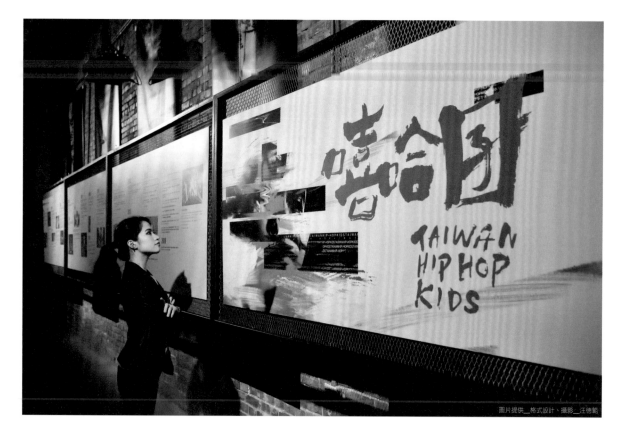

圖片提供__格式設計、攝影__汪德範

2018
臺灣文博會華山文化概念展區｜嘻哈囝 TAIWAN HIP HOP KIDS

場域刺激，帶起體內深處律動感

展覽不只有描寫人物，更描述嘻哈世代的能量。其中「beats」（節拍）是串連嘻哈音樂的重要元素，因此格式在入口前搭載巨大音箱，民眾穿過音箱進到展場時，從衣服到心臟，全身都會被 beats 震動到，藉由感官的衝擊，提醒民眾將開啟一場音樂饗宴。

圖片提供＿格式設計、攝影＿汪德範

圖片提供＿格式設計、攝影＿汪德範

圖片提供＿格式設計、攝影＿汪德範

圖片提供＿格式設計、攝影＿汪德範

藉由巨幅輸出帶來衝擊感受，設計團隊透過層層視覺與現場音效，傳達嘻哈世代的獨有文化能量。

策展心法

衷於主角音樂意識，強化人物意象品味。
梳理嘻哈文化潮流，傳達核心音樂理念。
善用音樂 beats 衝擊感官體驗，創造入場前導震撼感。

攝影＿Amily

說一口好故事，
開啟不一樣的策展思路

方序中

自己怎麼看待當今策展的發展？

序中：無論策展人還是觀者都不要太執著於「策展」字詞，兩者都要練習去做「挑剔」，前者可以從議題、設定人群、呈現形式等做挑剔，如此才有機會不斷帶給觀者新東西；後者可從展出內容做挑剔，嘗試從不同展覽做吸收，無論好與壞都能是一種獲得。

未來有機會想嘗試策畫哪種類型的展覽？

序中：我一直有個電影夢，會從事設計也是希望有天能與電影靠近，未來希望能策畫跟電影相關的展覽，讓設計、電影、策展三者擦出不一樣的故事火花。

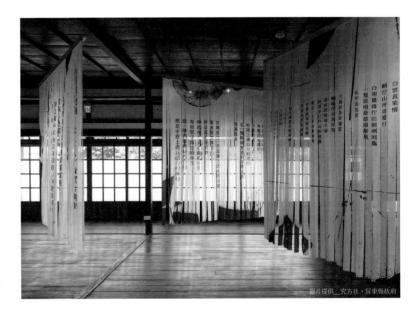

真正的文化來自日常中的一言一語所採集、整理、累積而來，當人們走進展館有所感觸與共鳴，進而在心中產生對話，那麼無論是道出對在地的印象或記憶，風土文化就在過程中給沉澱了下來。

圖片提供＿＿究方社、屏東縣政府

從平面設計一路跨向策展、裝置藝術，甚至到擔任金馬、金曲、金鐘三金典禮主視覺設計，究方社創辦人方序中說，無論走向哪個領域，自己只是很喜歡用說故事方式，靠近感興趣、有熱情以及想做的事罷了。

為什麼想來？離開時又帶走了什麼？

投入策展對方序中而言應該不是個意外，2006 年在「好氏創意」時期，就開始自發性地接觸策展，與咖啡廳、餐廳進行合作，做裝置也在製作物上加入點想法，爾後也開始做一些游擊式的設計裝置。一直到 2007 年明日博物館所舉辦的《theFLOWmarket》展，正式帶給方序中不小的影響，以設計簡單、精緻的瓶罐，販賣著一種消費者覺醒意識，「這個展覽不但親近生活也貼近知性的藝術，讓許多人不再畏懼，更願意走進這個臨時性博物館與它靠近。」他進一步補充，「這同時也點醒了我，有一天當我有機會策畫展覽時，不單只是讓設計結合藝術，還必須要有己的觀點，最重要是要讓大家願意走進空間並接觸，那麼展覽才算成功且具意義，否則一切都只是枉然。」

真正開始投入完整性策展是在 2011 年底，當時與台北當代藝術館共同合作《末 · 未 2013》展覽。方序中談到，那時有眾多預言 2012 是人類的世界末日，於是就好奇那究竟跨過 2012 年後的我們又會如何？便策畫跨越那令人疑惑的 2012 年，用圖像的超現實力量，帶領大家進入 2013 年後的世界。那次的經驗讓除了讓方序中學習到議題操控、人群設定、共同合作等策展大小事，更重要的是讓他意識到，「展覽其實就是在拋出問題，當人們離開時會思考答案、甚至產生答案，無論在這個展裡你所獲得的是開心、悲傷、未知、期待還是恐懼？那都是一個答案，正因有了這個答案，想傳遞的事情被停留下來，展覽才算完整。」

用說故事方式，道出內心想傳遞的東西

策展沒有規則也沒定數，全看策展人想如何表述。問及方序中，他說喜歡用說故事的方式思考展覽。原來從小在眷村下生活他，兒時經常聽著飛行員外公說故事，外公記性很好，總能說出一個又一個有趣的故事，耳濡目染下他也變得很喜歡說故事，「以前，離國小下課放學還

有一點時間，老師就會叫我到台上去講故事給同學聽，只要講到『很久很久以前…』大家都會豎起耳朵、瞪著大眼等著聆聽我說出故事…」「故事很難讓人抵擋，只要提起『很久很久以前…』總能觸動大家各自內心的想像，因此讓我喜歡用『說故事』去敘事，用故事裡的『起承轉合』引導觀者觀看，看的過程中會改變欣賞方式、情緒等，最後就會產生出自己的反饋來。」

今年 4 月文博會方序中所策畫的屏東館，便是以起承合概念，結合屏東風土文化的特色，設計出「吟土風人」4 個展區，「吟」是以聲音、詩歌吟唱引人走入風景，「土」則是土地，以體驗土地樣貌的實體藝術裝置感受環境的變化，「風」則是祭典，透過舞姿做不一樣的闡述，「人」則是邀請小學的孩子在牆上繪製與書寫出他們眼中的家鄉風景。方序中說，透過這樣的設定，不只讓觀眾可以更順暢地走入屏東的故事，就連從小在屏東長大的他也再一次認識了屏東。

「真正的文化非課本裡頭那種條例形式，而是來自你一言我一語採集整理來的，人們走進屏東館裡有感觸、有共鳴就能產生對話，不論是道出對屏東的印象還是記憶，風土文化就在過程中給累積了下來。」

沒有固定風格，替每個展覽創造思考的機會

投入策展到現在，方序中很珍惜每一次的策展機會與經驗，因此他總是盡可能地從中找出不一樣的策展形式與說故事的方式。「在我身上沒有固定的策展風格，因為每個議題所衍生出的故事都是獨一無二的。」

就像在策畫歌手盧凱彤的《你的左手我的右手》畫展時，跳脫一般制式展覽的思維，他展場的陳列就像盧凱彤房間的感覺，無論是沙發、曾畫過的吉他盒與鐵櫃，生活痕跡相當鮮明，「走進那空間隧道感，就像是在走進盧凱彤過去的生活軌跡一般」。而自 2015 年發起的「小花計畫」，讓更多人重拾感動與反思，走到今年推出了《查無此人－小花計畫展》，用不同方式讓人進入那回憶、記憶的時光隧道裡，有光影、互動及跨媒介材質，各自與旋律呼應著。

擅於說一口好故事的方序中，喜歡用故事創造出不一樣的策展思維，對於接下來他不做任何設限，保持那分最初心，用更多好故事引發民眾觀展慾望，以及觸動觀後的一點感動。

2019
台灣設計展｜屏東事

讓屏東子弟能與故鄉進行更深度的對話

2019 年 4 月於台北舉辦的文博會中，方序中所操刀的《屏東館》從藝術、地景、產業等在地特色，讓觀者以漸進方式感受屏東地方的人情風景，讓不少觀眾留下深刻印象。本屆台灣設計展特別將此展覽內容移師當地，而老家在屏東東港的方序中依據勝利星村內的房舍空間，重新規劃「吟、土、風、人」4 個展區的位置與參觀動線，從景物、人事、民生，到孩童的眼光，將屬於屏東的質地、器物、性格，藉由五感體驗走進屏東特有的景深。

圖片提供＿＿究方社、屏東縣政府

圖片提供＿＿究方社、屏東縣政府

從屏東景物、人事、民生,到孩童的眼光,將屬於在地的質地、器物、性格,藉由五感體驗走進屏東特有的景深。

策展心法

＃延續 2019 文博會《屏東館》概念,重新挖掘在地特色。
＃藉由五感體驗走進屏東特有的景深。
＃重新配置參觀動線循序方式感受風土文化。

圖片提供＿＿究方社、屏東縣政府

圖片提供__屏東縣政府，攝影__張國耀

圖片提供__屏東縣政府，攝影__張國耀

圖片提供__屏東縣政府，攝影__張國耀

以實體圖文與數位多媒體裝置，道出土地上動人的故事，並透過不同的藝術表現形式，感受屏東的富饒與生機。

策展心法

\# 採集方式，逐一把屏東風土文化
　特色給找出來。

\# 以「起承轉合」概念對應創造出
　「吟土風人」4 大展區。

\# 實體圖文搭配數位多媒體裝置，
　讓文化能更立體呈現。

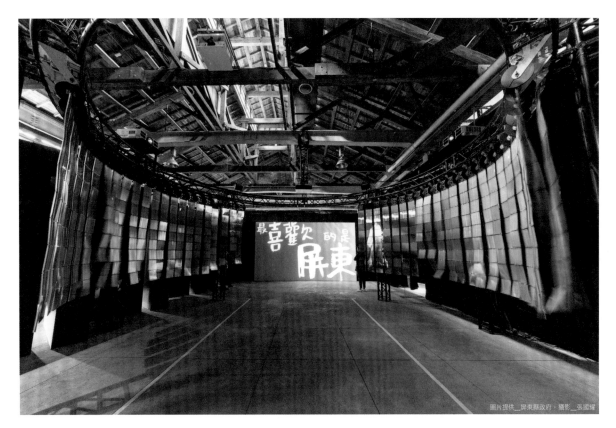

圖片提供__屏東縣政府，攝影__張國耀

2019

文博會屏東館 ｜ 吟土風人

採集在地的原生浪漫，再次重新認識屏東

以「起承轉合」概念，融合具屏東風土文化之特色，設計出「吟土風人」4 個展區，以實體圖文與數位多媒體裝置，道出土地上動人的故事。吟對應起，以聲音吸引對的人走入風景；土對應承，規劃體驗土地樣貌的實體藝術裝置，感受土地間不斷發生的故事；風對應轉，以圓弧狀的翻版具現化屏東最著名的落山風，邀請當代舞團「種子舞團」展演屏東的祭典及肢體美學；人對應合，邀請小學的孩子在牆上繪製與書寫出他們眼中的家鄉風景。透過不同的藝術表現形式，感受屏東的富饒與生機。

圖片提供＿無氏製作

勇於表現台灣觀點，
用策展為熟悉的日常說故事
吳孝儒

學經歷

2009 ～ 2011	工藝時尚 Yii 品牌合作設計師
2009	維也納 EOOS studio 設計部 Intern
2011	成立吳氏設計有限公司
2012	畢業於實踐大學工業產品設計研究所
2013	成立無氏製作

策展作品節錄

2017	● 臺灣文博會｜我們在文化裡爆炸—粉紅小北分區策畫 ● 新竹玻璃設計藝術節｜光動—升級 143 計畫
2018	● 台灣設計館｜日日器 Shape Of Taiwanese Living 總策展 ● 中國南京江寧織造博物館｜創承智造 TraditioNow 企劃及主視覺規劃
2019	● 台灣設計館｜吸茶展 Sock My Culture 總策展 ● 台灣文博會｜茶 3.1415 協同策展人 ● 台灣設計博覽會｜屏東西展館策展人

得獎紀錄節錄

2009	● 學學設計獎首獎
2012	● 獲選為美國指標性蒐藏家雜誌 AD collector「The Best Design of 2012」
2015	● 獲選德國 IF design Award 與香港 Design For Asia Culture Award（陶作坊團隊合作 TeaParty 計畫）
2016	● 台北設計獎金賞 ● 金點設計獎年度特別獎—綠色設計

想藉策展表達的觀點與價值？

孝儒：台灣的美學教育多受西方與日本影響，但求學時的工業設計老師引導我，要試著從台灣觀點切入，這影響我往後思考設計時，會大量找尋台灣元素，進而加以梳理、挖掘有趣的在地議題。例如「吸茶展 Sock My Culture」，便是想藉策展的論述與表現法，正視台灣人人手一杯的茶飲風潮，引發具全觀且有深度的文化思考。

從產品設計跨域到策展的差異？

孝儒：策展是產品、空間與人的互動，若個別而論，產品設計是從小觀大，建築則從大環境來看；策展則是放大方向後，再予以聚焦。例如「日日器」展覽，是為了讓人重新了解習以為常的生活器物，藉由新舊對照的手法，讓人從器物的前世今生看到有趣的對比，感受到不同時代背景下的設計脈絡，可說放大了器物發展軌跡的時間性，使主題風格變得很明確。

投身策展領域，讓吳孝儒對於台灣文化擁有更深層的了解，藉由策展梳理多元社會文化議題，他將持續於日常生活中挖掘那渺小卻富有生命力的動人故事。

　　無氏製作創辦人吳孝儒，擅長以台灣觀點切入策展議題，他認為，台灣的文化觀點並非僵固在一個「點」（島）上，而是要從「面」來看，如他觀察所述，「台灣具有相當鮮明的民族融合特性，即便是南北城市，地方民情也有極大差異，好比像同套劇本能有兩種拍法，POP或前衛風格，當然，也可以是青春芭樂片，這沒有好壞，只是看待的角度與出發點不同，所以每人都擁有許多獨特想法，且都不想被同化，加上身處多元文化環境的影響，對新事物的接受度也高，甚至還想嘗試混搭。」因此，吳孝儒的策展風格，與其說是挹注新的台灣觀點，更像是偵探般抽絲剝繭，強烈卻又隱晦地展現台灣人自身文化。

策展價值不在於表面形式，而是找尋出文化核心根本

　　2018年的跨界策展「吸茶展— SUCK MY CULTURE！」即是經典案例，他分享，台灣人飲食口味多變，除了發掘在地食材，更善於混搭，像在紅茶裡加入黑糖、牛奶與珍珠，進而催生出泡沫紅茶與珍珠奶茶等茶飲風潮；再者，台灣人習慣於飲料裡加入冰塊，夏季時便可隨時隨地在街邊買上一杯，清涼消暑，相較嚴謹的日本茶道，其實非常隨興，因此，這種種行為背後的動機，表面是迎合消費需求，發掘市場商機，實則是反映台灣人喜愛求新求變、創造獨特的價值觀。吳孝儒進一步補充，觀念的創新不應該只停留於表面，根本態度才是重點，假使細究台灣吸茶文化，無論是美學包裝、茶葉挑選、調飲比例，甚至營運模式，會發現當中蘊含許多SOP，「若能經過整體思考，透過策展觀點並融入設計思考的美學轉化，做出專屬台灣的特徵，就能形塑出生活文化，甚至讓文化有深度發展的可能，也許在將來，國立故宮博物院能看到吸茶專屬的茶器工藝和儀式呢！因此，策展人必須梳理當下社會文化，找出值得玩味的議題，讓習以為常的現象有機會受到注目。」

　　運用策展手法述說著日常物件的故事，始終吸引著吳孝儒，像初次與勤美美術館合作「工家美術館」一案，當時歷經實地觀察，他決定發揮工地師傅物盡其用的做事哲學，善用現場既有物件加以設計，展現五金、材料重組變化的趣味，例如以棧板為床，沉甸的水泥袋化身為輕

柔鋪墊、油漆桶懸樑而上作為吊燈、浪板類比成日光燈設計，「最特別的是用餐空間的吧檯椅！」吳孝儒說道，工業設計背景的他，習於先觀察人的行為與環境，再動手設計，當他發現有人會將輪胎串進橘色三角錐時，便決定將這行為轉化成充滿工地味的吧檯椅，讓民眾不經意發現其中的設計幽默。

細究生活中的渺小可能，藉逆向思維翻轉固有印象

「策展人賦予展覽的觀點，既要有亮點突出，也要能貼近生活、理解當下文化，這已經不只是要接地氣，更是要有抓地力，能夠深挖到土壤裡面，讓作品能與地方文化相互扣合烘托，當初負責台灣設計展「超級南」的《屏東西》展區，為了找到抓地力的關鍵，策畫過程真的『超級難』。」對此，他仍先從梳理文化開始，屏東為農業大城，農民對於土地的耕耘相當具能量，因此選擇從農業角度出發，他觀察到運輸農產品的紙箱，雖然不起眼、容易被忽略，卻是乘載商品的重要物件，並且是能透過包裝，直接影響對消費市場的印象，於是他重新拆解紙箱結構，打破箱體內層無須設計的觀念，在裡層設計屏東農產數據與報紙資訊，使人好奇向內觀看，甚至製作全新的封條膠帶，賦予了新一代「屏東開箱」的語彙，讓屏東農產往世界級品牌邁進。

「在策畫地方型展覽時，相較在地人擁有熟悉民情文化的優勢，我們其實能透過外地觀察者的身分，互相給予不同觀點與刺激，讓溝通能碰撞出火花，進而找出平衡點。」吳孝儒以自身創業經驗為例，最初成立「吳氏設計」只是間個人工作室，但隨著接案過程中認識各界專才，因有共同理念，因此吸引許多設計夥伴加入，才逐漸轉型成如今的「無氏製作」規模，企圖透過多元的跨界設計實力，引起更多社會共鳴。

策展帶領吳孝儒跨出熟悉的工業設計領域，擁有另一種與大眾溝通的媒介，同時，也讓他對於台灣文化擁有更深層的了解，儘管設計並非輕而易舉之事，但過程中的反饋更是無法衡量的收穫，今後，專屬「無氏製作」的策展能量仍會秉持從台灣文化出發，持續於日常生活中挖掘那渺小卻富有生命力的動人故事。

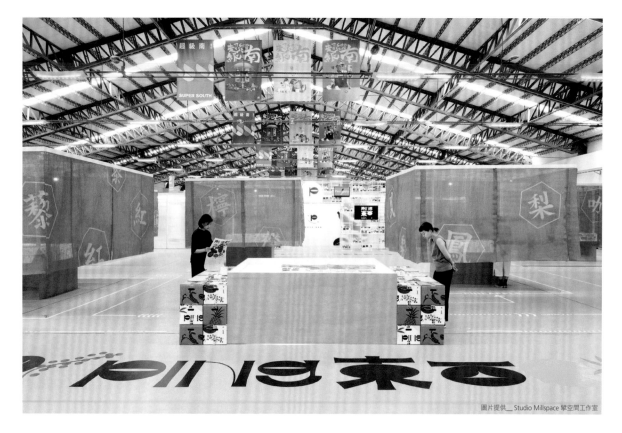

圖片提供__ Studio Millspace 掌空間工作室

2019
台灣設計展｜屏東西

翻轉紙箱設計，展演六大超級南的農產品

《屏東西》既指屏東的農產品，也代表著農民的工作型態，藉日出而作、日落而息的生活模式，吳孝儒將展區一分為二，分別是日黃和晝白為兩大色調，再以輸送農產品從產地到世界各地的紙箱，作為貫穿《屏東西》的視覺元素；其中以太陽東升西落呼應紙箱內外層設計，如同傳統與技術需要相輔相成、彼此合作，才能成就農產品從產地再到行銷國際的品牌之路。扣合在「超級南」的主題方向下，吳孝儒藉由劃設「屏東學」、「屏東人」與「屏東選」3分區，加上紙箱的重新思考與設計，將屏東傲人的農產成績轉化成有趣的閱讀資訊、超級選物超市以及食材體驗演講場域，個別帶出屏東的重要農產：檸檬、鳳梨、香蕉、咖啡、可可與紅藜的經濟與文化價值。

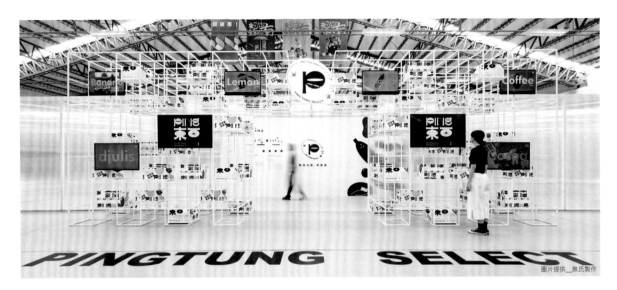

圖片提供＿無氏製作

棕色麻布簾象徵日落而息的農忙節奏，並分區展示
屏東六大農產品，簡潔而隱晦，引人想要掀簾窺探，
進而驚見巨大的木作紙箱承載令人驕傲的物產記
錄。展區一分為二，一東一西，如農耕從白晝到黃
昏。並以包裝農產品的紙箱，貫穿各個展區空間，
既承載農業知識，也可當學堂座椅。

圖片提供＿ Studio Millspace 墐空間工作室

策展心法

「屏東西」主題扣合「超級南」之諧
　音，輕鬆突顯展覽議題。
以簡單色調、紙箱元素和六大農產
　品，緊扣出令人驚豔的屏東西。
挖掘日常熟悉的物件，透過設計重新
　詮釋，引發觀展的新鮮感。

策展作品

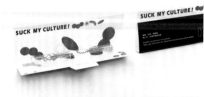

圖片提供＿無氏製作

圖片提供＿無氏製作

擷取珍珠奶茶的元素,透過鮮豔的色彩組合、圓Q的珍珠造型、滑溜的吸管線條,以及人手一杯的茶器意象,傳達混搭創新的台灣吸茶文化。用吸管代替喝茶,既翻轉了全世界的茶文化,吸管本身也就有了顛覆傳統的前衛設計,於透明質感中賦予黑白線條,亦藉此凸顯鮮豔跳色的主視覺。

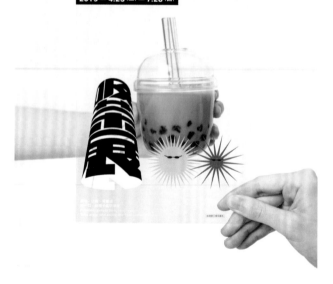

圖片提供＿無氏製作

策展心法

簡單用字、大膽用色,藉珍珠奶茶的設計語彙,表現敢於不同的台灣精神。

將習以為常的茶杯與吸管,透過耳目一新的設計,思考精緻品牌的未來性。

透過產品設計,讓展覽議題延伸進入到生活,讓吸一杯茶有更美好的想像。

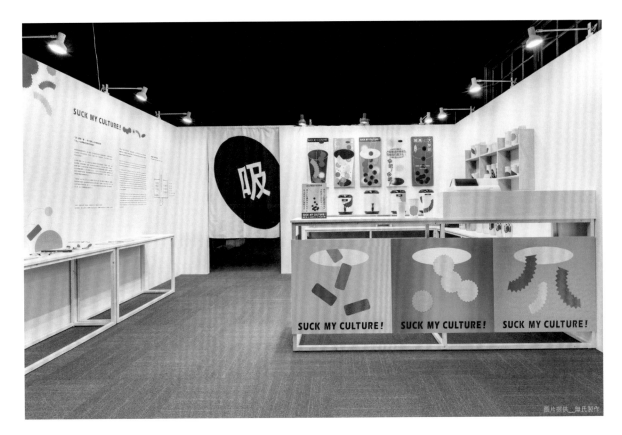

圖片提供＿無氏製作

2019

台灣設計館｜吸茶展

人手一杯的吸茶文化，大聲説台灣的創新精神

飲茶文化在各地皆有一套顯學，日本講究「茶道」精神，英國則是發展出「下午茶」風潮，然而到了台灣卻來個大翻轉，從單一茶葉再到混搭多樣食材，從早期雙手奉茶促膝長談，到如今走在路上人手一杯珍奶爆紅到全世界，發現此趨勢，吳孝儒以《吸茶展》為台灣勇於創新的精神發聲，透過鮮豔、Q彈、滑順的視覺元素與概念設計，將台灣茶文化的產地與器具重新梳理連結，表達更宏觀的在地文化認同，與大眾共同探討現代台味手搖茶的各種可能。

2018

台灣設計館 | 日日器

從器物的前世今生，看見設計的進化論

從古至今，器物的設計多形隨機能、難以考究，而此展以設計師角度出發，藉器物陳列傳達設計師們的創作故事，透過透明格柵一左一右、兩兩一組的對照方式，擺放共 100 件的日常器物，讓觀者可隨動線行進，從中理解器物設計的脈絡，包含當時器物所反映的時代背景與當地文化，觀者透過各自的生活經驗投射情感，使年輕者從新器看到舊的軌跡，年長者也從老器物理解到新的演變，形成互為觀看的有趣畫面，此次展覽是以西元 2000 年為切點，匯聚台灣當代新興設計師的日常器物展，透過器物的前世今生，有感於功能精進、造型構成、材質研發的創造進化論。

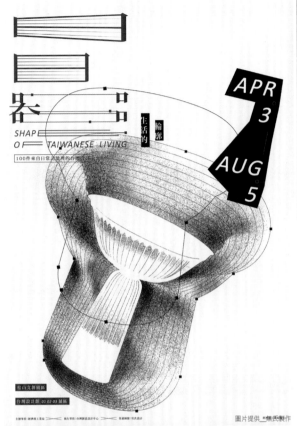

展場空間以黯黑的色調，呈現幽長的時光隧道，而一個個陳列的器物暖暖含光，穿透著日常的靜好，也標示著曾經的美好年代。另主視覺以手繪的線條和黑白構圖，表現生活器物的設計感和工藝性，並以湛藍形成跳色，讓很有歷史感的展覽也妝點清亮的現代感。

策展心法

雖以當代器物為主軸，卻用今昔對照手法，凸顯設計思考的價值。

新與舊並列，可同時吸引年輕族群和年長者的興趣，擴大觀展效應。

除展覽空間外，也有溫馨的講堂和明亮的雜貨鋪，增添活潑的生活氣息。

圖片提供：達達創意 DADAIDEA

藝術家 X 策展人，
雙重身份自由轉換

林舜龍

學經歷

1987	私立日本大學藝術學部美術系畢業
1989	國立東京藝術大學美術研究所畢業
1991	國立巴黎高等美術學院邀請研究生
1998 / 2001	文化大學講師
2002 迄今	達達創意 DADAIDEA 主持人
2007 / 2014	台北科技大學講師
2019 迄今	日本大學藝術學部客座教師

策展作品節錄

| 2019 | ● 浪漫台三線｜龍潭三坑「稻之蛹」、「家的記憶風景」、「年輪下」
● 浪漫台三線｜凱道內山日 |
| 2020 | ● 台灣燈會｜森生守護──光之樹 |

得獎紀錄節錄

| 2005 | ● 臺灣銀行頭份分行｜公共藝術案 |
| 2014 | ● 文化部第四屆公共藝術獎｜創意表現獎
● 文化部第四屆公共藝術獎｜最佳人氣獎 |

對於未來策展界的趨勢觀察？

舜龍：我認為不光是藝術家才能擔任策展人，任何領域的人如果有機會都可以試試看策展，不論是文學界、商業界，甚至是科技業，跨界的策展人想必能帶給未來展覽更多意想不到的刺激與火花。

未來想策畫什麼樣不同的展？

舜龍：我會成為地景藝術家，是因為想讓更多人能藉由實際去碰觸到藝術品而感動，未來期待能策畫一場將元宵、端午、中元等台灣節日串聯在一起的藝術季，雖然目前尚未想到該如何呈現，但有夢最美。

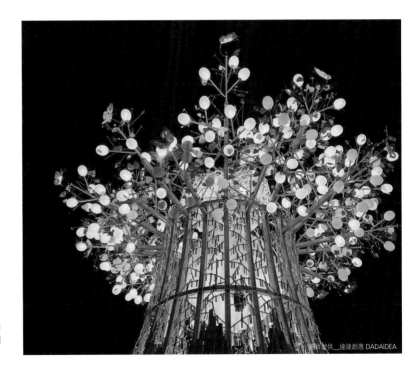

從地景藝術家轉變成藝術策展人，林舜龍仍秉持「用藝術連結人類情感」的理念，期待讓人們走到戶外，親自感受環境與藝術的結合。

圖片提供＿達達創意 DADAIDEA

　　走進位於淡水學府路的達達創意，從門牌的設計到室內藝術品的陳列，宛如博物館般兼具藝術性，不禁好奇打造這裡的人究竟是什麼模樣？達達創意主理人林舜龍，1989 年畢業於東京藝術大學美術研究所，1990 年前往國立巴黎高等藝術學院研究，僅花一年時間便順利取得藝術家身分之居留資格，留在當地從事藝術創作。曾經多次受邀參加日本「越後妻有大地藝術祭」、「瀨戶內國際藝術祭」，2019 年首度跨域加入策展行列，參與《浪漫台三線藝術季》並策畫「樟之細路 時光撥格」、「凱道內山日」兩件重點作品，2020 年更與豪華朗機工攜手共創台灣燈會，在整個過程中必須不斷切換身分，該如何一秒從習慣自我創作的藝術家，下一秒又轉身成為統籌策展人？

有藝術背景對於策展不一定是加分作用

　　對林舜龍而言，策展人就如同交響樂團的總指揮，把不同的樂器、聲音、節奏整合在一起，組織出強與弱、快與慢的對比，讓原本毫無關聯的音符變成一首悅耳的曲子，以最佳方式呈現給觀眾，這就是策展人所需要具備的統籌能力。不過，身為地景藝術家的他認為，「有藝術背景對於策展並不一定是加乘效果，因為策展人必須要有深厚的理論基礎、文化觀察，並理解社會的脈動，相較於我反而欠缺策展的學術性及周全性，因此，我通常會稱自己為計劃主持人，而非策展人。」在台灣參展時，他利用多次參與國外藝術展覽的相關經驗，變相以顧問的角色，給予主要策展人一些關於挑選藝術家、藝術品、使用媒材等建議，將自身經驗以不同方式傳遞出去。

　　問及林舜龍在策展的過程，地景藝術家和策展人的身分轉換是否造成他的困擾，他解釋道，「我認為沒有太大差異，因為兩者作用都是溝通，身為地景藝術家，要與地方單位、居民溝通協調；身為策展人要與各藝術家溝通，讓每樣作品與展覽精神能夠結合在一起。」

展覽收錄的藝術品一定要能打動人心

　　在 2016 年，《瀨戶內國際藝術祭》，林舜龍看到敘利亞難民潮中不幸早逝的男孩深受衝擊，而創作出「跨越國境‧潮」，他以孩童雕塑為原型，用糯米粉、石灰、黑糖、麻纖維，與當地的海沙相揉搓，塑造出 196 尊造型相同的泥像。每一座泥像分別面向各國，胸前寫著那個國家到此地的距離，而背部則寫著經緯度，身體內的鐵牌支柱則寫著國家名稱的鐵牌，很多觀眾到

現場看到藝術品的當下，都忍不住流下眼淚。對他來說，藝術品並非束之高閣，放在美術館裡給少數人觀賞的展示品，而是能傳遞理念的橋樑。

2019 年開始，林舜龍積極參與台灣藝術季的策展，例如「浪漫台三線藝術季」，就是結合一條長達 150 公里，橫跨台北、桃園、新竹、苗栗、台中五個縣市，在小鎮、水圳、步道……透過藝術與展演，以「有的是時間」為概念，讓觀賞者沿著台三線一路慢慢欣賞慢慢玩，其中「樟之細路　時光撥格」、「凱道內山日」就是他擔任主要計畫主持人的作品。問及與地方合作單位溝通策展理念時，該如何將自身理念轉化為對方可理解的形式，林舜龍笑著說，「地方單位都直接和我說，他們不懂藝術，我告訴他們怎麼做，他們就照做。」但他也感受到都市與鄉鎮間，對人的好奇心有很大的差異，「愈接近市中心的，人與人之間的距離很疏遠，愈接近地方鄉鎮，人與人之間反而比較容易拉近距離。」林舜龍解釋。因此，他認為與地方鄉鎮合作，更能感受到人的溫度。

每當開始一項策展新計畫，林舜龍總會和主辦單位確定展覽主軸，之後才進一步發想內容。舉例來說，「樟之細路　時光撥格」的中心思想就是希望爬梳客家文化的精神，因此他在有限的經費底下，透過實際走訪地方而設計衍生出 8 組地景藝術裝置，並思考什麼樣的參觀動線最符合展覽期待讓觀眾感受到的理念。因此在林舜龍刻劃展覽的藍圖時，會思考個藝術家所提出的創作概念是否能感動觀眾內心，來當作篩選藝術品的準則，而非藝術家做好後才來刪除，藉此避免無謂的浪費。

另外，林舜龍參與過日本藝術展與台灣藝術展，他感受到台日之間的背景、觀念、動機、態度，及環境條件有很大的不同，「在台灣經常只用日本四分之一的預算與五分之一的時間來策展，因為台灣人想要很快看到成效，」林舜龍解釋，「但美學教育根本不可能在短時間之內奏效，讓改變內化是需要至少 10 年，甚至 20 年以上的時間。」反觀日本人從小就開始培養美學素養，因此對於美的想望與概念比台灣人更強烈。他希冀能在台灣美學教育上盡一己之力，於是參與策畫 2020 年的台灣燈會，跳脫以生肖為主軸的設計思維，改以台灣形象結合地方特色，設計出主燈「森生守護　光之樹」，藉由只有台灣特有的元宵節慶，宣揚美學概念。

從地景藝術家到藝術策展人，林舜龍依然秉持著「用藝術連結人類情感」的理念，期待讓人們走到戶外，親自感受環境與藝術的結合，「因為只要靈魂有感，靈感就會源源不絕的湧現。」他笑著說。未來，他期待能策畫一場大型藝術季，將台灣所有節慶串聯在一起，讓世界上更多人一同來台灣共襄盛舉。

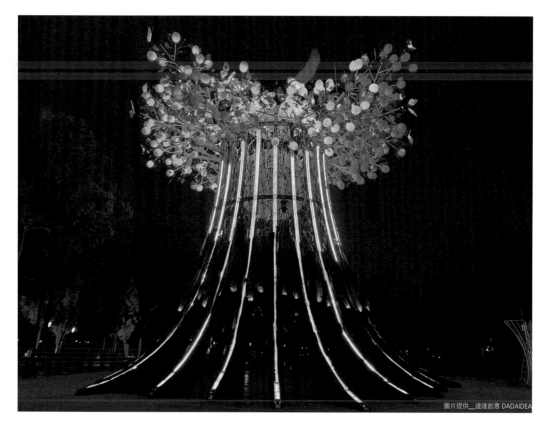

圖片提供__達達創意 DADAIDEA

2020
台灣燈會主燈｜森生守護 光之樹

跳脫生肖框架，創造永續主燈

林舜龍所設計的主燈以原木板片結合鋼構，組成一座高度超過 15 公尺的巨大神木。22 條主結構分別代表台灣 22 個縣市，隨著神木向上開枝散葉，可以看見 368 個鄉鎮市區的花苞花燈；而在樹枝之間長出的 2,359 片心形葉片，代表 2,359 萬台灣人民。樹上的公鳥、母鳥、雛鳥組成的溫馨家庭燈飾，呈現出台中市的市鳥「白耳畫眉」一家和樂的榮景；同時還點綴紫斑蝶，讓作品更顯耀眼；下方地板上則是藝術家的親手繪製以台灣為中心，能量擴散的年輪，而上方則是由台中花博的 < 從天上掉下的一棵種子 > 蛻變而成旭日與滿月的 < 光之樹 > 之靈的化身。

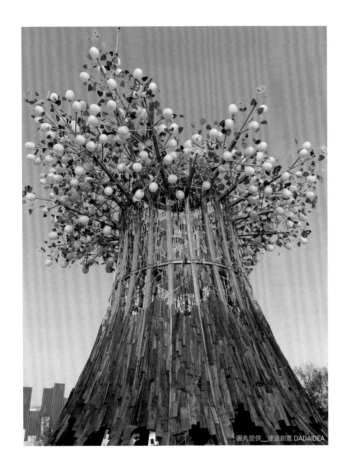

圖片提供＿＿達達創意 DADAIDEA

圖片提供＿＿達達創意 DADAIDEA

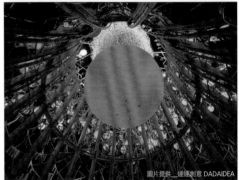

圖片提供＿＿達達創意 DADAIDEA

地板則是藝術家的親手繪製以台灣為中心，能量擴散的年輪，而上方則是由台中花博的＜從天上掉下的一棵種子＞蛻變而成旭日與滿月的＜光之樹＞之靈的化身。

策展心法

＃秉持著「用藝術連結人類情感」的理念，讓人們親自感受環境與藝術的結合。
＃跳脫以生肖為主軸的設計思維，改以台灣形象結合地方特色，設計主燈。

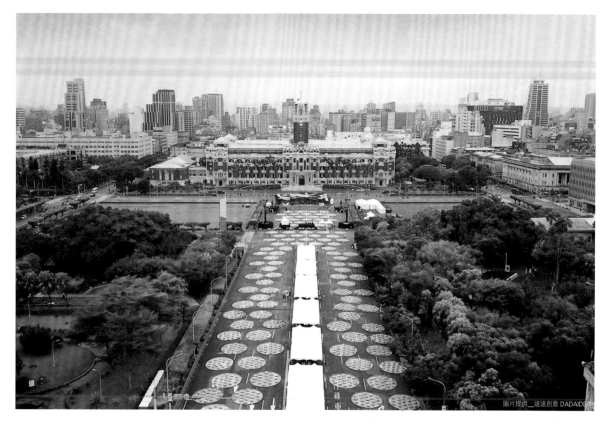

圖片提供__達達創意 DADAIDEA

2019
浪漫台三線藝術季｜凱道內山日

展演客家文化特色柿海

「曬」是客家文化的精髓展現之一，蘊含其對食材的珍視，以及與大地共生共存的強韌生命力。浪漫台三線藝術季限定登場的「凱道內山日」藝術季活動，作為藝術季躁起的鳴響，林舜龍以上千支桂竹打造如中央山脈綿延的山巒景觀，並於竹材上擺上客家藍染布料，巧妙化身為山嵐雲霧；後方的總統府建築有如屹立山頂，竹林山脈前則有百捆稻草舖成的層層梯田稻穗搖曳，配合剪紙形塑出的客家古厝牌樓地景風貌。而為了讓參與民眾能夠好好感受這轉化後的台灣壯闊景觀，林舜龍也在凱道擺放上數百個柿盤坐席與數千個特色坐墊，讓參與者成為創作中一部分，展演特色柿海，邀請眾人在結穗滿滿的中央山脈下，曬太陽，更曬恩愛。

《在繁花盛開的中央山脈下　一起來曬恩愛》創作草圖

・以花藝堆砌一座山脈樣的山立台，竹子多橫桑間，及擺數片的頂
・凱達格蘭大道上，鋪設直徑七米的曬柿子盤，以竹片隔，蘭草編織，
柿餅狀的座墊約5000個，以白拍手復印型大柿餅，並毛小孩
活動等這是一場躺躺跳跳的曬柿餅活動！

自然、隨風飄動如山上的雲霧，代表著台灣的精神象徵─中央山脈
安250頂，上方放置橘柿色染的布 包裹半糕或糯米，塑成一個個
66衣裳；洋傘上卉可，編製柿餅模式　餅嵩，可著柿餅發出香

圖片提供　達達創意 DADAIDEA

浪漫台三線藝術季限定登場的「凱道內山日」藝術季活動，作為藝術季躁起的鳴響，以上千支桂竹
打造如中央山脈綿延的山巒景觀。另在凱達格蘭大道擺放上數百個柿盤坐席與數千個特色坐墊，讓
參與者成為創作中一部分。

策展心法

#跳脫總統府前只能舉辦特定活動想法，改以與大眾同樂的方式吸引目光。
#曬，是客家文化的精髓展現之一，將曬柿餅變成曬恩愛，將客家文化對食
　材的珍視，化為與大地共生共存的強韌生命力。

圖片提供__達達創意 DADAIDEA

2019
浪漫台三線藝術季｜樟之細路 時光撥格

實地感受細路地景藝術之美

長達 150 公里的台三線，藉由不同策展人分區策展。擔任「樟之細路　時光撥格」藝術統籌的林舜龍號召下，集結台日多組藝術家，以里山精神再造樟之細路，在龍潭周邊街區現地創造 8 組地景藝術裝置，其中更有多件邀請在地居民共同創作，讓藝術季本身與當地情誼更為緊密。8 組藝術品中，其中 3 組由他主導創作的《稻之蛹》、《年輪下，細説樟之細路》與《家的記憶風景》，作品依然講究互動性，讓參觀者能進入創作，切身感受到與環境共生的藝術之美。

圖片提供_達達創意 DADAIDEA

踏著柔軟粗木屑鋪設的地面，側身進入大樹幹軀內，陽光透過細縫洩入的幽暗空間中央處，是一顆象徵伯公的溪石，上方的 QR code 娓娓道來樟之細路之始末。另外，林舜龍攜手在王昱翔共同創作，有如蟲蛹般的《稻之蛹》懸掛於湖畔樹梢上，相當風雅。

圖片提供_達達創意 DADAIDEA

圖片提供_達達創意 DADAIDEA

策展心法

\# 利用多次參與國外藝術展覽的相關經驗，邀請海內外藝術家一同參展。

\# 以顧問的角色，給予主要策展人關於挑選藝術家、藝術品、使用媒材等建議。

\# 秉持著「用藝術連結人類情感」的理念，讓人們走到戶外親自感受環境與藝術的結合。

攝影_Amily

藉策展實驗構築的可能性，積醞建築實踐的新能量

林聖峰

學經歷

美國 Cranbrook Academy of Art 建築研究所建築碩士

2004 ～ 2012　實踐大學建築設計學系系主任

2009　成立嶼山工房

2011 迄今　實踐大學民生學院建築更新規劃計畫主持人

2018　榮獲第六屆台灣景觀大賞傑出獎（新竹市幸福廣場）與國家建設卓越獎金質獎

策展作品節錄

2013　● ADA 新銳建築獎創作展｜策展及展示設計（與王增榮、王俊雄共同策展）

2014　● 聯合登陸艙計畫｜策展及展示設計
　　　● 台北城市願景展暨空總發展計畫共同主持人

2014 迄今　● 宜蘭大學建築系畢業設計國際特展｜策展及展示設計

2015　● Living in place —田中央建築展｜日本 Gallery MA 展示設計

2016 迄今　● Living in place —田中央建築歐洲巡迴展｜展示設計

2016　● Home 2025：想家計畫｜展示設計

2018　● 活在宜蘭：連結山海水土—第 16 屆威尼斯建築雙年展｜展場設計
　　　● 實構築 New Weaving 新織理｜策展及展示設計

策展重視的呈現手法、元素？

聖峰：一個展覽的起點，源自想傳達什麼，這個「什麼」透過內容的呈現方式、藉以傳達意念的媒材選擇，乃至空間的形塑等，使展覽主題經過設計整合為可被閱覽者理解的一連串體驗。因為自己建築設計的背景，和早年在展覽公司的歷練，對於一個展「最終呈現的樣貌」在策展之初就會有畫面想像，經常是從這個最終畫面往回推導如何構成。現在回顧早期的策展或展示設計，有點過於用力總要傾囊而出，近年開始漸漸讓空間退後，多些剪裁，拿捏在這個主題之下呈現的份量，不要超過負載也留些餘白給觀展的人。

想藉由策展表達的價值？

聖峰：一個展覽和完成建築實作相比，時間較短，同時也具一定規模，因此可以經由展覽進行空間創作的實驗，相對快速得到回饋，但這並不僅僅是把展覽當成構築的實驗場，而是換一種時間和空間的尺度來進行探索。展覽是眾人集力合作的成果，我在意的是如何在眾聲喧嘩中守住純粹，排除雜訊讓初衷不變，並得到看事情的方法，創造新視野。

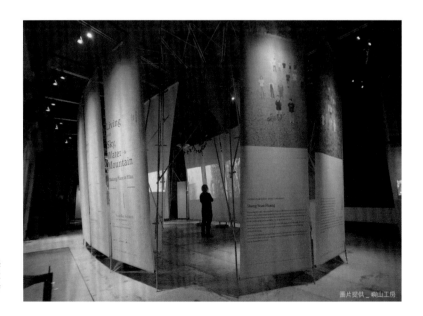

「活在宜蘭：連結山海水土─第 16 屆威尼斯建築雙年展」在義大利威尼斯普里奇歐尼宮的展場設計，克服短距投影技術，以輕鋼構圍塑出一個劇場空間，創造一種包覆而親近的觀展體驗。

圖片提供 _ 嶼山工房

　　建築經常需要長時間醞釀而生，策展能在相對短的時間內完成並產出成果，目前為實踐大學建築設計學系專任副教授的林聖峰，遊走在建築設計、構築創作、展場設計、策展之間，在做建築時，是創作者的身份，會有自己的信念與偏好，需要專注；然而作為策展人這個角色時，則要抽離自己的偏好，採用更宏觀的視野觀看，如何在切換角色時進入狀況，林聖峰這麼說：「雖然自己的背景是建築設計，不過第一份工作是在展覽公司任職，每年要經手許多大小型商會展，也做過博物館、美術館的展覽，因此對於策畫到執行展覽的操作模式相當熟悉。加上在學校教書的經驗，曾經兼任 8 年系主任的行政工作，已習慣抽離出自己的偏好，用不同的角度看事情，對切換角度看事情也不陌生。不過，實際擔任策展人除了抽離偏好之外，還要在抽離後再回觀時，保有自己視野與觀點，這是需要練習的，我也還在學習中。」

以展覽為實驗場域，再介入構築的實踐

　　2011 年，林聖峰成立了嶼山工房，在建築設計、構築創作、展示設計之外，也開始策展，不過他對於策展的想法，是偏向實驗性的探索。展覽相對於建築，週期快速又有一定規模，可做各種實驗性強的嘗試，也能即時修正。這幾年林聖峰做了不少建築展覽的展示空間，他認為展示或展場設計是有清楚的限制在那裡，像是經費預算、空間及時間條件等，雖能作為構築空間實驗的場域，但也因每個展覽都有清楚的主題，如何在構築實驗與展覽主題之間找到平衡點，同時展現態度和觀點，是一個不斷學習與拿捏的過程。由於兼有創作者的身分，對於創作的困境與限制較能感同身受，因此在策展時，林聖峰不會全然用理性的架構看待每件事情，反而因為了解創作的歷程，不急著分類或下定論，而是在展覽中留下一些自由發展可能性。

　　從 2014 年臺東美術館的戶外地景《浮光》、舊空總的《聯合登陸艙計畫》，2015 年日本東京《田中央工作群東京展》，2016 年《HOME：2025 想家計畫》的展示設計，與 2017 年《田中央工作群展》在歐洲美術館的巡迴展出，乃至 2018 年威尼斯建築雙年展台灣館的展場設計，可以觀察到林聖峰所帶領的嶼山工房不僅將展覽設計視為研究空間原型的機會，且展現了在媒材想像與空間體驗設計方面持續演化的脈絡。

日常生活納入策展，做為構築介入都市的方法

　　在空總的《聯合登陸艙計畫》，是林聖峰在展覽的一個重要里程碑，從爬梳城市脈絡與想像

2018 年的第六屆《實構築》，策展人林聖峰以「新織理」（New Weaving）為題，他提到構築本身就是個交織的歷程，很多構築方法的原型是「織理」，構築在演化的過程也是交疊的；而實構築展也已舉辦十年，因此在策畫本屆展覽時，他重新思考了世代傳承的意義，不一定是以年齡來區分世代，而是呼應構築演進的交疊過程，因此在選參展人時，花了很多時間看他們的案子，進行訪談深入理解他們設計思考脈絡，又如何將這些思考落實到作品之中，企圖做一個世代／地域的新實驗。這次實構築展中，有不少作品都在處理「新與舊」的關係，對建築的時間、記憶、生活、材料等層面進行詮釋，因而產生不同的處理手法。例如「富藝旅」是將典型的步登公寓改造為設計旅館，建築師郭旭原長期關注都市的涵構、尺度、皮層、路徑及內外等關係，這些議題難以在集合住宅案完全發揮，這次透過富藝旅在設計手法上的切割、打開等行為，將他認為建築如何回應都市清晰訴說。此外，這次作品大部分都在都市裡，較少大型的作品，這些建築貼近生活場景，與之碰撞互動，從中尋找答案，這些不同的方向都是一種實驗。

把這些實驗放在一起，就能看到這個世代積極回應地域性的議題，並找到恰當的回應方式。若將世代傳承、延續，與剛提到的地域及各種延伸出的實驗性的方法疊加，會發現當確定創作做為建築的核心時，實構築的展覽談的不僅是建築師、營造廠及業主這基礎的三方關係，而是各種狀態交互影響與確認建築的物質化歷程，是充滿辯證性的，因此「織理」就出現了，是「世代」、「地域」與「實驗」。

從展覽與實驗蓄積改變的能量

這次《實構築》的場域在新竹公園，擁有廣大的開放綠地，有機會與環境互動，因此規劃了戶外建築構築展，展覽期間市民就帶著還孩子或寵物遊走在這些戶外構築之間，也是這次展覽令人印象深刻的畫面。林聖峰提到，在與這些年輕建築師溝通要做戶外展覽時，他們二話不說就答應，他認為對新一代建築師來說，實際操作不是困擾而是理所當然，他們已經習慣用一比一的尺度思考建築，操作基地現場、物質條件、環境涵構條件等不是難事，最核心的是他們的觀念從服務變成是創作，這些戶外構築，是最純粹的構築創作。

經歷眾多展覽的歷練，林聖峰認為「一個展覽挑到對的人，信任並放手是很重要的」，策展人則要把守初衷，守住純粹，排除雜訊，並從中找到看事情的方法。現在進步與變化的速度不斷加快，維持彈性很重要。透過展覽能積累醞釀更多改變的能量，做為落實前的一個實驗場。

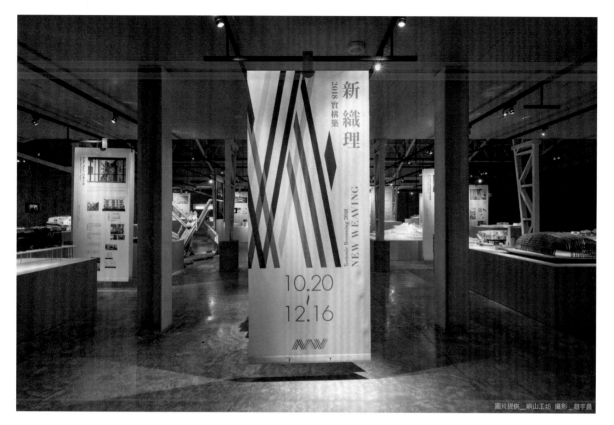

圖片提供＿嶼山工坊 攝影＿趙宇晨

2018
實構築 New Weaving 新織理

在城市公園綠地進行的構築實驗，演繹關於「地域、世代或新」

探討建築師、營造廠及業主的關係是《實構築》初始的概念，做為第六屆的策展人，林聖峰認為本屆展覽帶有世代傳承的意義，思考「世代」在建築的意義後，以建築發展一方面傳承、一方面隨新世代加入撞擊出新火花為概念來選擇邀請參展建築人。

提出「新織理」為核心概念，室內展場聯結戶外新竹公園森林綠地，建築文件展通過 26 件建築作品的模型與展示設計，梳理出構築的物理歷程；戶外構築創作展覽邀請 10 位建築人根據地景環境創作戶外構築作品，展場是城市中開放的場域，讓民眾更容易親近體驗。

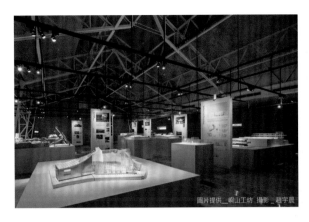

開放的室內展場沒有太多的隔牆，也不刻意分區而是根據照明的系統、展台的系統、懸吊的系統收納整合，同時與外部及原本空間的建築構築秩序、結構的秩序都能互相對應，呼應本次參展作品從鄉村到城市，從私宅到公共的漸變與模糊。

禾磊建築的「流亭」重新思考涼亭空間，從傳統的停歇休息轉變成流動穿梭性的空間，同時串連德豐木業以傳統榫接工法結合現代金屬扣件構築的「亭」。

策展心法

室外綠地展場讓民眾自然進入參與觀展。
建築文件展與戶外構築展相互對照。
將建築展以民眾能親身體驗的方式呈獻。

在樹林中的建築裝置，大林工作室以內層透明 PC 浪板與外層半透明 FRP 浪板定義室內空間，探討人與空間、環境之間模糊曖昧的關係。

圖片提供__嶼山工坊 攝影_Nacasa_Partners

策展心法

在住宅尺度中聯結雙城地景引發觀者共鳴。
鋁材輕鋼構的實驗持續演進。
思考海外巡迴展布展易達性。

戶外展區營造宜蘭有光、有水、留白的環境氛圍體驗,佇立水池中的大棚架,除了延續 3 樓室內展廳的訊息,也呼應 4 樓展出的羅東文化工場模型。

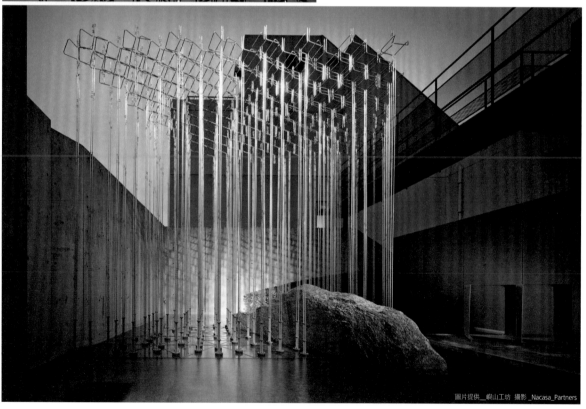

圖片提供__嶼山工坊 攝影_Nacasa_Partners

2015
Living in place 一田中央日本東京建築展

東京都會中的宜蘭氛圍，重現田中央串聯人文地景的建築思考

2015 年 7 月 10 日在日本東京 Gallery MA 首度舉辦海外田中央建築個展《Living in Place》，
也是 Gallery MA 首次策畫台灣建築師的展覽，由林聖峰帶領嶼山工坊設計、施作，採用拗折
後具結構性卻輕盈的鋁管形塑動線，串聯室內戶外模糊邊界，鋁管壓低一點即是展架，拉高
則成了蘭陽平原常見的棚架。展場位於 TOTO 乃木坂大樓中，由 3、4 樓各約 24 坪室內展間、
加上 3 樓約 27 坪的戶外空間組成，觀展皆從 3 樓進出，戶外有一座連接兩層樓的樓梯，在
居家尺度的空間中，做最大展示發揮。

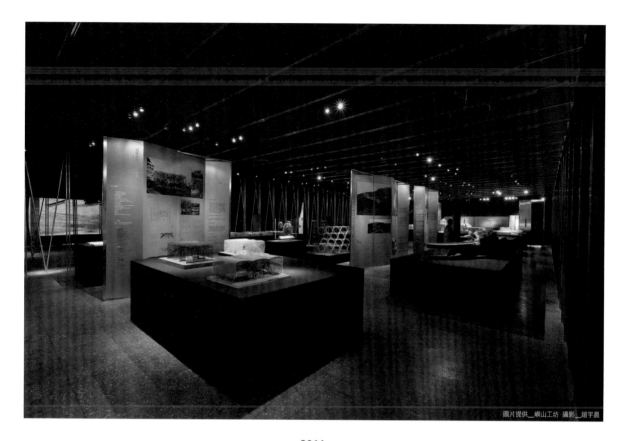

圖片提供＿嶼山工坊 攝影＿趙宇晨

2014
聯合登陸艙計畫—臺北城市願景暨空總發展計畫

想像城市既有紋理再生的可能，釋出空間讓人參與發想尋找共識

2014 年前空軍總部舊址的再生計畫，一改過去由上而下的開發模式，在過度性轉換期間，擴大與市民、學生、學者及創作者的溝通與參與，短期釋出這些房舍做各種實驗性質的使用。為期半年的《聯合登陸艙計畫》中，結合講座、展覽、藝術展、市集，其中的臺北城市願景展，透過臺北市 1／2000 城市模型，訴說「臺北，原來如此」的故事，並借鏡他山之石「都市再生的 20 個故事」，引導出「臺北市都市再生策略規劃及策略白皮書」，且將「老舊社區整體規劃—大同、萬華」與「臺北市鐵道沿線周邊都市再生策略計畫」串聯，當時展中的概念如今已有部分在城市中發酵生成。

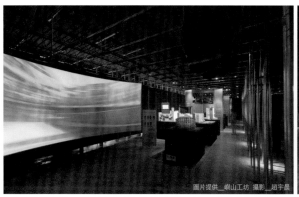

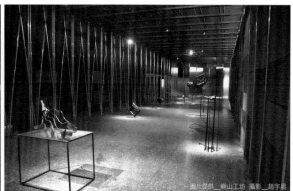

在前空總「聯合餐廳」內，是其中一個「登陸艙」：顯影中的台北「再生」學，透過展覽與講座，策畫綜合時間與空間矩陣關係的整體活動。

在不破壞原空總計建築前提下，室內以大跨距鋼構做為展場框架，陳列模型與靜態內容。展場裡的展示構件，與建築本體是脫開來的，利用臨時性構築常見的鋁材輕鋼構，在建築裡再構築，並將燈光電路等機電配線整合在輕鋼構中，這個構築實驗也在後來多個項目中持續演變。

策展心法

從展場實驗性設計找到實踐性。
靜態展示結合動態活動吸引民眾、引發對話。
釋出空間，創造體驗，想像未來。

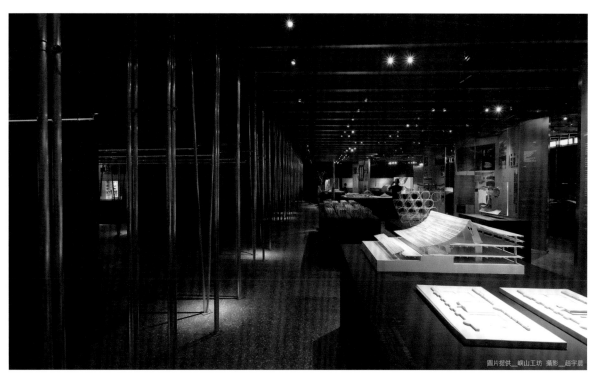

圖片提供＿山冶計畫 MT.PROJECT

游牧精神挖掘地方靈魂，
文化底蘊鋪成藝術張力

林怡華

學經歷

2017　創立山冶計畫 MT.PROJECT，
　　　為現任藝術總監

2018　《海洋與山脈包覆的路徑》——
　　　南島藝術論壇暨工作坊計畫主
　　　持人

2019　Craft Taitung 臺東國際工藝串
　　　流計畫藝術總監

策展作品節錄

2017　● Parallax 映像節《破壞控制》

2018　●《南方以南》南迴藝術計畫

2019　●《池田亮司個展 Ryoji Ikeda
　　　Solo》（共同策展人）
　　　● 浪漫台三線藝術季｜北埔藝
　　　術小鎮《未來的昔日》

得獎紀錄節錄

2018　● Shopping Design 在地文化
　　　推廣貢獻獎

2019　●「台灣創意力 100」年度 10
　　　大創意會展

您認為地方藝術計畫與傳統美學空間（畫廊、美術館、博物館）展覽的最大差異為何？

怡華：地方藝術計畫花費最多時間在於各層人事溝通，當策展人離開美術館之後，處理的就不是服務藝術，也不是彰顯自身美學，而是該如何讓地方文化被看到。策展人必須站在更前面，要身負設想未來的環境樣貌，也許民眾當下無法理解，但有天一定會感受到的。

身為策展人，您認為文化與商業該如何同時兼顧？

怡華：我認為文化與商業不該是二元，而是要更複雜探索，如何保留文化藝術，同時也能讓地方興盛？策展人可以在前期作業舉辦工作坊或說明會，聆聽當地民眾想法，也明白他們對於未來的想像是落在光譜何處，再進行適當的藝術、設計切入；以城市規劃的格局思考地方發展藍圖，而不是一次性的觀光消費，即使不確定未來是否繼續執行，也要以持續性的概念，構想每場展覽的首重要點，循序漸進扎根地方產業與文化藝術。

對林怡華而言，藝術是讓文化適切彰顯的媒介，而非凌駕一切之上的表現。

圖片提供＿山冶計畫 MT.PROJECT

　　對土地來説，藝術的介入就像把雙面刃，如果主事機關與策畫團隊對地方無從關切，只是一昧置入、填補，那麼，藝術就會成為一種武器，進而摧毀一個文化。當藝術離開傳統美學空間，進入社區、城鄉，甚至自然，策展人該以什麼樣姿態與思維，或柔軟、或善良，讓藝術成為地方文化發芽的助力。

　　從《南方以南》南迴藝術計畫到北埔藝術小鎮《未來的昔日》，山冶計畫 MT.PROJECT 藝術總監林怡華，從野性的魅力台東，跨到溫厚的台灣西部，看似一位成熟的地方藝術策畫者，卻同時也是《池田亮司個展 RyojiIkeda Solo》的共同策展人。從輸出當代藝術到深掘地方文化，林怡華彷彿游牧之人，乘載藝術信仰，採集當地智慧，踏入美學殿堂，也能逐風山野自然，而這一切都從「認識自己、認識土地」開始。

踏出同溫層，打開藝術之於地方的多種可能

　　就學時期，林怡華除了主攻數位藝術之外，也同時涉略創作、影像拍攝、程式設計……等多方與藝術相關的課程。畢業後任職於美國的策展公司時期，林怡華有機會與許多藝術家交流，也透過一路以來的觀展習慣發現，比起在展覽中展示自己的創作，她更偏好思考，如何將這場展覽做的更吸引人。這過程中也逐漸明白，自己並非從創作者的觀點思考，而是更像一位統籌、整合的角色，因此也明確她走上策展人的道路。

　　2017 年，林怡華創立山冶計畫 MT.PROJECT（簡稱山冶計畫）之初，她就迎來第一波改變，當時團隊接到將舉辦於宜蘭中興文化創意園區的映像節《破壞控制》計畫，這也是她首次離開美術館策畫展覽。她憶起，宜蘭中興文化創意園區前身為中興紙廠，裡頭廠址領域加上員工住宿、民生範圍，規模大到彷彿小型社會的縮影，那次藉由聚集國內外知名藝術家，透過多元的展演形式，讓這座曾是東南亞最大的廢棄的紙廠，有了新的詮釋與定位，同時也讓她開始思考，當藝術走出美學場域，受眾就不僅是藝文人士，策展人必須深掘當地的文化與歷史，且重新轉換另一種論述語彙。

　　在 2018 年再度策畫《南方以南》南迴藝術計畫時，範疇更是從地方產業擴大到族群文化議題。

當時計畫範圍橫跨台東 4 個鄉鎮，承辦單位也想藉由藝術季的方式展開，這讓林怡華面臨第二波想法上的改變——藝術該以何種角度進入已具有深厚文化的地方？尤其是更加鮮明獨特的原住民文化，因此，藝術策展人不能以主流社會認定的藝術脈絡去策畫。林怡華推掉其他活動，決心搬到台東駐點 1 年，深掘當地文化，以在地視角重新學習，而非草率投入主觀的策展思維。

「藝術合理性」與「文化價值性」的拿捏平衡

她說道，《南方以南》之所以不以藝術祭為命名，是因為它與容易聯想到的「瀨戶內國際藝術祭」有極大的不同。日本地方藝術祭的規劃，基本上是當地已具有一定完善的硬體設施，經費、策畫模式與台灣迥異，也鮮少有族群議題發生，這種情況下，台灣藝術展借鏡日本藝術祭概念，執行起來是相當具有危險性的。因此在《南方以南》計畫裡，它的核心理念並非振興地方觀光或人口回流，而是重新挖掘、彰顯原本屬於南迴的美麗樣貌，並重視當地傳統文化的價值。

為了讓藝術家與民眾與當地產生連結，而不是跳點式的看作品，團隊透過課程、分享會與工作坊的大量舉辦，在每場活動長達 1 天，甚至 2 ～ 3 天的參與裡，讓大家有機會理解南迴的藝術、文化歷史脈絡，如同跟著耆老上山採集、學習在地飲食生產方式、植物與生活的關係……等。林怡華了解，作為策展人，要藉由一個藝術計畫就讓能了解上百年的文化是很困難的，因此，我們只能花更多時間融入在地，慢慢體會，並從當地視角出發。

《南方以南》計畫結束後，林怡華重新思考，自身對於台灣文化的知識非常淺薄，無論是原住民或是客家文化，僅僅多是理解飲食、衣著，及簡單的諺語，甚至可能還存在對特定族群的偏見。她也誠實道出，對這一切有很大的危機感，很多文化如果再不去認識、傳承，就會默默地消失、被同化，進而淹沒在主流意識當中。「當代藝術是我本來就關注的面向，地方文化卻是我認為必須要關心的；前者是自身美學傾向，後者是文化價值重要性，透過擅長的方式轉化到關心的事物，對我而言並不衝突。」從當代藝術到地方文化，林怡華視這兩者如同她的左右腦，兼具理性與感性，在藝術的道路上持續併行者。

圖片提供＿山冶計畫 MT.PROJECT

2019
浪漫台三線藝術季｜北埔藝術小鎮《未來的昔日》

藝術走入老鎮，體驗輸出生活

新竹縣北埔鎮是台灣客家人比率最高的地區，鄉內古蹟群豐富，林怡華透過策展，重現地方深具歷史意義的空間。民眾遊走在巷弄裡，會不經意發現由西班牙籍雕塑家 Isaac Cordal 所製的 15 ～ 30 公分高的迷你人偶，人偶身上穿著客家文化傳統衣著，有的縮在磚瓦一角、有的直立老屋屋頂，藉由這種尋寶趣味，讓大家有意識重新看待北埔的一磚一瓦。另外，林怡華也藉由「氣味」重塑地方印象，透過採集當地居民對家鄉的味覺記憶，包含東方美人茶、油蔥味……等，轉換成茶路、花路，甚至香氛，運用不同五感，體驗北埔古鎮的古今魅力。

策展心法

\# 深耕、挖掘在地古今歷史，細細梳理人文價值。
\# 善用多元藝術家觀看角度，讓觀展過程充滿樂趣。
\# 重視五感體驗，層層累積民眾觀展韻味。

圖片提供＿山冶計畫 MT.PROJECT

出生於新竹的劉致宏的「時線」，將時鐘盤面的時針與分針，化身為河岸旁的微微紅光，順著堤防開展，夜中，這些燈光線條將重疊於同一個圓心中，呈現時光的不斷前進與循環。

澳洲藝術家 James TAPSCOTT 的「Arc Zero」，是他最著名的代表性作品。夜晚時凝視著 James TAPSCOTT 的作品，一輪圓環在闇闇夜晚中，結合光與水霧，氤氳之氣飄散於山林中，仿若指向過去，走入時光隧道，我們穿梭於今昔北埔的時光之旅中。

圖片提供＿山冶計畫 MT.PROJECT

圖片提供＿山冶計畫 MT.PROJECT

2018
《南方以南》南迴藝術計畫

跋涉山海之間，呼應無形文化

《南方以南》計畫不僅是地理尺度大，探討層面更包含族群文化議題，策展團隊於前期大量與在地居民交流互動，藉由藝術與當地交織新的合作關係，捨棄大眾普遍對於藝術祭的大型裝置侵入土地，而是更深刻考究當地時空背景之下的文化脈絡。如豪華朗機工「在屾」之作，藉由風災留下的水泥柱與鋼筋廢材為靈感，重新詮釋「人工自然」意涵，看似粗曠、原始的風格坐落於海岸一端，巧妙地融入自然環境之中；邱承宏的「陽台」，將木製作品設置於脆弱岸邊，打破作品穩定性，呼應自然的有機變化與時間流逝的不可逆。

菲律賓藝術家菲南德（Dexter Fernandez）將部落傳說故事轉換為圖像的黑白壁畫作品「Vuvu & Vuvu」，這樣的源頭使來自菲律賓的菲南德與排灣族的大鳥部落族人之間有其語言、字彙使用上的相似之處，而在排灣族語中，「Vuvu」一詞既意指族中長輩耆老也同時代表兒孫孩童之意，一方面呈現出排灣族的時間概念，也是對於 Vuvu 與 Vuvu 之間相互對話、延續傳承的文化期待。

大武濱海公園海灘上一座彷彿被人遺落的「陽台」是邱承宏的立體雕塑作品，其以會隨著展期時間逐漸變白的美國檜木構成，這件作品最好的呈現狀態是讓它在岸邊隨著潮汐自然漂移。「陽台」本身即是某種交接於公領域及私領域之間的介面，而這種對於空間、現場與公眾領域縫隙中的反覆思考，似乎也直接回應了此次策展概念中企圖討論的某種公眾性意義。

藝術家游文富位在南田建地的竹編裝置「南方向量」，以竹編出海浪、沙灘甚至山丘般的波紋造型，所用的竹材也因應台東「九個太陽」的烈日環境進行特殊處理，在陽光的照射下，竹面的反光也如粼粼波光，在這片閒置的空地上連結土地與海洋的關係。

策展心法

＃以在地視角重新學習，而非草率投入
　主觀的策展思維。
＃挖掘、彰顯本屬南迴的美麗樣貌，重
　視當地傳統文化的價值。
＃後天設計為輔並自然融於地貌環境，
　避免造成當地生活者困擾。

圖片提供＿水越設計 AGUA Design

透過脈絡思考建構社會議題，以設計創造策展價值鏈

周育如

學經歷

1991
/
1997　法 國 école du louvre, La Chambre de Commerce et l'industrie à Paris、中央大學法國語言學系

1997　創立水越設計 AGUA Design

策展作品節錄

2015　● 創造你的一條街圖書館展
　　　● 新水越白色插畫展
　　　● 那些日常設計展

2016　● 水越廁所展
　　　● 臺北世界設計之都｜國際設計大展｜活 的 展 Taipei Issuuuue

2018　● 世界最美的教科書展—從日本看見｜台北場、台東場

2019　● 誠品30—未來書店展
　　　● 台 東 咚 咚 咚 Taitung-DongDongDong 地方創生展
　　　● 美感電域 POWER ZONE—台電｜變電箱科普特展｜台北信義香堤廣場

2020　● 科教館減法白皮書—設計實境參與暨展覽策劃
　　　● 世界最美的教科書展—從台灣+日本看見｜台南場

得獎紀錄節錄

2005　● MobiNote MP4 iF 設 計 大獎、美國 CES 產品創新獎與台灣精品獎

2019　● 宜蘭國際設計教育 best 100
　　　● 中山女高減法環境設計 best 100

您認為策展思維的關鍵核心是什麼？

育如：是「價值」這件事情，清楚你想講什麼，不在核心裡面的要捨得把它拋棄，要知道如何把它整理，最後民眾會得到的東西，是要很簡單，容易理解與記憶的。

如何在每次策展時釐清時間軸序，將價值清楚表述出來？

育如：當依著價值核心去做，出來的東西是正確的但不美，請重來；如果做出來的東西美，結果沒有內容，對不起，也請重來。我們大部分的時間都花在價值思考的產出，有時會造成後期發展的壓縮，但這是必要。

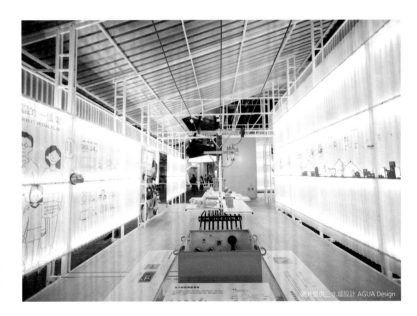

周育如以融入式的配色思考方式，將變電箱還原為原本的白色，並且從白色思考到如何融入環境，為變電箱帶來新的型態轉變，將資訊整理加上融入環境的色彩。

擁有法國語文背景的水越設計 AGUA Design（以下簡稱水越設計）創辦人周育如，1994年先於巴黎成立設計工作室，1997 年回到臺灣正式開業，初期服務國內外的商業品牌客戶，直到 2002 年開始進行「概念設計」，發展以非商業出發的設計價值觀點，以人的需求、社會問題出發，主要探討如何增進生活質感與社會貢獻，將設計延伸到十年、二十年後的可能，讓設計能與生活密切且和諧的互榮著，所發展出來的可以是物件、觀念、制度或是系統，從此切入發展出 2006 年開始進行的「都市酵母」長期計畫與《臺北世界設計之都｜國際設計大展｜活的展 Taipei Issuuuue》、2018 年《世界最美的教科書展｜從日本看見》等多元主題展覽，致力推廣以設計規劃新的生活型態、以設計創造價值為前提與信念。

系統影響永續發展，觀念影響事情的價值

從事設計已 20 餘年，最初周育如是幫許多國內外客戶處理品牌相關設計與展覽策畫，然而她逐漸了解，設計的價值不僅只為商業服務，更能涉及到更多元的面向，「早在 2002 年那時就在思考，設計的價值要如何讓五十年後都可以被保存與被理解，有系統觀念的思考會影響到未來的永續發展，好的觀念建立很重要，所以我們努力的開發軟性思維。」周育如進一步解釋，「過去大家對設計的想像就是把物件再去做包裝，但設計不只有表面的包裝，反而是從策略思考開始，當設計的東西被使用者思考與理解，才可能獲得改善，因此需要從生活環境做起，不僅只有學校才能被當作教育的場域，公園、菜市場也可以是，重點是如何產生可學習性的環境空間。」這也影響著往後水越設計團隊的策展思維。

周育如時刻體醒自己，「不要做不知道為什麼而忙的小螞蟻，要精準的抓到想做的事與想建立的價值是什麼，是為了要能讓社會議題導向產生更多的社會投資」，因此，「展覽永遠是開放的」也成為策展理念中的一環，以 2016 年《臺北世界設計之都｜國際設計大展｜活的展》為例，這個命名曾遇到大家問她，「為什麼叫活的展？」對周育如來說，展覽是可以促進民眾探討公共議題的發展，是一個與生活結合，不斷思考進化，持續擴大產生更多的社會影響力，這也是水越設計策展的主軸與特色。

透過「社會溝通力」開展社會議題，致力公共思考與促成環境進步

進一步探討策展中，什麼是能讓社會投資更多而產生的社會議題？周育如認為，關鍵在於「社會溝通力」。周育如說道，「當時在切入公共議題時，我一直在思考如何產生可以促進環境進步的環節，2018 年到日本東京駐村，拜訪了當地政府機關、學校、設計等單位，最後是在一家書店找到答案，原來我的答案就在小學課本裡面。」她發現日本對細節的重視是從小教育開始淺移默化，課本內的學科更是環環相扣，能在國語課本中看到經濟學、在社會課本中看到產業鏈；同時，以日本民間出版為例，出版了《世界小學》，日本小學生從小就開始構築世界觀，從 36 個不同的國家看見同齡的日常有諸多的不同，藉此發現各國與日本的差異。所以她在同年策畫了《世界最美的教科書展—從日本看見》，希望透過從日本教科書為觀察起點，來探究教育的核心價值，至今 3 年已巡迴於臺灣臺東、臺北、臺南等地展出，「唯當思考時間拉長，並讓人們一起努力建立長遠價值時，透過持續的社會溝通，地方與人們才能累積進步」周育如進一步補充說明。

色彩作為環境美學與教育的推廣，擴大民眾對都市社會文化的了解

在環境美學與環境教育的推廣上，「色彩」一直是周育如長期關注的議題，團隊從 2010 年開始進行都市色彩研究，並與許多學校、民間單位與政府合作，讓小學生可以掌握 200 色為前提，產生未來環境潛移默化的改變。」她以 2019 年的《美感電域 POWER ZONE—台電｜變電箱科普特展》為例，回溯至 2016 年臺北城市生活景觀改造計畫中所提出的環境美學，變電箱啟動全民色彩的課題，周育如以融入式的配色思考方式，將變電箱還原為原本的白色，並且從白色思考到如何融入環境，為變電箱帶來新的型態轉變，進行街道的美化設計，簡而言之就是資訊整理加上融入環境的色彩。

從最初重心為品牌設計規劃與國際商展兩部分，水越辦公室各種實驗展已逐漸進化為社會議題思考的策展，周育如認為，策展只是其中一種設計呈現方式，主要目的是要達到「社會溝通」效果，對她而言，展覽應是變形蟲的型態，除了結合紀錄外，更要透過思考的脈絡，來產生更大的影響力。

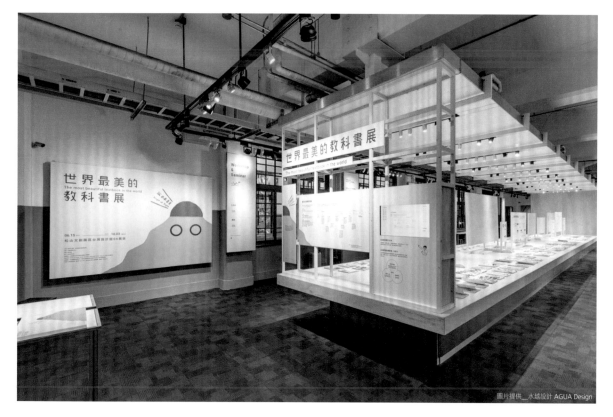

圖片提供＿水越設計 AGUA Design

2018 ～ 2020
世界最美的教科書展｜從日本看見

以日本教科書為觀察起點，探究教育的核心價值

展覽主要分為日本教科書及臺灣教科書二區，日本區呈現了小學到高中教科書、不分齡教科書、終身型學習社會思維、落實教育的防災計畫、生活智能推廣等，臺灣區則包括日本時代、國立編譯館編定本、民間出版社審定本等三個時期的教科書變遷，以及翻轉當代教育思維的創新教育現場。「世界最美的教科書展」並不是要告訴大家「美學」教科書的樣貌，而是透過教育思維的創新，改變教科書，傳遞正確的世界知識給孩子們，培養孩子們未來成為創造美好世界的新一代。

併陳展出臺灣與日本兩地教科書，呈現出兩地教育策略與實踐、臺日思考的差異，並看見在台教育發展的脈絡與演進。

策展心法

\# 訪探究教育的核心價值，以日本為起點，從教科書中發現台日兩地的教育思考與生活差異，讓有志努力於教育改革的大眾開啟更多元思考面向。

\# 展場超過 150 本教科書，每一本都可以自由翻閱，透過每個人的觀察，探索日本教育影響力與發展脈絡。

\# 展出 3 個月期間，蒐集起來自各方的教育觀點回饋。

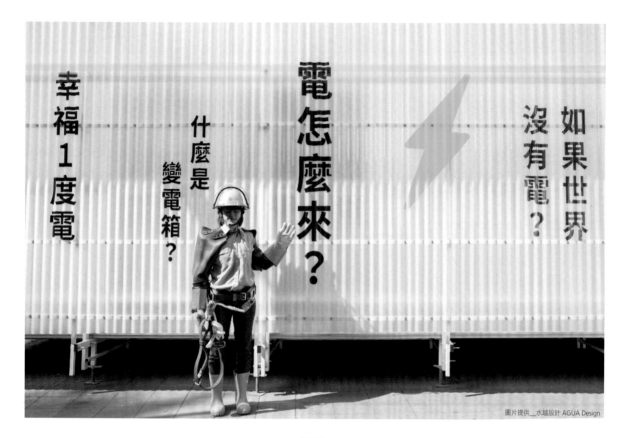

幸福1度電

什麼是變電箱？

電怎麼來？

如果世界沒有電？

圖片提供__水越設計 AGUA Design

2019
美感電域 POWER ZONE—台電｜變電箱科普特展

設計思考與互動體驗，激發科普知識多元想像

「美感電域 POWER ZONE」主視覺圍繞電能、變電箱以及城市三大要素，鮮明的螢光綠變電箱在城市中帶來光明與便利，建構起電能生活，主展場的牆面與天花板材質使用有交流電波形意象的「浪板」，內置照明均光在晚間的鬧區點起、溢出半透明的外牆，遠觀整個展場與電能城市意象相互呼應。展覽以變電箱作為傳遞「科學、生活、環境美學」的資訊媒介，全展區透過「數字考」、「物件考」、「體感」三大塊面，帶領人們走進電能城市的電流科學空間，內容結合設計思考與有趣的互動體驗方式，激發全年齡對科普知識的多元想像，並且用淺顯易懂的方式，向一般大眾傳達科學的技術知識。

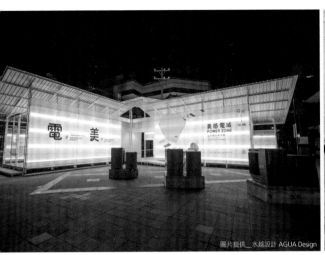

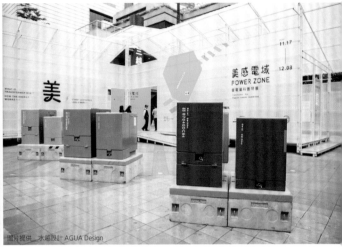

主展場的牆面與天花板材質使用有交流電波形意象的「浪板」，內置照明均光在晚間的闇區中，並搭配溢出半透明的外牆。
展覽讓觀展民眾了解為什麼生活中需要變電箱，了解電磁波在生活中是無所不在，因此不用擔心變電箱是有危險的。

色彩整理術，排列積木幫色彩進行分類，帶領民眾觀看變電箱是如何突顯或融入於街道景觀色之中。

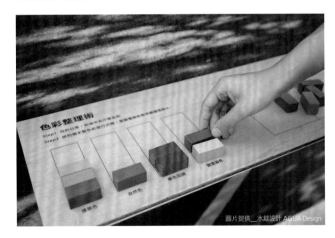

策展心法

傳達台電科技與人文品牌思維，並融入全環境教育思維，增加全齡與親子族群的參與。
展區透過「數字考」、「物件考」、「體感」三大塊面，帶領人們走進電能城市的電流科學空間。
觀察變電箱與街道的關係，從中參與感受到美感環境的建構過程。

展覽的兩面螢幕,一面播放台東目前已累積與地方
創生相關的各種影像紀錄;另一面是台東人與台北
人的對談影片,從對話中看到台北人與台東的生活
迥然不同。

策展心法

訪談返鄉青年與移居住民的生活經
　驗,透過展覽打開社會大眾對在地方
　生活的想像。
以在地創生的案例,讓觀展者可以接
　近台東生活,也了解到台東在地創生
　的多元可能。
展場提供依據不同面向而有不同管道
　可以尋求在地發展協助,包含駐村計
　畫、人才培育、原住民產業等。

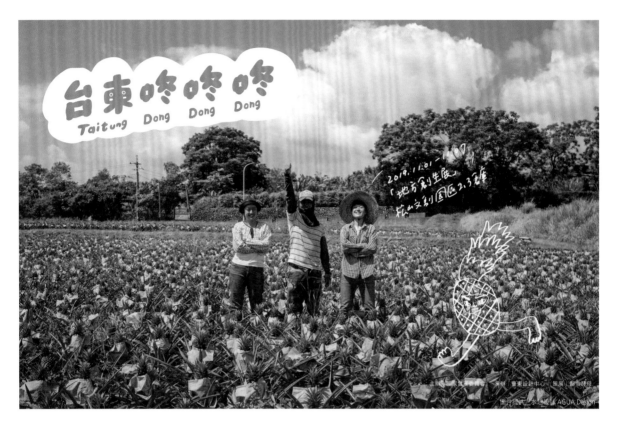

主辦｜國家發展委員會 所辦｜臺東設計中心 策展｜都市酵母
圖片提供｜水越設計 AGUA Design

<div align="center">

2019

台東咚咚咚 TaitungDongDongDong 地方創生展

</div>

地方特色發展地方經濟，食育計畫追本溯源

豐饒的土地與海洋資源，多元的族群，孕育出臺東發展自在的生活步調；相較於臺北，臺東是全然不同的生活，特展以農特產和自然環境為展場主視覺，透過北東兩地生活的對比、日常對話，激發外地人對臺東的好奇。有興趣到臺東創業的朋友，都能透過展區內所呈現的創業工具、提供資金協助等資源，及地方創生的案例，發現移居臺東的機會。並導入「台東食育提案所」計畫，讓臺東長大的孩子，致力於推動生活美學，回鄉總要來碗米苔目，解解鄉愁；臺北長大的孩子，來到臺東的山海田野，驚艷於臺東土地生長出的各種作物。

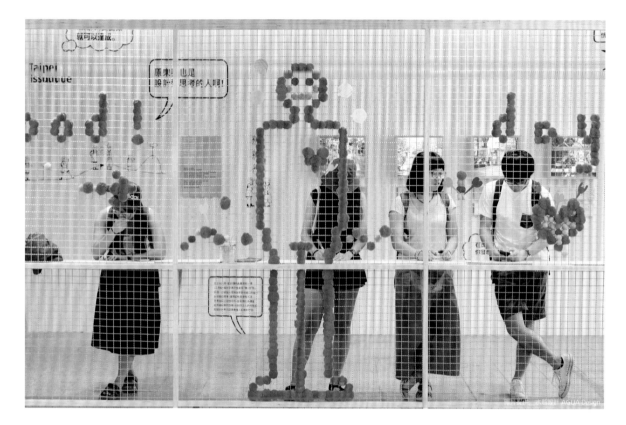

2016
臺北世界設計之都｜國際設計大展｜活的展 Taipei Issuuuue

城市的厚度與涵養，取決於設計與生活的連結

主題「活的展 Taipei Issuuuue」就是一個有生命、會呼吸的展，如同每個人的生活，眼所見、體所感都可能觸及深遠，以設計啟動改善生活環境的開關，並凝聚人們的共識與對未來的投資。展覽鏈結了 6 個 Open Call 計畫國際團隊、8 位國際駐村設計師，以及設計導入臺北公共政策計畫等內容，以臺北為起點、展覽為舞台，從多元視角及思考面向，檢視息息相關的生活議題， Open Call 計畫涵蓋：「打造下一世代的友善高齡城市、 食在安心家的味道、臺北鄰里公園翻轉計畫、臺北飲食文化新脈絡、綠潮行動一起行動、未來市民計畫等」，運用設計推動改變，讓每一個人能夠有機會參與擘劃臺北市未來城市的發展藍圖。

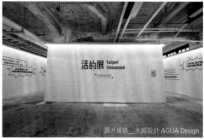

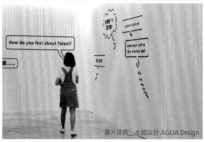

展場後段有個動腦空間，透過有趣的插畫讓民眾能容易的以設計思考的方式，來觀察生活議題。

以設計啟動改善生活環境的開關，並凝聚人們的共識與對未來的投資。

策展心法

\# 用數個大螢幕，播放策展團隊的想法與生活的輪廓，如座城市大動脈，敘述改變的信念。

\# 設立讓民眾參與議題的角落，收集民眾對各種議題的想法，並直接成為展覽的一部分。

\# 為期 18 天的展期，包含 22 場的講座以及 8 場工作坊，讓各參展團隊透過不同形式讓民眾實際參與議題，加深展覽所探討的訊息並獲得額外的啟發。

攝影＿Amily

側重展覽身後脈絡，
梳理藝術與人文最佳距離
陳湘汶

學經歷

2008
～
2012 國立台南藝術大學藝術史與藝術評論研究所碩士

2011 《藝術觀點ACT》季刊企畫編輯、執行主編

2013 《今藝術》雜誌編輯

2013
～
2015 《藝外ARTITUDE》採訪編輯

2015 都市藝術工作室專案執行

2019 臺北數位藝術中心藝術總監

策展作品節錄

2012 ● 傳說代理人｜台南五七藝術工作室

2014 ● 新海倫美容院｜台南182空間
　　　● 部分文字遺漏｜台南182空間
　　　● 蟲洞劇場（文件編號：E120N23）（共同策展）｜高雄市立美術館

2015 ● 彼岸｜台北福利社
　　　● 我穿牆而過｜台北花博爭艷館

2016 ● 邊陲微光：台南早期替代空間調研展｜台南𠝹空間
　　　● 超越實驗3－內分泌影展（共同策展）｜台北當代藝術館

2017 ● 金色茉莉・美濃菸業紀事：羅懿君個展｜高雄美濃客家文物館

2018 ● 混種變態——楊茂林的神話學｜彰化縣立美術館
　　　● Is/In-Land：台蒙藝術遊牧計畫（共同策展）｜台北關渡美術館

2019 ● 超越實驗4——實驗動畫影展｜台北數位藝術中心
　　　● 情書・手繭・後戰爭｜台北關渡美術館

您認為藝術策展人該具備何種特質與思維？

湘汶：一定要熟悉藝術史。如果策展人看待事物缺乏脈絡思考，那麼所產生的、策畫的事物將缺乏根基，說的話也就無法說服別人。隨時帶有「提問、質疑」精神，要溯源事物背後的文化、歷史，探究策展人以及藝術家想傳達的訊息，而非停留在型式與表象而已。

從事藝術展覽多年，有沒有特別想挑戰、碰觸的策展類型？

湘汶：把不同的群眾拉在一起，為一部電影做展覽！舉例來說，像是充滿台灣鄉野元素的《紅衣小女孩》，從電影的文本《紅衣小女孩》這個台灣傳說向外延伸，讓大家更深層理解當時台灣的文化與時空背景，為何會產生這個故事，我認為這是策展可以做到的格局。

如同自身領會藝術史的精神般，當策展人開始思考世上萬物背後的脈絡與根本，那麼所謂的「創作」就會帶有故事，並與觀者產生共鳴、獲得感動。

攝影＿劉匯棠

　　誰會想到，當初一場單純的印尼之旅，竟會意外開啟一場跨國展覽的誕生，甚至讓自己尋根到祖先的歷史故事。如果說展覽是溝通的一種手法，那麼它所傳達的訊息，也會藉由某種形式投射回自身。臺北數位藝術中心藝術總監陳湘汶，在求學與就業期間常年往返台南、台北兩地，出生於南投埔里的她，身兼異鄉人與策展人雙重角色，讓她總能跳脫微觀角度，以宏觀視野梳理時代下的歷史，並從一場場展覽中累積生命的厚度。

觀展閱歷豐厚 X 策展執行穩控，讓展覽概念落實更加成熟

　　研究所後期，陳湘汶與朋友萌生策展意念，開始向各單位提交企劃，幸運地拿到補助款。當時首展《傳說代理人》選在台南五七藝術工作室舉辦，她笑說，有位藝術家除了現地創作，還將隨手拍攝的事物加以杜撰成當地傳說、編輯成日文觀光小冊，讓觀光客循著荒誕路線冒險，而這種策展計畫的惡搞趣味，反而萌生出新在地特色。因為此次經驗別於以往所學，陳湘汶心裡種下對策展的嚮往。「我的手藝太差，無法當藝術家，但我有很多鬼點子可以跟他們討論。所以從此第一次經驗後，我就很篤定對策展有興趣。」

　　研究所畢業後，陳湘汶搬到北部從事藝術雜誌編輯工作，之後又再度回到台南進行藝術節的相關標案執行。從傳統藝術展跨足到戶外城市展，這一路憑藉藝術評論的專科訓練，加上豐富的觀展閱歷、策展經驗，使她能快速吸收策展的相關知識與執行流程，開始獨立擔當展覽企劃執行人一職。2019 年初，陳湘汶再度來到台北，選擇加入臺北數位藝術中心，雖然生活節奏不同台南放鬆，但台北高競爭力、高工作強度，也是一種很棒的自我挑戰。她坦言，進到機構內工作的改變很大，因為隸屬臺北市政府文化局，因此在規劃展覽會被要求達到各種關鍵績效指標（簡稱 KPI，是衡量管理工作成效的重要指標），企劃相對過往獨立策展時來的更嚴格。除此之外，也因為策展規模、種類更加多元，日常的資訊交流就更加重要，「平時就要維繫人脈，了解相關單位何時舉辦展覽活動，會不會與我們規劃的展覽性質、日期重疊？重疊是否要錯開？或是一起宣傳，強化行銷力道？這些都是策展的關鍵眉角之一。」陳湘汶補充道。

除了體系的不同造成策展思維差異，就連美感表現也曾出現需要磨合的狀況。像是早期學習的博物館學，並不適用於當今迅速機動的策展文化，於是在任職藝術雜誌編輯期間，她不斷參加各種展覽，快速提升美感的經驗值，才漸漸抓到偏好的風格、氛圍，進一步培養適合自己的策展品味。

一期一會，透過展覽讓消逝的歷史發聲

2016 年，陳湘汶去了趟東南亞旅行，也是這場機緣促成了《情書・手繭・後戰爭》的誕生。她發現，印尼與台灣在歷史、文化，抑或語言上皆有相似之處，如此跨地域的限制，兩種文化卻著不同交集與共通性，因而燃起對這塊土地的好奇。隨著後續計畫展開，陳湘汶藉由策展型式，研究、挖掘與梳理兩種（或多種）文化被大時代所掩蓋，卻充滿故事的點點滴滴。

之所以將展覽命名為《情書・手繭・後戰爭》，她解釋道，每當兩種（多種）不同的文化相遇，必定會有規模大小、強弱之差，彼此之間定會產生摩擦、紛爭、與誤解，因此她形容為「後戰爭」，再來串連「情書」般的私人記憶，以及反映當時文化的手工技藝「手繭」，陳述那些被主流歷史蓋掉的痕跡。透過策展期間對文化、歷史的深掘，陳湘汶在動情之下尋找家族的根，先從戶政事務所調出日治時期的戶籍謄本，進而發現祖先具有平地原住民血緣，就此解開她心中常年的疑惑——「為什麼阿嬤眼窩會很深？為什麼家中飲食會融入原住民的食材或做法？」這些看似習以為常，卻始終找不出原因的共同家族記憶、習慣。

如同自身領會藝術史的精神般——當策展人開始思考世上萬物背後的脈絡與根本，那麼所謂的「創作」就會帶有故事，並與觀者產生共鳴、獲得感動。

攝影 _ 劉蓮棻

2019

情書・手繭・後戰爭

歷史的出口不只一種面貌

觀者或聆聽、或觀賞,在寬敞動線的展覽場域裡遊走各處。陳湘汶以藝術表現類型,作為分區依據,透過音檔播放、數位影像、巨幅蠟染、黑白壁畫、照片輸出⋯⋯等方式,改變人們看待歷史的角度,有的彷彿近在咫尺,有的彷彿即將消逝。其中,策展以「手繭」呼應當時的工匠技藝,藉由實物的產生、再現,深掘那些被大時代所覆蓋歷史記憶。

透過音檔播放、數位影像、巨幅蠟染、黑白壁畫、照片輸出……等方式，陳湘汶以多元媒介導入策展，改變人們看待歷史的角度。

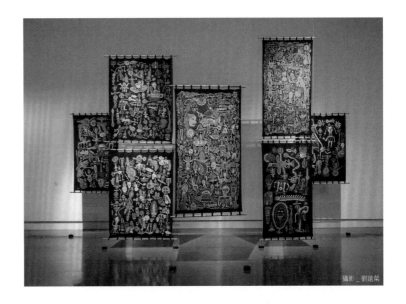

攝影＿劉薳棨

策展心法

梳理當地歷史文化核心，兼容並蓄看與被看的雙重價值。
善用多元媒介，營造豐富觀展體驗。

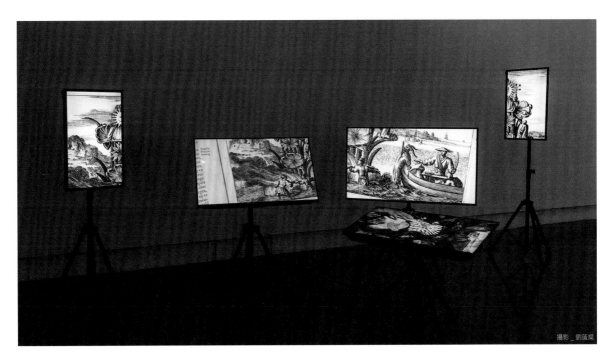

攝影＿劉薳棨

圖片提供__臺北數位藝術中心

圖片提供__臺北數位藝術中心

圖片提供__臺北數位藝術中心

以動畫為媒介,透過非真人的呈現方式,帶入深具批判性的社會議題與敘事風格,讓觀者欣賞實驗動畫的變化與演義。

策展心法

\# 導入深具批判性的社會議題與敘事風格,跳脫傳統策展內涵。

\# 善用軌道裝置突顯動畫特色,強化民眾觀看體驗。

\# 廣邀各領域動畫藝術家參與,豐富策展內容導向。

圖片提供＿臺北數位藝術中心

2019
超越實驗 4—實驗動畫影展

匯集多元領域藝術家，激盪實驗動畫千百姿態

《超越實驗》動畫影展以動畫為媒介，透過非真人的呈現方式，看似有保護的面紗，卻帶入深具批判性的社會議題與敘事風格。此次展覽重點將早期重要動畫藝術家，與動畫新銳作品於同區播放，讓觀者欣賞實驗動畫的變化與演義。如資深動畫藝術家石昌杰，透過膠捲方式拍攝動畫短片，在現在看來深具韻味，除了創作之外，他長年來亦推動台灣的動畫創作不遺餘力；新銳藝術家林瑜亮則將動畫投影於木板，並搭配軌道裝置讓投影機左右移動，打破大眾對動畫片的想像，將動畫與裝置藝術結合。本次更邀請知名的香港動畫家黃炳來台參與，透過他的人生閱歷啟發藝術家，證明動畫不只能參加影展，也能踏上國際美術館舉辦個展。

許哲瑜（左）郭中元（右）

善於爬梳品牌歷史文化，
創造新時代策展語彙

許哲瑜 X 郭中元

學經歷

許哲瑜

1998	紐約長島大學視覺藝術碩士
1998 迄今	嶺東科技大學視覺傳達設計系專任助理教授
2012 迄今	樸實創意設計有限公司藝術藝術指導

郭中元

2016 迄今	嶺東科技大學視覺傳達設計系專任助理教授
2017 迄今	中間設計研究室設計總監

策展作品節錄

2018	● 川游不息— The Renewal 綠川展｜水岸品牌策展 ● 豐情圳永一葫蘆墩｜河川地方再造策展 ● 島中流域 Taichung City River—在地城事｜臺中市河川流域計畫策展 ● 三鶯宴｜地方創生策展 ● 鶯歌陶日子｜地方創生策展
2019	● 川流電湧 Just Flow｜台灣電力文化資產特展 Rethink 設計大高雄｜高雄設計節 ● 串遊季 REUSE—城中老屋漫遊｜臺中文化城中城歷史空間再造計畫

得獎紀錄節錄

2004	● 臺北美術獎首獎
2006	● 高雄美術獎獎首獎
2018	● Good Design Award Best 100｜（新盛綠川水岸廊道計畫） ● Shopping Design Award Best100 腳下最美的風景｜在地文化推廣貢獻獎 ● Shopping Design Award Best100｜年度最佳概念展覽活動獎
2019	● Shopping Design Award Best100｜有感策展獎

數度合作的心路歷程？彼此又偏向何種角色呢？

哲瑜、中元：策展過程時常千頭萬緒，在彼此兵分兩路各領專業前，整個團隊須建立一定的默契，並將心中想法初步整合，以利後續雙邊運作順暢，而我們的合作模式如同電影製片與導演，哲瑜像製片，善於與業主等外部人事溝通，對於預算等行政管理處理得當、拿捏得宜，也同時善於梳理策展企劃的脈絡，而中元則如導演，負責領導設計團隊與協作單位，共同將平面視覺轉化為立體空間，主導整體美學細節。

兩人認為策展的根本想法或核心價值為何？

哲瑜、中元：首先，策展的價值不只發生於開展期間，更重要的是展覽結束後，對於社會大眾所引發的影響效應；再者，我們希望透過品牌思維延伸成策展概念，透過此概念與地方產生連結，無論是景觀、產業、民生等面向，進而形塑出強而有力的城市意象，進一步成為活化街區的手法，讓展覽想傳述的核心精神可以深入民眾日常生活，發揚在地文化驕傲。

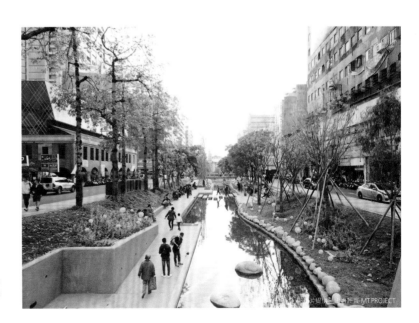

策展手法不該自我設限，再小的主題也充滿無限的可能，只要具備對環境的敏感度，與化繁為簡的邏輯策略，都能挖掘出日常生活裡的無限精采。

　　過往從事觀光工廠品牌策畫的許哲瑜，自身對於策展概念駕輕就熟，搭檔著精通企業視覺設計的郭中元，被視為策展領域少見的「雙策展人」合作模式。源於經驗累積的信任感與各自專業有別，兩人合作過程相當單純，自由度也更高，從 2018 年開始，短短 2 年間已共同策畫過 8 場展覽，且多是執行程度較複雜的公部門專案。誠如電影製片與導演的關係，兩人深厚的合作關係立基於對社會的理念，從台中市水利局交付「綠川整治工程開幕活動」開始，他們便深知，公共工程必須轉譯成生活化的語彙，才能接地氣與民眾溝通，這樣也才有規劃的意義，否則只會淪為冰冷的硬體建設。

觀察日常生活語彙，重新融入品牌設計美學

　　2018 年，《川游不息— The Renewal 綠川展》拉開河川三部曲序幕，其靜靜流經於台中火車站前，人來人往、歲月流轉，然而它的歷史乏人問津，因此，公共創生的介入無非是為活化街區，讓環境與在地產業更好，產生良善的循環，重塑人和河川、城市的共棲關係，然而郭中元認為，儘管工程建設可能對於在地產業有加值作用，但規劃過程中若少了與環境的連結，便無法激起民眾對於改變的共情，也就無法內化到在地居民的日常生活，因此，環境工程的改變，更是必須納入文化與美感的考量。

　　策展是一條漫長旅程，兩人深知要歷經 5 個階段，才能達到串聯與定位；一是「理解」，透過提煉資訊後，精確掌握策展的目與內容，加上視覺化的本能思考，使策展團隊能快速找到切入點，把繁雜的資訊過濾的條理分明；二是「觀察」，實地走訪巷弄生活，掌握環境細節；三是「想像」，對於主題導入創意和故事；四是「編輯」，從平面到立體化的場景編排；五是「可視化」，運用不同媒材作為載體，甚至組織創意團隊，根據策展主軸展開不同面向的詮釋，因此《川游不息— The Renewal 綠川展》匯集了 12 位藝術家，透過豐味、味覺、觸覺、視覺、聽覺、嗅覺的五感情境，解構綠川的旋律、氣息、質地與視野，讓觀者的感官重新被打開，進而發現它的新舊之美。

以品牌思維融入策展概念，創造新時代溝通語言語彙

　　源於兩人因為喜歡挑戰龐大繁雜、梳理文化議題的個性使然，當初替台中市政府策劃的河川三部曲，從《川游不息—The Renewal 綠川展》、《豐情圳永—葫蘆墩》，再到《島中流域 Taichung City River》，皆是於展覽空間呈現濃厚的在地創生及環境意識，儘管主角環繞於上百年歷史的河川，但透過藝術家的創作能量，展現出各自的性格與文化觀點，「綠川的歷史文化雖然龐雜又牽涉很多層面，但就是老派才要轉化，且有很多資源可以利用，透過策展手法轉化成新世代語言，像是在葫蘆墩圳打造縮小版的孔蓋，或是替綠川推出在地啤酒和傳統的糕餅木模，都是以品牌為載體，透過專屬的 LOGO 設計，將美學設計導入街區，深入民眾日常。品牌營運思維一旦成功，影響力會很大，甚至有機會把在地文化與國際接軌，讓文資處和水利局不再只是一張名片。」許哲瑜分享道；又或像兩人替台灣電力公司策畫的《川流電湧 Just Flow—台灣電力文化資產特展》，探索了百年前讓島嶼發光的源頭，讓人開始注意台電也有穿山越嶺的職人精神，甚至設計台電冰棒，從生活元素擷取的新包裝設計，並於展覽期間獨家限量販售，創造話題。

　　郭中元提點說，「用新世代的語彙溝通，並不能流於形式上的美觀而已，而是抓住核心價值，讓人願意親近，進而深入了解，無形傳遞出深層的意涵。」如此高度要求，難怪每次策展後，他們會多一道整理成書的編輯功夫，讓軌跡清晰浮現，完整呈現脈絡觀點，像是他以日本當代出版品為例，專題式的編輯法，把平淡無奇的生活物件也做得極有深度，即便是『米』也自成一本。最後，兩人一致認為策展手法不該自我設限，再小的主題也充滿無限的可能，只要具備對環境的敏感度，與化繁為簡的邏輯策略，都能挖掘出日常生活裡的無限精采。

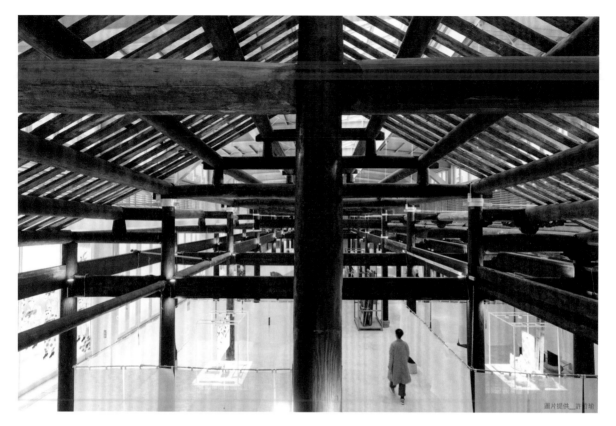

圖片提供＿許峻瑜

2019

串遊季 REUSE ｜城中老屋漫遊

悠悠流轉老建築的歲月，開啟古蹟修復的想像

為台中文資處修復古蹟而策展的《串遊季 REUSE 一城中老屋漫遊》，匯集跨界創意團隊，為古蹟放入創作語境，轉譯歷久而彌新的存在，串遊路線以擁有百年歷史的「台灣府儒考棚」為起點，聚焦清代老考場的官式建築身世，以及木工結構等修復工法，引領觀者建構文資修復的基礎理解。再串連四維街、府後街、林森路、自由路等各文資景點的裝置藝術展，引領人們漫遊這些已修復、未來將修復的文化資產，以悉心爬梳街區的演變，探索未來城中城文化資產的可能，為古蹟的新生率先開啟想像，重新修復老建築與城市、與人的關係。

圖片提供__許哲瑜

圖片提供__許哲瑜

圖片提供__許哲瑜

斑駁的院牆內長出盤根錯節的老榕樹，呼應以綠色
繩線串起城中老屋的遊季路線，也串連了各領域的
創作者，結合古蹟實境呈現如裝置藝術展。另將古
蹟「臺灣府儒考棚」設為主展區，以面寬七開間的
木結構考棚，凸顯江南風格的清代官式建築，也讓
人感受古蹟修復所展現的生命力。

圖片提供__許哲瑜

圖片提供__許哲瑜

策展心法

\# 邀請跨界創作者為古蹟放入藝術語
　境，開啟修復後的美麗想像。
\# 將文資修復轉譯為修復老建築和城
　市、人的關係，拉近居民生活的距離。
\# 多元創作的語境，繽紛呈現台中古蹟
　修復後的文化氣息和觀光活力。

策展作品

設計團隊將台電百年來的百件發電物件與道具，以簡單的陳列手法集體鋪展，呈現機械工藝之美，並以「小心觸電」四字警語標示台電獨有的歷史場景。另以放大尺度的藍曬圖打造工程場景，加上各種儀表操作重現電力發聲現場，讓人感受電廠的工作環境，感受為島嶼發電也有一生懸命的職人精神。

策展心法

＃以仿壓力鋼管特別打造滑梯裝置，讓小朋友輕鬆體驗發電原理。
＃職人群像的亮點展出，為冰冷工程挹注克服山險胼手建造的人暖溫度。
＃邀請設計師重新包裝台電知名的冰棒，讓台電連結生活更有情有味。

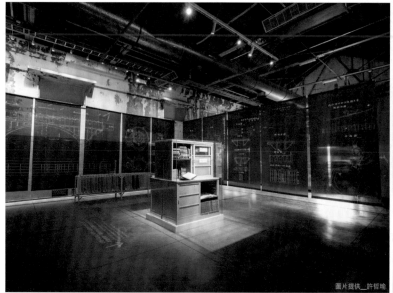

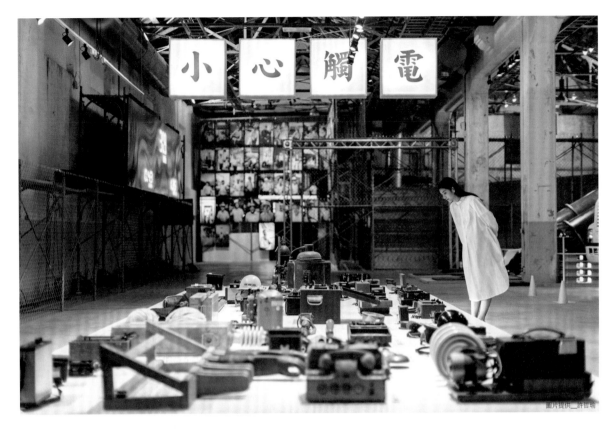

圖片提供＿許哲瑜

2019

川流電湧 Just Flow

走進台電時光隧道，探索島嶼光源

以水力發電的靈魂主角「水輪機」為靈感，加上百年前建置之初各式精細的藍曬圖，成就動態感十足的展覽主視覺。展場空間也以設計角度出發，透過美學編輯與設計轉繹，規劃 9 大展區，除大廳特別打造 2 座仿造壓力鋼管的滑梯，邀參觀者化身水分子；另策展團隊也進入深山電廠採集水力發電職人身影，並將過往電廠的各式工程、設備與建築藍曬圖，以放大尺度的藍曬川廊，引人走進台電的百年歷史，讓民眾理解台電不僅是電力服務單位，也是陪伴島嶼走過現代化的關鍵角色，使整場展演更趣味且令人感動。

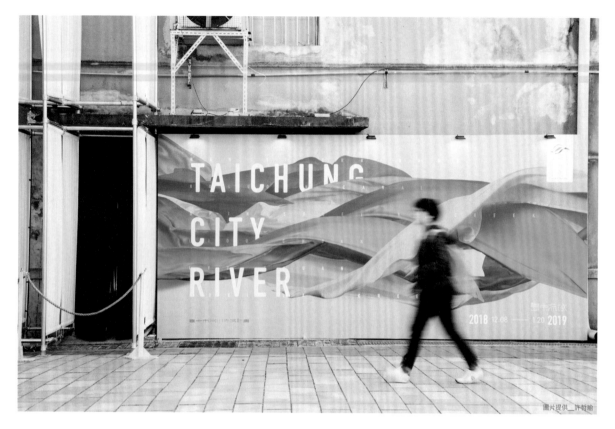

圖片提供＿許哲瑜

2018

島中流域 Taichung City River ─在地城事

用設計美學，轉譯六條河川不同的城市個性

郭中元與許哲瑜刻意將展覽空間縮小入口，藉著僅容身一人的通道，搭襯隨風搖曳的布幔緩緩走入，彷彿水滴一般，轉瞬之間落進了河川，在潺流之間走進不同的流域，看見不同領域的創作者藉由設計美學，分別展演 4 個插畫孔蓋、懷舊的飲食器物和紙本、地下音樂、日治時期古物、難被分解的垃圾和魚群生態，從而連結綠川、柳川、惠來溪、葫蘆墩圳、旱溪和食水嵙溪的在地城事，讓河川整治工程以親近、可被理解的姿態進入民眾生活。六條河川代表各自的城市個性，不僅讓河川呼應日常生活與產業，也組構出屬於台中獨特的城市氣息。

主視覺以綢緞的飄動曲線，形塑河川匯流的意象，也象徵水流匯集人潮而發展出各有特色的帶狀景觀，水脈相承，導引人與河川與生活的台中地貌。設計團隊結合多位創作者，將熟悉懷舊的物件融入設計，或透過裝置藝術凸顯環境意識，呈現不同河川交織出台中兼容並蓄的多元文化。

策展心法

將市政建設如河川孔蓋導入插畫美學設計，活化河岸城市的新氣象。
蒐羅六條河川的在地選物，傳達不同城市的個性和獨有的生活氣息。
文物收藏結合裝置藝術，凸顯河川濃厚的在地創生和環境意識。

2018
川游不息— The Renewal 綠川展

打造五感展演空間，設計綠川品牌活化街區

台中市政府重整 5.67 公里的綠川，以展覽形式舉行開幕活動，整個展演空間匯集台灣不同領域、超過 12 位藝術家，透過不同媒材來表現綠川的五感印象，讓觀者循著水域的脈絡走進 5 個展覽主題，感受食材、河墨水、插畫、聲音、花藝與影像，彷彿一場真實與想像並進的河川旅行，從而理解綠川伴隨著城巿興衰文明，承載了人與土地的生命情感。此外，也為綠川打造台灣第一個水岸品牌，不僅用於人孔蓋的工程設計，美化巿容，也加以商品化而新推綠川啤酒等，並提供沿岸店家商號使用，以整體意象活化街區文化，帶動城巿觀光。

一條河川，連結了城市興衰的文明史，也連結了12位藝術家的生活記憶，於是展覽空間以源遠流長、蜿蜒流轉的河川意象為陳列載體。設計團隊將整治河川的工程，融入品牌概念和設計美學，專屬打造LOGO，將12位藝術家對綠川的五感創作整理成冊，完整呈現綠川所乘載的情感記憶。

策展心法

將整治河川工程轉譯為五感的生活體驗，讓人親近河流產生對話。
結合藝術家跨界創作，吸引觀展的興趣，引發對老街區的新想像。
設計綠川品牌，結合在地產品，活化商圈觀光，讓城市煥然一新。

圖片提供＿INCEPTION 啟藝

洞見市場缺口，
致力於發展台灣自製展 IP 化

梁浩軒

學經歷

嘉義大學園藝系

2017　創辦 INCEPTION 啟藝，為現任執行長＆策展人

策展作品節錄

2014　● The Beatles, Tomorrow｜披頭四展

2016　● S.H.E｜《團圓 One in One》15th 經典展
　　　● 府 Power to the People｜總統府常設展

2017　● #DINOLAB 恐龍實驗室｜科普文創展

2018　● FUTURE: FUTURE｜Panasonic 創業 100 週年紀念展
　　　● 無人出局｜中華職棒 30 週年特展

2019　● 玩具解剖展 Jason Freeny Asia

得獎紀錄節錄

2018　● 義大利國際設計獎 A' Design Award（#DINOLAB 恐龍實驗室｜科普文創展）
　　　● 台灣金點設計獎標章（#DINOLAB 恐龍實驗室｜科普文創展）
　　　● 日本 GOOD DESIGN AWARD（#DINOLAB 恐龍實驗室｜科普文創展）
　　　● 美國 IDA 國際設計獎（#DINOLAB 恐龍實驗室｜科普文創展）

2019　● 德國紅點設計獎－品牌與傳達設計（無人出局｜中華職棒 30 週年特展）
　　　● 德國紅點設計獎－品牌與傳達設計（FUTURE: FUTURE｜Panasonic 創業 100 週年紀念展）
　　　● 義大利國際設計獎 A' Design Award（FUTURE: FUTURE｜Panasonic 創業 100 週年紀念展）

何謂自製展？

浩軒：所謂的「自製展」意味著，從發想到執行都是由團隊自主完成，包含預算也是由公司內部提撥，因此具有售票機制，相較於授權展、公標案或者品牌委託展，能發揮的空間與自由度較大，並且能夠掌控版權，進而得以授權到國外展出，從中賺取版權費，讓自製展得以自負盈虧。

策展之於自我的使命？

浩軒：展覽不是自說自話，而是服務觀眾的，需要讓消費者看得懂，能產生共鳴。因為展示有其對象，所以展示與傳達的方法非常重要：可以是空間經營、科技輔助、也可以是簡單的一首歌，跟「人」的關係很重要。展覽的社會責任，包含教育責任、文化交流、傳達資訊，必須讓觀眾看見展覽的未來性是甚麼，給予觀者最新的資訊，並且有機會參與其中。策展人應該試著打破展覽制式化的界線，讓觀眾擁有意料之外的體驗，顛覆其對於展覽的既定印象。

觀眾是展覽最重要的服務對象，期望能成功的與大眾進行對話、溝通，是展覽不變的方針與意義所在，也是身為策展人的基本素養與責任。

2014 年，台灣的展覽圈，有人開啟了一項新嘗試。INCEPTION 啟藝策展人梁浩軒，帶領團隊策畫了一檔《TheBeatles, Tomorrow》披頭四展，從展覽概念、內容、空間到宣傳售票，原生策劃出屬於團隊的首個自製展，結合了經典展品、數位互動與設計美學，展覽成功觸動了當代青年與經典樂團世代的共鳴，由於叫好亦叫座，展覽的品牌化水到渠成，隔年受邀至上海拉法耶藝術設計中心展出，從而開啟了台灣自製展授權國外的康莊大道，也從此建立起 INCEPTION 啟藝在業界的指標性。於 2017 年，INCEPTION 啟藝再創第二個自製展《#DINOLAB 恐龍實驗室》，從梁浩軒自身的兒時經驗出發，不僅在台北站吸引超過 15 萬人潮；三年間，更移往香港、南京、深圳、武漢巡迴展出，2019 年底再度回到高雄，無論親子老少，皆沉浸於團隊建構出的一場「恐龍夢」中，再次展現梁浩軒與其團隊的策展實力。

人人可以策展的年代，「想對世界說甚麼？」成為首要核心

出生且成長於彰化，再前往嘉義讀書，最後隻身北上開展事業，梁浩軒從不畏懼跳脫舒適圈，追尋心中所凝視的目標。從園藝系畢業之後，便進入活動公司以及策展公司磨練策畫與統籌的能力，問及決意起身創業的原因，梁浩軒笑著說：「其實與絕大多數的創業者相同，肯定是因為內心有想要實踐的理想，但於當時就職的公司無法達成，因此希望能有自己決策的能力，那麼也就只能走上創業一途。」當時的他在策展公司就職的三、四年間，不僅摸索出屬於自己的工作步調，培養了穩定的人脈以及資源，更重要的是精準地洞見了台灣展覽市場的缺口。一直以來台灣的展覽居多是與國外洽談授權，進而將展覽移植到國內展出，不僅可發揮的自由度低，也讓梁浩軒開始思考：為何台灣就沒有本土自製展可以授權移植至國外呢？此心中的疑惑成為他創立 INCEPTION 啟藝的關鍵契機，至今亦仍是團隊規劃展覽時的核心精神。

進入「人人都是策展人」的年代，「策展」成為文化熱門關鍵字，當代展覽的趨勢除了內容、空間與型態都發生變革，也使眾多跨領域策展人紛紛受到矚目，該如何能夠區分其中良莠？對此梁浩軒表示：「如今策畫一個展覽的難度不高，因此若要區分其中的優劣，策展人必須先自問，是否有成功為觀者與展品間搭起橋樑，讓展覽的核心概念得以清楚傳達？更重要的是——有沒有釐清自己『想對世界說什麼？』」

策展進入「分眾時代」，釐清受眾進而豐富內容

　　政府近幾年亦觀察到此趨勢，開始重視展覽的宣導能力，因此紛紛邀請策展人協助策劃主題式的展覽或者節慶，藉此宣導政策理念、未來願景，甚而是文化的傳承與延續，此類型的展覽居多是非售票性質的，而 INCEPTION 啟藝的自辦性特展，除了展覽內容由梁浩軒與團隊原生策畫，另一個特點是皆有售票機制，直接面對消費者市場的挑戰。對此梁浩軒解釋：「台灣的展覽生態，不只以文化交流為目的，更需要添加娛樂的誘因。消費是一個最基礎的門檻，如果觀眾花 NT.200 ～ 300 元前來看展，卻無法與之產生共鳴，便不可能利用口碑效應，引進更多人潮。由於前來觀賞的受眾目的性明確，因此給予觀者的內涵能不能與票價相抵，便十分重要。比起非售票性質的展覽，核心價值與概念傳達的力道必須更強，達到寓教於樂的效果。」梁浩軒始終相信，宣傳的力道來自於展覽內容的充實度，因此耗費大量的心力，於策畫階段嚴格把關內容的質量，讓來看展的觀眾發酵口碑與宣傳效益。

　　此外，梁浩軒亦分享道，由於觀眾是展覽最重要的服務對象，期望能成功的與大眾進行對話、溝通，是展覽不變的方針與意義所在，也是身為策展人的基本素養與責任。尤其在進入「分眾市場」的當代，梁浩軒認為先確定目標受眾，進而深耕議題做出獨特性，即使是小眾主題也能獲得廣大的迴響，因此在策畫展覽之前，要充分釐清受眾的年齡層，並且盡可能設身處地預設其需求，除了滿足大眾對於觀展的的基本期待，亦可試著拓展新穎的觀展經驗。

突破展覽舒適圈，藉由展覽 IP 化延續交流

　　「對於所有文化產業而言，智慧財產權一直都是最重要的資產。」梁浩軒語帶篤定地說到。在 2014 年以前，台灣的商業展覽居多以引進國外 IP 或者授權代理模式為主，不僅沒有人投入發想自製展，更沒有賦予自製展版權的概念。梁浩軒觀察到此尚未被開發的疆域，率先勇敢脫離舒適圈，以發展自製展為創業目標，率領團隊一步步走到今天，漸漸有愈來愈多策展人看見了展覽 IP 的重要性，開始思索如何為展覽注入品牌與文化價值。當展覽本身得以自負盈虧，同時也讓富有台灣文化內涵的展覽得以授權到國外展出，進行國際文化的交流，便讓世界看見台灣的創意力、設計力以及策展力。梁浩軒也提醒，自製展需要找到跨文化議題，才能跨足世界，並且要不厭其煩地依照展演當地的文化背景進行調整，使其具有在地化的色彩，確保當地觀眾能與之產生共鳴。

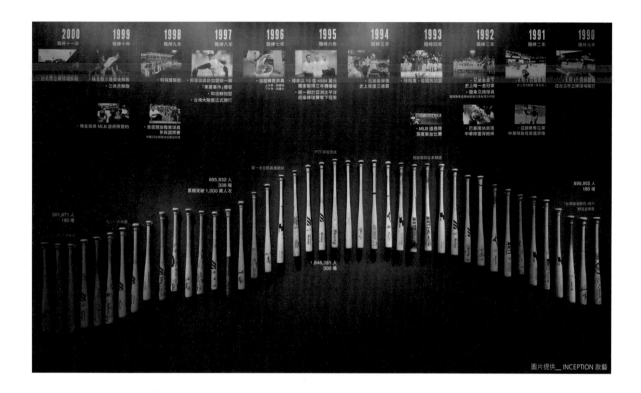

圖片提供__ INCEPTION 啟藝

2018
中華職棒三十週年特展│無人出局

採集展出職棒 30 年文物，與球迷一同激起滿腔熱血

「我們有幸，生在有中華職棒的時代。」中華職棒不僅是台灣的共同記憶，也在梁浩軒的成長記憶裡，佔有一席之地。2019 年，職棒正式迎來 30 周年，球迷們難以忘懷在場邊共同為全壘打而歡聲雷動的場面，又或者是眼看球員滑壘成功而屏息的回憶。此特展採集了職棒 30 年來的相關文物，並且從封王賽況、場邊人物、狂熱球迷、風雲人物四種角度切入，從策展人的觀點，逐一梳理出四道光譜廊道，紀錄職棒開打以來的光榮成績。對於元老球迷，或者新進粉絲而言，無非是心心念念已久的的一次精神號召，將 30 年來的凝視濃縮成一顆象徵初心的棒球。

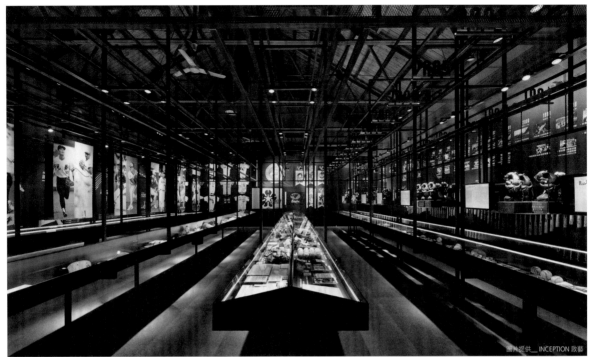
圖片提供__ INCEPTION 啟藝

中華職棒是許多人心中熱血的回憶,完整收集 30 年以來的文物一次展
出,讓許多人回到懷有棒球初心的年代,共同分享記憶中的職棒體驗。

圖片提供__ INCEPTION 啟藝

策展心法

\# 回溯研究中華職棒 30 年來的歷史,找尋職棒迷的共同記憶點。
\# 完整收集珍貴文物,結合內斂且具有神聖感的場景氛圍,邀請眾人一同前來遙想當年。
\# 梳理出 4 道職棒光譜廊道,紀錄光榮成績。

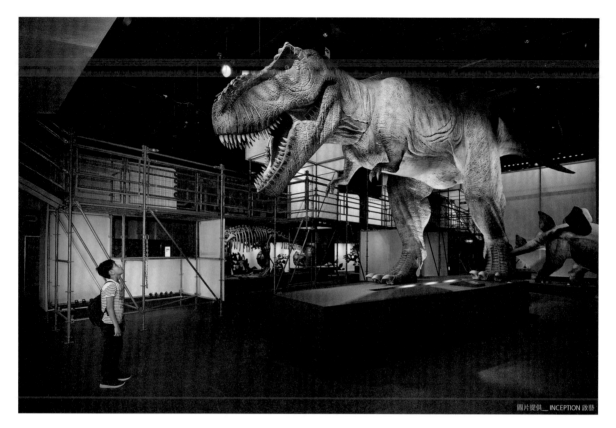

圖片提供__ INCEPTION 啟藝

<div style="text-align:center">

2017

#DINOLAB｜恐龍實驗室

</div>

以沉浸式體驗帶領觀眾經歷一場如幻似真的「恐龍夢」

重回兒時恐龍夢，打造前所未有的互動恐龍展，以沉浸式體驗貫穿展覽，採全新原創的故事與情境結合戲劇，由劇團演員進駐扮演實驗室人員，帶領大小朋友開啟一段認識、發掘與尋找恐龍，並且實現人類與恐龍共生的探險旅程。一反恐龍生活場景的刻板印象，以「未來感」作為場景的核心概念，搭建 5 公尺高的立方體巨型建築，透過「理性而機械」的空間與具有原始生命力的恐龍進行跨時空、跨維度的對話，透過立方體建築，反轉過去只能仰頭觀看巨大恐龍的觀展模式，賦予觀者於狀如魔術方塊的奇幻空間中，登高與恐龍近距離接觸的機會。

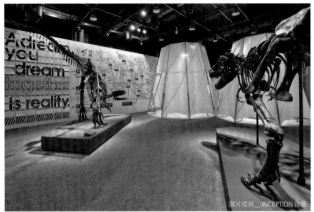

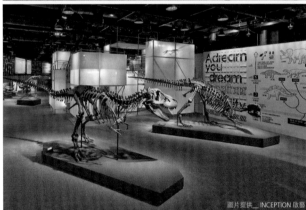

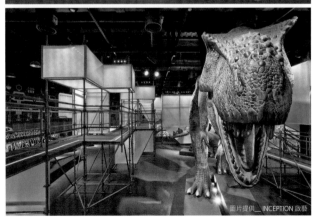

揮別靜態恐龍展，以互動式設計深化觀者的體驗與記憶，結合戲劇情節引導觀者投射自我情感，提取共鳴點。

策展心法

\# 從自身經歷出發，找尋能引起大眾共鳴的共有記憶與情感。

\# 顛覆靜態的恐龍展出形式，增加互動裝置深化體驗記憶。

\# 以未來感作為場景概念，加入電影劇情構築跨時空、跨維度的對話。

攝影＿位子

從文史出發，
替展覽下不一樣的註解
張禮豪

策展對自己而言是什麼？又是如何看待每一次的策展？

禮豪：策展對我來說就像是化身球探一般，可以針對每次的策展主題，把心目中的夢幻球隊給組織起來。策展存在著許多挑戰，從經費預算的整體規劃、作品與空間環境間的關係、展覽的切入與述事方式等等不一而足，每一次不同狀況的策展，都會激勵自己去挖掘出看待事物的不同角度，同時盡可能地在有限框架裡把手腳盡可能伸展到最長、最廣，縱然只是一點點的突破，對自己而言就算是成功了。

接下來對策展的想法，以及未來想嘗試策劃哪種類型的展覽？

禮豪：不做任何設限，純粹抱持著開放好玩的心態來嘗試，如此才能領略到策展吸引人的一面，對我來說也是最大的收穫。除了藝術、文學，也熱愛電影、古典跟爵士樂。要是日後有機會策畫跟音樂、電影相關的展覽應該會挺有趣。

藝術策展應保留給大眾自行詮釋空間的重要性，除了讓觀眾去猜測藝術家這樣表達的用意為何，重要的是，唯有自己親身感受，才能領略藝術的美好。

圖片提供＿張禮豪

擁有法國語文背景的藝評暨獨立策展人張禮豪,曾先後於《典藏今藝術》、《典藏古美術》、《典藏投資》、《Artitude 藝外》、《Art Plus》雜誌任職,約 12 年的編輯工作經驗,不僅長時間關注中國近現代書畫,也留意亞洲當代藝術之發展演變與市場表現,無論是對藝術家,甚至是他們的創作發展,皆有一定程度的了解。自 2012 年卸下《Art Plus》雜誌副總編輯工作後,受當時關渡美術館館長曲德益之邀,接下《藝變者遊行》策展一職,就此開啟了他的策展之路。

新舊之間,替藝術創作找出不同的詮釋點

《藝變者遊行》是專為國立臺北藝術大學創校 30 週年所提出的傑出校友策畫展,要如何在歷屆畢業生中精挑出參展藝術家,同時又能明確地敍述北藝 30 周年的藝術系譜,著實考驗著張禮豪。

張禮豪談到,「我是歐語背景出身,對西方文化與文明發展史多少有比他人較多的認識,加上對歷史相關也很感興趣,喜歡將歷史論述扣合當代加以發揮,從中找出可能的連結,進而擦撞出新舊交融的火花。」「然而在這 30 年間,自北藝畢業的創作者們,隨著世代、環境、創作者、媒材的改變也對應出許多交替轉換的狀況,這讓我聯想到創作宛如煉金過程一般,因此便以『煉金術』作為該展的概念核心比喻,看藝術家們如何透過不同形式、手法與觀點,來煉造出不同的藝術風貌。」

在經過《藝變者遊行》的洗禮後,更讓張禮豪明白,過去所學、所為,是奠定他熟悉藝術家、了解創作脈絡很重要的關鍵,有助於日後在策畫時,能清楚構思出策展主題,甚至是梳理出參展人選。像是於 2016 年受双方藝廊之邀策劃《近墨者》聯展,正是他觀察自解嚴後,因諸多外來衝擊,促使文化基因產生突變,舉凡從題材、思想、媒材等方面,陸續出現對於水墨的深刻反思與挑戰,因此《近墨者》即是在此思想底下生成,集結 7 位不同世代的台灣藝術家,包含陳浚豪、徐永旭、林銓居、彭弘智、曾雍甯、吳季璁及姚瑞中等,一探他們如何在當代與傳統交錯之間,近墨而多彩的藝術創作。

不斷調整敘事方式，讓藝術更容易被領會

自 2012 年開始策展至今，張禮豪每年平均策畫 1 ～ 2 檔的展覽，有時聯展、有時則為藝術家個展，他坦言並非每次都是全新系列的作品展出，因此必須不斷地在其中找尋到新的敘事方式與對話關係，才能將藝術介紹給更多人。

會這樣說並非無緣由，2018 年受藝術家林銓居之邀，策畫位於台東池上穀倉藝術館的《我從山中來—林銓居個展》，在仔細看完所有創作後，他發現林銓居其中一件稻穀結合書架的草圖作品，是理解其創作的關鍵，因此兩人討論後，決定讓原本不過紙上談兵的創作草圖得到了充分的落實。由於運用了在地媒材——稻穀，讓走入空間的群眾除了在視覺上能夠輕易理解這件作品，在味覺上也增添了他展所無的土地氣息，因而獲得不少好評。「策展人的角色，時與編輯極為相似，得要有自身觀點，才能對一些事情提出不同見解，甚至某個程度上也有機會帶出藝術家多元的創作能量。」張禮豪進一步補充，「我一直很希望用深入淺出的語言傳遞藝術知識，因此在那次展覽中，除了繪畫外，也包含影像、文學，以及使用在地材料進行的創作，這不只讓藝術、土地、觀者共同產生連結，也在當地人所熟悉的媒材幫助下，讓藝術產生有機的對話發酵。」

除了深入淺出，張禮豪說，隨時代的演變，閱讀藝術也已脫離過往單方面給予的形式。於 2019 台北國際藝術博覽會所策畫的《夜行密林—楊納個展》，張禮豪以「在密林夜行探險而獲致新生的過程」來貫串藝術家楊納自 2015 至今的創作。刻意為之的黑色展牆映襯了展出作品，也為到訪的觀者營造了不意闖入陌地的意象。他刻意不在作品旁放置說明，為的就是希望觀者能展開自身的閱讀冒險，參與作品的詮釋與想像之中，藝術家的創作才能得到更多開放性的理解可能。張禮豪解釋，「除了讓觀眾去猜測藝術家這樣表達的用意為何，而更重要的是，自己在這一趟視覺感官的旅程中又能看到或感受到什麼？這比起藝術家直接告訴你答案來的好，唯有自己親身感受，才能領略到藝術的美好。」

圖片提供＿張禮豪

2019

夜行密林—楊納個展

進行一場夜行冒險，感受那迷離錯綜感知與反應

楊納在虛幻寫實的作品中，以帶有多重視角、引人審思的融合意境而聞名。策展人以「夜行密林」為題，將楊納在過去幾年之間的探索，視為一次在密林夜行探險而獲致新生的過程，除此之外，此展在某個意義層面上，也有向林布蘭致敬的意味，既試圖體現穿梭在日光夜景之間，探索那令人迷離錯綜的身體感知與心緒反應。

策展心法

＃從文史故事替藝術創作者、作品做新的敘事。
＃藉由深入淺出的方式、語言來傳遞藝術知識。

2019

生活時間考

從多方角度探索自我對時間的觀察

「時間」，一直是不同學科專家深感興趣與挑戰的研究課題，其概念與內涵深遠也有諸多不同的詮釋，此展特別邀請 11 位當代藝術家，包含袁廣鳴、許家維、邱建仁、莊志維、丁建中、陳飛豪、李浩、林冠名、陳萬仁、黃至正、孟施甫等共同參與，藉由繪畫、影像、錄像、數位互動與機械動力裝置等媒材，呈現各自對時間的觀察、挑戰與定義。

策展心法

＃邀請 11 位當代藝術家就「時間」議題做不同的探討。
＃運用多種媒材包含繪畫、影像、錄像、數位互動與機械動力裝置等，讓展覽呈現面向更多元。

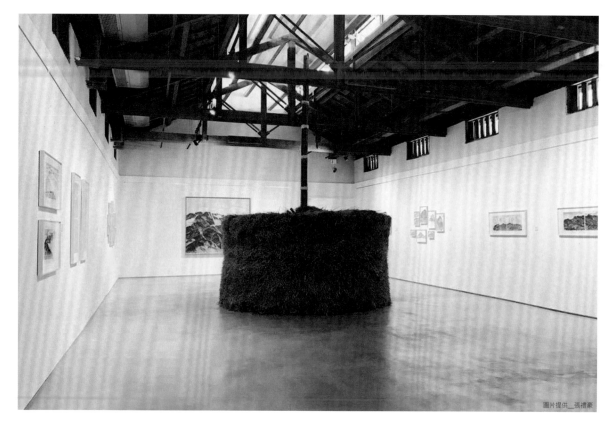

圖片提供＿張禮豪

2018

我從山中來—林銓居個展

透過藝術家之眼，重新認識你我熟悉的土地風景

林銓居為池上穀倉藝術館首位以個展形式發表的駐村藝術家，其個展不僅展出駐村期間的創作，亦集結他過去的創作，給觀賞者另一種認識土地的可能。池上穀倉藝術館展廳是以舊穀倉改建，除了將作品置展廳牆上，更在展場中央與他處呈現以在地稻穀進行的裝置藝術創作。

策展心法

集結創作提供觀賞者另一種認識
　土地的可能。
運用當地人熟悉的媒材，讓藝術
　共鳴更全面。

除了將作品置展廳牆上，設計團隊更在展場中
央與他處呈現出以在地稻穀進行的裝置藝術創
作，替觀者營造層次情境。

圖片提供__張禮豪

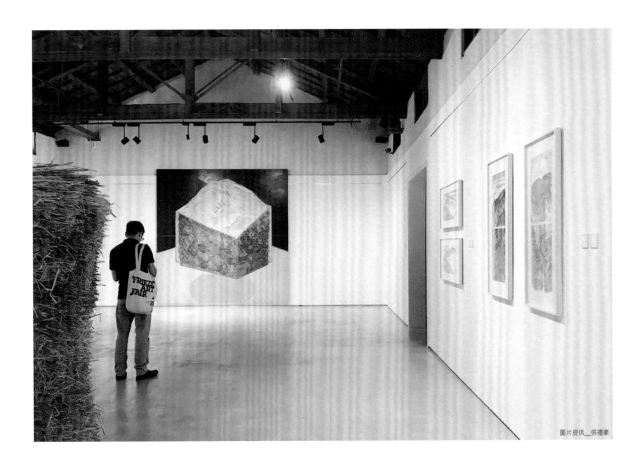

圖片提供__張禮豪

圖片提供＿設計浪人、攝影＿Kris Kang

善用多元思維轉換設計角色，發揮自媒能量傳播時下趨勢

設計浪人

學經歷

2011 　日本桑沢設計研究所畢業

2015 　成立台日設計交流平台「設計
　　　 發浪 Designsurfing」

2016 　「日本優良設計獎（Good
2017 　Design Award）」海外媒體
　　　 夥伴

2018 　「Admira Gallery 觀止堂」日
迄今 　本代表、「設計發浪 Design-
　　　 surfing」主理人

策展作品節錄

2015 　● 諸橋拓實「滿漢全席展」個展

2019 　●「Admira Gallery 觀止堂」
　　　 香港 Art Central 藝術家聯展
　　　 ● 府台灣 Art Taipei
　　　 ● One Art Taipei
　　　 ● Art Formosa 藝術家聯展

您如何定義「策展」這件事？最有趣或最有挑戰性的部分是是什麼？

浪人：策展是一套編輯過程，而策展人透過各式各樣的原料素材、表現手法，將所有的東西統合進一個概念框架裡，其中最大挑戰來自於比例的取捨，例如文化展覽常是視角或價值的傳遞，若不聚焦，只會流於大雜燴而模糊了主題，而商業目的性強的展覽，則要讓展覽內容與刺激消費之間相互幫襯，因此如何掌握分寸，都是策展的考驗。

策展是當前市場普遍的行銷手法，對您而言，怎樣才算是一個成功的策展？

浪人：基於展覽目的不同，所謂的「成功」也能各自定義解讀，對我而言，整場展覽的「均衡」是我相對看重，且予以評估的標準。以畫廊策展為例，它同時包含了藝術家知名度的推廣、作品銷售、藝廊形象的建立等目的，若是能在參展的過程中盡量兼顧到每一個面向，達到雅俗共賞、收益平衡甚至獲利的境況，基本上就是一個成功的展覽。

作為藝廊策展人，促使設計浪人有機會看見藝術家們的成長，如同美酒的醞釀總是需要經過時間來催化，觀察作品中所透露出的細膩轉變，才是他認為藝術最有價值的韻味。

如果說策展是種溝通媒介，那麼推動策展人努力執行的關鍵，則是那股想分享的熱切心情，但如何把話說得好、說得通，說進參與者的心坎裡，卻需要用歲月的淬鍊來熟成。大學就讀工業設計的設計浪人，畢業後赴日本進修，原本打算留在當地就職，奈何計畫趕不上變化，當時發生的東日本大震災打亂既定人生節奏，於是他選擇返回台灣，循著社會普遍的求職腳步從基層做起，然而，依附於組織底下的工作型態，終究不是熱愛自由、追求獨立的他所嚮往的生活方式，於是在 2015 年，他決心將興趣轉化成事業，運用其所學結合時下自媒體的趨勢，正式成立台日藝文設計交流平台「設計發浪 Designsurfing」，並積極拓展發聲領域。

策展不能貪心，詳納細節方能均衡圓滿

在默默耕耘平台的過程中，他得到了協助攝影師川島小鳥「明星」與「晚安諸神」等作品幕後籌備作業機會，也曾參與日本觀光媒體「HereNow 亞洲城市線上導覽」內容編輯工作，由他撰寫的專欄寫作、評論報導更開始散見於各大線上與平面媒體中，同年 11 月，甚至首次以「設計發浪」名義策劃了展期 3 週的《諸橋拓實「滿漢全席展」》個展。在外界看來豐盛充實的一年，卻也是他懷抱不確定、邊摸索邊修正的一年。回顧那場首展，設計浪人坦白道，「原以為展覽規模不大，因此最初人力配置十分精簡，卻沒想到會場與現場網版絹印區分屬在地下室與一樓外庭，當人潮大量湧入，若得同時解決各種需求，勢必面臨分身乏術的窘境。」

雖然憑藉此次展覽打響名聲，甚至成功媒合了數個時尚品牌與藝術家進行合作，但他認為此次經驗並不算成功，主要收穫反而是個人的學習與啟發。例如更加清楚時間與人力餘裕的重要性，也了解到抓準展覽核心目的並懂得取捨，才是策展成功的基本關鍵。在這之後，設計浪人開始以自由工作者身份於各大展覽擔任協助工作，包含《單位展》、《渡邊直美展》、《地方創生展》……等，累積諸多設計展與商展的展務執行與策畫經驗，加上成為觀止堂 Admira Gallery 日本代表後，專為藝術家策展的經驗更加豐厚，成功讓他在 2019 年香港 Art Central 所舉辦的藝術家聯名展中取得亮眼成績。當闡述此次經驗的成功關鍵時，他認為一般藝廊多是將作品在白牆上放好放滿，然而 Admira Gallery 的除了兼顧佈置美感，也發揮每個藝術家獨有的世界感；當時聯展包含 3 位畫家與 1 位雕塑家，因此他捨棄過多隔間，僅採用 4 道牆劃分作品擺放位置，既能有效界定展區，視覺上又能彼此串聯。

這一場不但充分打響藝廊品味和藝術家們的識別度外，整場作品也售出近八成，可說是一次面面俱到、均衡度絕佳的成功經驗。

過往經歷不會白費，化被動為主動掌握人生

由於有多次台日策展橋接經歷，設計浪人分享道，日本容易對不同族群防產生較高的防衛心態，因此，首次拜訪對方務必要親自登門商談，展現誠意；此外，若能直接用日語溝通是上策，因為使用他國語言溝通，對於重視細節的日本人難免有隔靴搔癢、不夠精確的疑慮，這時若是能透過有經驗的橋接者（coordinator）做為兩方中介，除了能在溝通層面順利轉譯之外，更重要的是經由事前能更正確傳達出彼此深層需求與涵義，都會讓合作過程更加順暢。

一路以來的經驗皆能化作成長養分，身為自由工作者的設計浪人，時常切換著多重角色，作為橋接者（coordinator）時，重點在於溝通，也讓他培養出更謹慎的做事方法，以及洞察人心的敏銳力；作為藝廊策展人時，則訓練面對取捨的判斷力與眼光，謹記著不貪多、不求快的處事原則，使他有機會看見藝術家們的成長，如同美酒的醞釀總是需要經過時間來催化，觀察作品中所透露出的細膩轉變，才是他認為藝術最有價值的韻味。他也坦言，透過文字編輯者的身分發聲很重要，然而寫稿的經濟效益不高，為了善用文字發揮影響力卻不過度損耗，會刻意減少一般稿件工作，更積極投入在感興趣的觀點評論與策展企畫上。

隨著「設計浪人」品牌形象定位鮮明，以及設計平台「設計發浪 Designsurfing」的影響力持續壯大，如今的他重新將事業方向定位在「有趣的企劃製作人」。從過去僅是被動等待案件上門，到選擇主動策劃感興趣的主題，進而找資源付諸實行，這轉變過程雖然更具風險與挑戰，卻也是往自我實現的新歷程。「我希望很遠的未來，能做到像是小山薰堂加上陳鎮川的樣子。」設計浪人描繪心中的理想藍圖，雖然目前的「設計發浪 Designsurfing」是以 3 人小組的形式經營，但因有固定配合的設計師與橋接者，能隨時將大家召集起來，同心協力完成計畫，至於其他時間，彼此就各自投入於專業之中，既少了組織框架負累，也能自由地工作與生活，創作靈感與思維決策反而更能回歸專注。不急不徐、鏗鏘堅定，設計浪人正跟隨心中的步伐，通往理想未來的道路。

圖片提供＿設計浪人

2019
台灣 One Art Taipei + Art Formosa 藝術家聯展

順應空間調整作品比例，強化實景佈置想像

2019 One Art Taipei 跟 Art Fomosa 的展覽場地都是在飯店房間，因此在藝術家挑選跟作品的主題上，採取與大型展覽會場不同策略，畫作尺寸也較小。在 One Art Taipei 場次，刻意在沙發區安排了韓國藝術家權能的古典名畫人物在現代生活的幽默畫作，彷彿這個飯店空間原本就是如此裝飾一般自然，餐桌部分則是以「甜美也殘酷的超現實宮廷宴會」概念擺放了以 AstroNuts 的擬人動物軟雕塑圍著圓桌聚餐的模樣。而 Art Fomosa 場次則是將主臥室打造成台灣藝術家李育城抽象山水版畫的世界，同時用多幅小尺寸系列作品沿牆面作環狀鋪設。而飯店式展場的氣氛，也有助藏家想像室內佈置實景，強化購買意願。

圖片提供＿設計浪人

圖片提供＿設計浪人

飯店式展場雖然空間較小，但更能呈現實境氣氛，拉近創作者與觀眾距離。另設計浪人順應飯店空間的休憩情調，挑選的作品尺寸較小，類型也偏向溫馨、幽默的風格。

策展心法

＃順應飯店內裝佈置，選擇不同藝術家及作品以切合空間情境。
＃飯店式展場著重實景佈置，藉此激發想像連結與採購意願。
＃系列呈現手法，既可增加氣勢，也能看見更多角度作品風貌。

圖片提供＿設計浪人

圖片提供＿設計浪人

2019

香港 Art Central + 台灣 Art Taipei 藝術家聯名展

以牆為界、以眼串聯，在異同之間品味精彩

在 Art Central 場次中，策展團隊運用大量留白來凸顯畫作，還藉由四道牆面來分隔作品，觀眾可以在動線行徑中，巧妙體察到日本藝術家塚本智也、山本雄基雖都是以「圓」創作，但彼此手法卻完全不同；而谷口 一郎則是取材地景化成幾何片狀後，再彎折成雕塑。藉由幾何跟堆疊這樣的核心元素串聯，讓 4 位創作者作品碰撞出火花，既能維持個別特色，又能互相關照。Art Taipei 的佈展概念雷同，但因展出藝術家增加使得策展相形困難，最後切出前後兩個空間，再以一個前方開口與三角牆面切分出動線，斜牆創造導引入內的心理暗示，同時再次將不同藝術家的作品能整合在同一視角內。

圖片提供＿設計浪人

圖片提供＿設計浪人

以幾何跟堆疊的核心概念串聯作品，
反映不同創作者世界觀。
會場式展場著重動線，目的在於銜接
不同特色作品，翻新觀眾視角。
大量留白有助強化作品聚焦，也能提
升展場整體質感。

大量留白可以讓作品凸顯，也讓不同風格作品銜接
時會更自然，同時達到提升展場質感效果，一次滿
足多重需求。 另合宜的動線設計，不僅能有效串接
聯展作品語彙，同時誘導觀眾透過佈展翻新視角。

圖片提供＿設計浪人

圖片提供__設計浪人

2015
諸橋拓實｜「滿漢全席展」個展

多元呈現藝術型態，打破既有觀展思維

藝術賞析，聽似有著難以親近的距離感，設計浪人希望藉由展覽扭轉印象，並以「只要有創作能量都能成為藝術家！」的理念，化身為辦桌的總舖師親自料理不同領域的「珍饈」（作品）；此個展藉由三大面向呈現藝術家的內在思維，一是行動藝術與攝影結合的「時尚的另一側」面向，其以對焦失敗的照片對時尚做反向詮釋；二是藉由網版印刷中建構的趣味圖像，以鬆散歪扭的線條表現新形態的插畫哲學；第三面向則是善用平面設計裡看似無厘頭式的版面安排，帶出精準計算的實踐概念。

刻意輸出一個模糊的人形立板，讓觀眾仿效創作者視角，延伸專屬的擺拍趣味。除了靜態的作品展覽，還邀請不同藝術家聯合創作，再搭配講座、絹印等活動，讓展覽內容更充實有趣。

圖片提供__設計浪人

圖片提供__設計浪人

策展心法

三面相曝光作品，以凸顯藝術家豐富的內在世界與創作能力。
利用現場網版絹印融入日常物件的手法，加強觀眾與作品連結。
以「滿漢全席展」為題，製造意義反差，打開觀眾思維。

圖片提供＿Plan b

深掘日常細節脈絡，
強化台灣文化識別

游適任

談談策展有趣或辛苦的一面？能否分享印象最深刻的趣事或記憶？

適任：對我而言是那些預期之外的事，印象最深應屬 2016 年的華文朗讀節，當時工班進場施作的日期只有 2 天，但第 3 天就要開幕，偏偏碰上颱風天候不佳，好險施作的材料是浪板、鐵皮這類較粗獷的素材，因此在團隊的努力下，最後不但順利打造出令人驚豔的閱讀城市，展覽結束後，還與 AHA 台灣義築協會合作，無償提供將浪板烤漆板等板材，重新運用在新竹偏鄉建造圖書館的專案裡，達到永續發展的使命目標。

不同背景養成有助於提供策劃展覽不同的養分，您認為過往經歷對於您在策展時有怎麼樣的影響？

適任：由於本身是法律與會計雙主修的背景，因此對於邏輯的建構相當有幫助，加上學生時代就擁有創業經驗，初步掌握到企業常用的 SOP 觀念與輔助思考的工具，幫助我往後進行決策時更有依據，也更快速；而這一路以來的創業過程，則讓我有更好的敏銳度去掌握潮流的脈動，以更廣的角度去思考多種個面向，加上近年公司順利開發出永續發展的思維工具，有機會跨足更多領域的不同作法。

圖片提供_Plan b

在每場策展激盪過程中，都會要求自我深掘事物背後的根本意義，游適任不希望流於浮光掠影，而是創造更貼近群眾的互動交流，從而翻新社會固有的思維視角。

　　Plan b 創辦人游適任語速輕快卻條理分明，讓人與之對談時會不由自主地屏氣凝神，深怕晚了一秒就跟不上他的思路，然而這種急行軍般的節奏，似乎也反映出他本身積極熱切的性格，以及「想做就去做，不懂就去學」的處事態度，或許，這就是他能帶領組織不斷斬獲各類獎項與好評的關鍵。打從大學時代便開始創業的游適任，曾創立與投資數家新創公司，如此活躍的商業頭腦，顛覆外界對法律人的刻板印象，也令人好奇是否本身冒險性格使然？「我不認為自己特別充滿冒險精神，但任何一位想創業的人，基本上都是擁抱突破的想法才會積極往前，因此跨領域的學習是必然，更是必須。」游適任說道。

從日常小事破題，藉展覽重新翻新既有觀點

　　問即踏入策展領域的契機，則要回溯到 2010 年，那時游適任剛成立 Plan b，原本定位成一間以永續發展為工具的顧問企劃公司，然而隨著業務需求漸增，便開始陸續承接小型策展案件，直到 2016 年與臺北文創大樓搭上線，策展範疇才有了更進一步的突破。當時，對方希望重新梳理他們在臺灣文創產業中扮演的角色，於是幾經思考後，游適任決定以「正體字博物館」作為首場展覽主題，他認為，文化的傳承要搭配重要的載體（即文字），加上台灣與香港也是少數使用正體字做為閱讀與書寫的地區，因此更具識別意義，才將此概念定為台北文創記憶中心長期計畫的核心價值；到了 2017 年，游適任以「米」為題，邀請港、中、臺 7 家媒體，從庶民小吃、文學詞句、人文故事、歷史軌跡等 7 種不同角度切入，探討三地共同的飲食記憶；隨後在 2018 年，游適任選擇從「流行音樂」切題，透過比較各年代音樂特性，觀察各時期的社會風氣如何透過音樂傳遞，重新探究流行音樂與時代文化的關係。綜觀歷年策畫經驗，不難發現游適任觀察環境的特殊視角，他善於挖掘日常生活中的獨特小事，透過梳理深層的文化脈絡，讓人重新對自身文化產生驕傲，進而在國際上建立更鮮明的識別性。

對游適任而言，每場展覽都有其關鍵地位，然而公司目前涵蓋 8 個產業面向與 12 個部門，策展僅是其中之一，因此這類作品數量並不多，但要如何提高日後每場展覽的格局與品質，才是他更在意的。如同每次策展，他都會要求自我深掘事物背後的根本意義，不希望流於浮光掠影，而是創造更貼近群眾的互動交流，因此，策展觀點先以日常生活出發，透過五感體驗誘發大眾興趣，再藉由過程中圖像、音樂與文字等設計編排，從而翻新社會固有的思維視角。

由廣至深聚焦主題，以靈活彈性提高執行效率

如何在有限時間與資源內發揮展覽最大價值，始終充滿挑戰，游適任表示，每個專案都包含目的、內容與形式三種層面，因此執行過程並非制式化，而是要順應當下狀態彈性調整，懂得變通，才是更良性的處事原則。他以 2019 年臺灣文博會《感受一下 Enjoy Ah!》為例，在最初確立展覽目的時，就是要引導觀者運用五感，體驗台東的生活哲學，即是遼闊的自然景致與不矯飾的人文氣氛，而要達到此目的，就必須把台東的風土元素移植進入展館，讓人得以實際觸摸、嗅聞、聆聽，這會比影像的傳達更有抓地力；於是，策展團隊透過下鄉駐點的方式，跑遍台東 20 多個部落，摸索各族群的傳統祭儀、現代節慶等民族特色，勾勒出專屬台東整年度的人文風情；再者，訪談 12 位生活於海岸、離島、縱谷、市區與南迴地區的在地人、歸鄉人與海內外移居者，藉由多元的身分角色，採集、梳理對方生活中常見的 176 樣物件，進一步連結台東的 176 公里海岸線的地理元素，打造出「台東的一天」，藉由大而小的收斂聚焦方式，讓展覽層次更加豐富。

藉由場場屢獲好評的展覽，外界看見游適任對於統合與轉譯的優秀能力，然而他謙虛道，跨界是變動時代不可或缺的生存能力，因此自己的學習觸角也持續往外擴展，如同當初創辦Plan b時的初衷──「讓永續發展成為一種商業模式的信念」，他相信，從永續精神延伸而來的勇氣，加上積極面對挑戰的野心與能力，終將成為自身最閃亮的身分識別。

圖片提供｜日日設計 MT PROJECT

2019

臺灣文博會台東館｜感受一下 Enjoy Ah!

用五感體驗，讓文化落實為真正的生命感動

以「誠實感受的生活哲學」作為策展主軸，藉由採集和節奏，真實傳遞台東的生活哲學，策畫過程除將在地的竹子、稻草、茅草、石頭等自然元素，移植至室內展館外，再以石板、斜坡、田野與森林，創造出代表台東海岸、縱谷、市區與南迴地區意象的四種空間層次觀展體驗；此外，團隊採集與在地人日常相關 176 樣物件，代表台東 176 公里海岸線所綿延而生的自然生態與人文產物。音樂概念則是融入台東歌謠中耳熟能詳的節奏 Bon-da-da，並策劃出「海洋」與「森林」兩種概念音樂從展館兩側分別播放，藉由編曲的設計，兩種音樂將在展館中間的台東亭自然地疊合，交融出完整的「台東節奏」，以此意味著台東的兼容並蓄，與其孕育而生的物產豐饒。

游適任利用當地素材將台東自然景致移植進展場，並藉由 176 樣物件形塑人文印象，傳遞生活哲學。

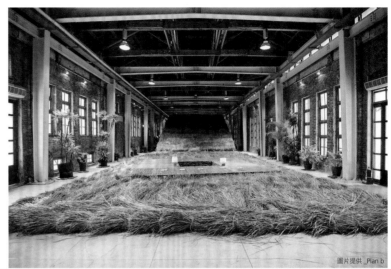

策展心法

從年度節慶，聚焦至日常物件，透過收斂手法使人文樣貌更立體。
先以情境氛圍觸動，再搭配主題活動實作，由淺入深體會台東。
實景實物的呈現，能強化感官刺激，更易引起共鳴。

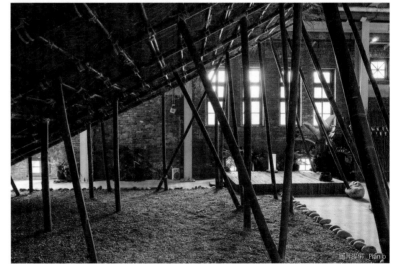

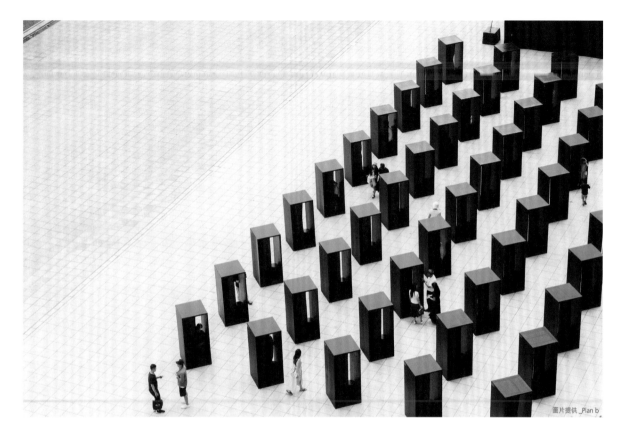

圖片提供_Plan b

2018

台北文創記憶中心 ｜ **Memory & Music**

以歌曲定錨青春，標註世代記憶

以「流行音樂」作為當屆主題，透過比較各年代的音樂特性、重新探究流行音樂是如何反映時代文化變動成為溝通媒介，進而識別專屬於我們這一代的身份認同。展覽主要分為三大區，分別是 Rewind、Play 以及 Forward；Rewind 區以廣場上的 50 個黑盒子，精選 1968 ～ 2017 年的流行歌曲，帶領不同世代民眾回到自己年輕時的音樂記憶；Play 區將 100 個臺灣流行音樂數據以資訊圖像化呈現，從不同面向感受臺灣流行音樂現況；Forward 區結合新科技與互動裝置呈現，融合創新與復古的「我的回憶練歌場」，藉此傳達流行音樂既是個象徵也是個載體，透過讓民眾帶走錄音帶，將此份記憶留存。

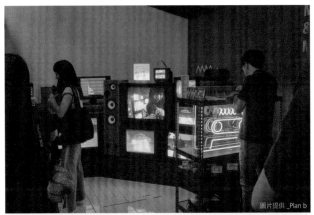

圖片提供_Plan b

廣場上的 50 個盒子設計為僅能容納一人的黑色獨立空間，當民眾坐入、掛上耳機，更能沈浸於回顧青春年華的音樂記憶。另從靜態資訊呈現，到練歌場的互動參與，透過多面向的展演，使流行音樂這個載體的內容與角色，變得更豐富也更具象徵意義。

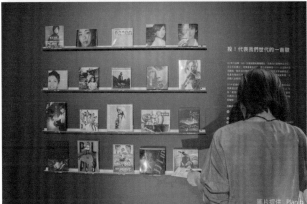

圖片提供_Plan b

圖片提供_Plan b

策展心法

以大量的黑盒裝置創造視覺亮點、涵納 50 年的樂曲歷史演化。
數據與資訊圖像的帶入，從理性視角度更全面感受流行音樂現況。
以錄音帶與 VR 虛擬的新舊科技對比，傳遞展望未來的可能性。

圖片提供 _Plan b

2016

台北文創記憶中心｜正體字博物館

以正體字喚起共鳴，將傳承意識化為自身認同

首屆記憶中心以目前僅存於臺灣及香港日常書寫、閱讀使用的「正體字」作為主題，傳承使命來保存延續臺灣極具識別性的文化之一。展覽呈現自 1970 年代起，循著技術發展的時間軸，展現出正體字的風格演變史。另外，故事索引區呈現已具可識別臺灣身分的人、事、物、品牌、活動等等，每個單位擁有專屬介紹的月曆及一個代表自身單位的正體中文字，民眾可自由挑選喜愛的月曆，集結成一本屬於自己的年曆，藉由不一樣的述說故事形式，主動將記憶轉換成另個形式保存。而透圓型展場將展覽轉換成時光迴廊，帶領民眾看見文化軌跡，並以鑄鐵作為硬體材質，隨著時間推展，冬雨漸增會導致紅鏽，亦呈現記憶隨時間流逝、改變之意象。

圖片提供 _Plan b

圖片提供 _Plan b

透過東方天圓地方為概念，將圓型展場化身為時光迴廊，循環的動線如同時間巨輪不斷往前，卻也在歲月中留存下如此獨特的文化軌跡。游適任將習以為常的正體字，用月曆、招牌等方式凸顯出來，在日常親切的共鳴中，深思並強化自身文化認同。

圖片提供 _Plan b

圖片提供 _Plan b

策展心法

以印刷品及街景文字共鳴，透過文字風格脈絡傳承，強化自身認同。
專屬月曆將可識別臺灣身分的人、事、物與字體連結，同時增加故事性。
透過常態性的實驗裝置強化互動，創造當代數位化下的新型書寫風格。

圖片提供_Plan b

策展心法

城市場景建構,讓閱讀從扁平概念變成能融入日常的立體經驗。
從語音播放到現場表述,將聲音與文字更緊密結合以拉近閱讀距離。
以字詞貼紙拼貼個人創作,能激發創造主動性及對閱讀的詮釋。

藉虛構的朗讀城市串聯內在精神與現實世界,讓閱讀的想像更自由也更有趣;透過各種跨界、連結不同領域的互動體驗以及節目活動,期盼大眾重新找回閱讀的重要與美好。

圖片提供_Plan b

圖片提供_Plan b

2016

華文朗讀節｜# 我在 _____ 朗讀

以想像空間，共構書本與人共處的未來城市

運用半寫實半想像的風格建造一座「朗讀城市」，如同一座城市般擁有「區域」、「地標」、「節點」、「通道」、「邊緣」等元素作為展場空間的劃分；圓環迷宮內部邀請不同領域的歌手、作家與詩人，錄製一段朗讀語音及閱讀感想，讓觀眾一進入就能身歷閱讀的世界；朗讀道路指示系統將一句句的詩集和散文，化為斑馬線以及道路指標，讓大眾能低頭沿著詩集道路漫步，抬頭就見富有巧思的文字指標；出口造句則是於出口處懸掛透明防水布條，並在布條上輸出「朗讀」合字，參觀者拿取提供的色彩字詞貼紙，於布條之上自由拼貼出自己的詩詞創作，此出口同時象徵了朗讀城市與現實世界的接軌，透過造句互動，更加深了朗讀與生活的連結。

圖片提供｜小子藝術創作工作室

假以妥協之姿，反身揮出拳拳到位的「草根美學」

廖小子

學經歷

2005　高雄師範大學美術系

2007　高雄師範大學美術系研究所

2014　《眉角》雜誌創意總監
創立「三餘書店」

2015　創立「讀字書店」

2016　創立「小子藝術創作工作室」

策展作品節錄

2016　● London Design Biennale
"EATOPIA"｜Group Exhibi-
tion｜London

2017　● 平面設計的形狀｜聯展｜台北
● Diversity og Graphic Design｜
Group Exhibition｜Taipei
● 台灣唱片設計展｜聯展｜東京
● 台湾 CD ジャケットデザイン展｜
Group Exhibition｜Tokyo

2018　● 台灣文覽會——從身體創造｜
聯展｜台北
● CREATIVE EXPO TAIWAN-
BODY KNOWLEDGE｜Group
Exhibition｜Taipei
● IN BILICO fra due mondi vicini
e distanti｜Group Exhibition｜
Sicilia
● UNKNOW ASIA / Group
Exhibition｜OSAKA

得獎紀錄節錄

2015　● 第十二屆金蝶 台灣出版設計
大獎｜榮譽獎｜台北）
● Golden Butterfly Awards｜
honorary award｜Taipei

2018　● Indigo Design Award｜
Illustration Gold Winner｜
Amsterdam
● Indigo Design Award｜
Calligraphy Gold Winner｜
Amsterdam
● Indigo Design Award｜
Packaging Design Silver
Winner｜Amsterdam
● 第 29 屆金曲｜最佳專輯裝
幀設計獎｜台灣
● Golden Melody Award｜
Best Album Package｜
Taiwan
● 金點設計獎｜年度最佳設計
獎｜台灣
● Golden Pin Design
Award｜2018 Best Design｜
Taiwan
● 第 9 屆金音創作獎｜最佳搖
滾專輯獎｜台灣
● Golden Indie Music
Awards｜Best Rock Single｜
Taiwan

是否認為設計師或策展人具有相對應的社會責任？

小子：我認為社會上沒有任何一種職業需要懷有社會責任，我也不是在懷有這樣的意識下進行創作的。對我而言，由於作品的素材來源是身處的社會，每日生活的街頭，因此會希望這些地方能愈來愈迷人；再者，街景樣貌反映的是國家人民的精神狀態以及心理素養，台灣無需以任何一個國家為美學的模板進行街景的改造，反之，應該要重新正視「生活」這個概念，生活跟美感是密不可分的，因此身為一個設計者，必定要關心生活，包含個人以及社會大眾的。

對於當代策展的趨勢與觀察？

小子：當代已經不是啟蒙式的時代，我們無法預測未來會發生的事，居多是在事發過後針對該事件進行深度的研究，為其分析出原因與結論。因此當代的展覽亦不用強調教化與啟蒙作用，反而傾向於以後詮釋的方式來回應主題，利用作品來提出社會問題，試圖從中獲得答案，但找到答案的責任在於觀者本身，策展人或者藝術家都不該強行給予單一的答案，這是一個觀者自定義的時代。

以嶄新的美學觀點重新定義文化議題，並且製造出社群時代所需的亮點來增加吸引力，讓觀者對該主題產生興趣，進而開始主動關注，自發性地去查詢相關資料，也是一種改變群眾意識的方式。

圖片提供／小子藝術創作工作室

看似狂放不羈的廖小子，並不難與其具有開創性的獨到美學聯想在一起，但踏足藝術與設計圈，其實與父母對他本有的期待大相逕庭。曾經以成為律師為志向的廖小子，在報考大學立定志願時，毅然決然違背了家庭的期許，轉身追尋心中對於藝術創作的嚮往。問及其美感養成的來源，廖小子娓娓道來：「小時候，父母親都是勞工產業，那些被公認為很台、端不上檯面的東西，都充斥在生活環境的周遭，例如六合彩彩報、檳榔盒……等，穿著花襯衫的阿伯也常常在家裡走來走去，這些景象都成為生命中十分熟悉的一部份；再者放學的路途中都會經過廟宇，節慶時都會舉辦廟會活動，電子花車的表演是必備的節目，閃耀炫目的霓虹燈、噴張俗艷的色彩，這些視覺印象都漸漸的在血液中根深柢固，變得很難去討厭那些東西。」

坦然直觀生命最原始的組成，在接連的巧合中激發出獨到美學

促使廖小子摸索出獨到設計美學的契機，是甫踏入設計界成為獨立接案設計師時，當時便有過一段由於無法實現心中美學而內心產生抗拒與的拉鋸的時期，在業主不斷提出將字體放大、色彩繽紛俗艷化的要求之下，廖小子開始擴大搜尋參考素材的類型，從中發現許多國外設計師的平面作品亦採用了誇大的字體以及艷麗飽和的色彩，卻依舊呈現了絕佳的設計感，他轉念心想：「既然打不過，那就加入他！」，抱持這種心態，廖小子踏上逐一解構人稱「俗氣」的視覺元素，激盪並重組美學思維的旅程，嘗試滿足業主的要求將字體放大並且調高色彩艷度，最後以高標準檢驗作品於美感上是否能過的了自己這一關。

解構台灣在地街頭元素，透過設計語彙轉譯出「台式美學」

2016 年倫敦雙年展台灣主題館，以「修龍」諧音雙關台語的「相撞」，當時的策展團隊把握機會於國際間發聲，定義台灣在地文化的樣貌，企圖與「大中華文化」做出區隔，從展覽內容到整體視覺設計都令許多前往觀展的設計師驚嘆不已。憶起當時構想雙年展主題的過程，廖小子接續分享一直以來激勵他多向思考的源頭：「時常耳聞台灣在地文化不具美感的說法，我自己認為這是一個很奇怪的論點，因為所謂的「無」等同於每一次的結果都應該是「隨機」的，但若採集多種樣本進行比對與觀察，又會發現其實是有其脈絡的，例如提及長輩圖，或者台灣夜市時，我們的腦海中必定會產生一幅具體的畫面，由此可證他們的構成元素都是經過選擇的。」有了這層體會之後，廖小子開始思索自己是否能扮演起橋樑的角色，將原本不被正視

的「台式美學」，透過設計的手法加以轉譯，將其提煉至雅俗共賞的層次，給予大眾視覺衝擊，從而感受到其特有的魅力，進而願意重新檢視這些蘊含草根性的在地元素。

潛藏於內心的構想一觸即發，反覆思辯只求捻出世代的共時性

深藏於心中對於這片土地的鄉愁，成為廖小子取材以及發想設計的驅動力，經由深入探究在地的文化歷史，試圖於作品中展現出跨世代的共時性。與勤美璞真文化藝術基金會共同於工家美術館策畫的展覽《荒島工神》，更是給予廖小子一個機會，實現在心中醞釀已久的展覽計畫。問及於展覽名中加入「神」字的用意，廖小子再次講起古來：「人民的信仰與文化、政治有著很親密的關聯，例如媽祖原本不過是沿海居民於海上航行時為保平安，前往山洞膜拜的粗糙女神石像，後來清政府為了召服沿海居民，特意為媽祖雕刻出具體的形貌，並且為其興建廟宇，表示認同此民生信仰。由此可見宗教本身其實都是從身旁微小的事物產生，而神也會有誕生與滅亡。」至於「荒島」之意，廖小子亦有著自己的一番見解，位於都市中的工地的處境便如同海中荒島，總是與危險、骯髒等詞畫上等號，成為了帶有神祕色彩的化外之地。此外，每日於工地中賭上身家性命拚搏的工人們，亦有如最初來台開墾的先民，多是不被故鄉認同的族群，甚而被戲稱為「羅漢腳」，此般處境與如今於社會中仍不免遭受歧視的工地師傅有何不同呢？語及此處，廖小子話鋒一轉，道出了心中對於工地師傅的尊敬，「工地師傅在外遭受目光或者言語的歧視，不過一旦進入了工地，他們便是主宰者，於其中建立起社會文明，因此我忍不住思索，若將這些工地師傅喻為來台開墾的先民，那麼其信仰之對象會是誰呢？在工地中保佑人們平安，遠離危險事物的對象物會是甚麼呢？」靈光一閃，「電動旗手」的形象一躍而現，廖小子亦回想起創刊「眉角」刊物的夥伴——鐘聖雄，曾經以電動旗手為主題拍攝了一系列的攝影作品，種種巧合令廖小子決定標新立異地於展覽中將電動旗手神格化，並邀請服裝設計師李育昇取材自台灣傳統宮廟神明服飾，創造出電動旗手的神仙尪仔。

「若能以嶄新的美學觀點去定義這些主題，並且製造出社群時代所需的亮點來增加吸引力，讓觀者對該主題產生興趣，進而開始主動關注，自發性地去查詢相關資料，也是一種改變群眾意識的方式。光是打破既有的印象，就是一種成功的傳達。」語末，廖小子分享了自己身為策展人始終抱有的開放心態與樂觀態度，與其利用展覽強迫灌輸觀念，不如使展覽成為拋磚引玉的引子。

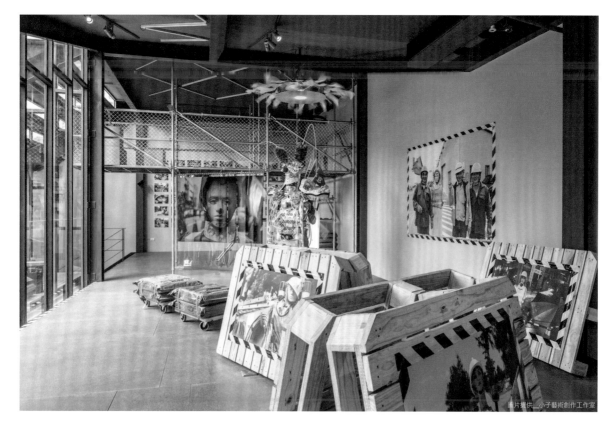

圖片提供__小子藝術創作工作室

2019
台中勤美工家美術館｜荒島工神

將電動旗手神格化，消弭群眾對於工地場域的恐懼與距離感

勤美璞真文化藝術基金會邀請廖小子偕同鐘聖雄、李育昇共同發揮策展轉譯力與美學設計力，進行一項革新計畫。將原有的工地場域打造成一座結合工地與美術館概念的「工家美術館」；其中「工」指工程、「家」則意指歸屬感，而「工家」的台語ㄍㄨㄥ ㄍㄟ，則有共享之意，內含有將工地、生活場域、與美術館概念融為一體的深意。該美術館已於 2019 年 11 月 15 日開放群眾入場體驗工地文化。策展人期望藉由展覽傳遞台灣本土的工地精神，邀請觀者一同加入這一場工地藝術行動，進而間接促成群眾與工地文化的交流，並培養在地認同，搭建起勞動者與民眾之間互動的橋樑，翻轉國人對於工地場域的刻板印象。

策展心法

深入觀察社會中非主流的族群，思考
與大眾的關係。
透過多方辯證，找到未曾切入的角度。
重視空間的推疊，使觀者可親近作品
並與作品互動。

勤美璞真文化藝術基金會邀請廖小子偕同鐘聖雄、
李育昇共同發揮策展轉譯力與美學設計力，進行一
項革新計畫。將原有的工地場域打造成一座結合工
地與美術館概念的「工家美術館」，當中以電動旗
手為主角，將其神格化，結合鐘聖雄拍攝的一系列
電動旗手的照片，拉近民眾與工地文化的距離。

圖片提供__小子藝術創作工作室

圖片提供__小子藝術創作工作室

陳志建（左）張耿華（中）林昆穎（右）

翻轉設計遊戲規則，碰撞多元跨界整合

豪華朗機工 LuxuryLogico

張耿華 X 陳志建 X 林昆穎

學經歷

張耿華

2002	國立臺灣藝術大學雕塑學系學士 國立臺灣藝術大學造形藝術研究所雕塑組 肄業
2004 ～ 2010	個人藝術家
2010 ～ 2018	豪華朗機工團員
2018 迄今	豪華朗機工團長

陳志建

2003	國立東海大學景觀學系學士
2007	國立臺北藝術大學科技藝術研究所碩士
2007 ～ 2010	個人藝術家
2018 迄今	豪華朗機工團員

林昆穎

2003	私立輔仁大學應用美術系／音樂系學士
2007	國立臺北藝術大學科技藝術研究所碩士
2007 ～ 2010	個人藝術家
2018 迄今	豪華朗機工團員

得獎紀錄節錄

2017	● La Vie 台灣創意力 100｜創意人物首獎
2019	● 第十屆總統文化獎｜青年創意獎 ● 金點設計獎 - Best100 年度最佳設計獎（聆聽花開的聲音） ● Shopping Design-Taiwan Design Best 100（府城流水席 FLOWING FEAST）

策展作品節錄

個展節錄

2020	● 臺北當代藝術博覽會｜太陽之詩｜南港展覽館，臺北

作品與聯展節錄

2016	● 美好的下午：台電大樓改造計畫｜日光域、樹雨霧、河飄風、鏡山水、太陽之師｜臺電總管理處，臺北
2017	● 非常持續－環保　示錄｜雨霽｜銀川當代美術館，中國 ● 臺北世界大學運動會｜聖火裝置｜臺北田徑場，臺北
2018	● 南方以南－南迴藝術計畫｜再屾｜大武，臺東 ● 桃園產業藝術節 RE：ART 再製造｜光入溪｜中壢，桃園 ● 泰國國際雙年展｜過境之時｜甲米，泰國 ● 臺中世界花卉博覽會｜聆聽花開的聲音｜后里森林園區，臺中
2019	● 查無此人｜小花計畫展｜很難很難｜臺北當代藝術館，臺北 ● 誠品 30 信義藝術計畫｜一起幻想｜誠品信義店，臺北 ● 有影無影？影子魔幻展｜流影｜奇美博物館，臺南
2020	● 臺灣燈會‧璀璨臺中｜聆聽花開 - 永晝心｜后里森林園區，臺中

隨著合作團隊規模愈大、分工愈精細，人與人之間的溝通也需要更準確拿捏，豪華朗機工是如何打造出良性且有效率的溝通機制呢？

耿華：首先要明白溝通不能各說各話，而是要懂得「換位思考」，作為設計方，面對主辦方要能闡述清楚設計理念，而面對產業方或投資方等協助執行者，則是要將自身習慣的溝通語彙轉化成對方能夠了解的形式，如此一來，雙方才能基於對等的模式下進行合作。尤其在與科技業、機械業、建築業、營造業等非設計相關行業合作，更不能僅是介紹作品概念，而是提供明確數據瞄準企業的核心價值，對方才可深思評估；隨著語言模式因地制宜、不斷切換，讓再微小的議題都能凝聚彼此共識。

隨著日漸身受大眾矚目與期許，相對而言團隊作品也愈容易被放大檢視，您怎麼看待日後豪華朗機工的創作定位？

志健：其實豪華朗機工被多數人熟知，主要是由於世大運聖火台與台中花博「聆聽花開的聲音」，然而實體藝術只是團隊其中一種創作脈絡，另一種我們稱作「照顧計畫」（Project Woodpecker），是以「合作、互惠」為主軸，讓每次執行計畫皆透過某種「遊戲」執行，藉此討論到群體創作內的服務性格，並針對不同子計畫集合各種領域的創作者，激化出不同作品型態，因此無論身為創意工作者或藝術家，能隨心所欲地創作固然自由，然而團隊最初定位就不僅止於此，尤其近年隨著策跨界策展領域愈涉愈深，如今更聚焦於匯聚強大的參與動能，與一同並肩作戰的設計師達到「共好」局面，所以未來團隊是否能提出更具高度的創作非常關鍵，過程中的自由性、實驗性、社會性，與成熟度也須不斷拿捏，將創作帶往更高格局。

策展是豪華朗機工的創作領域之一，您是如何解構這種設計思維？他與其他類型創作案件有何不同？

昆穎：無論策展心法或創作心法，其實萬變不離其宗，就是認知我們所生活的這塊土地，與土地相處，並從中找尋想述說的議題，接著透過自身的方式將它表達出來。這過程並非一路到底，而是充滿「有機與彈性」，因此成功是點滴累積的；如同在「聆聽花開的聲音」實踐之前，豪華朗機工已經嘗試過許多機械、光影、聲音、表演的創作，才能匯聚成如今巨大的能量；而當升級到大型策展規模，「調頻會議」的導入也相當重要，讓每場策展參與的專業人士透過溝通，有盲點就講開，即便想法被否定，但隨著調頻會議持續溝通，大家反倒不會糾結於情緒裡，而是透過交流凝聚共識，連帶讓團隊的默契與能量愈緊密。

「以混種跨界為創作概念，作品風格走向以簡潔乾淨形式表現出輕鬆意境，取材於自然環境，討論奇觀社會中的人性思維，希望在極度科技及極度人文這兩個極端中取得和諧，激發創意，並利用『音樂、視覺、裝置、文本』共陳手法，使面向千變萬化，作品跨界戲劇、電影、舞蹈、建築、流行音樂、經濟行為。」這段源自豪華朗機工 LuxuryLogico 的簡介，開宗明義傳達出成員們的創作精神；從 2017 年臺北世界大學運動會的聖火裝置引起各界對團隊的好奇、2018 年臺中世界花卉博覽會「聆聽花開的聲音」聲勢爆紅，再到 2019 年親手承接第十屆總統文化獎「青年創意獎」獎座，外界看見團隊光榮獲獎，然而背後所得的價值更是珍貴。

彈性切換溝通語彙，創造雙贏效益環境

團長張耿華，作為團隊中最常與其他產業交涉的代表，面對外界各種領域，他總能在會議中隨時切換成對方熟悉的語彙，達到有效的溝通目的，隨著臺中世界花卉博覽會（簡稱臺中花博）「聆聽花開的聲音」佳評如潮，更是展現團隊絕佳的跨界合作能力。張耿華坦言，最初臺中花博設計長吳漢中上門談合作時，因自身對公部門常年的文化制度有所顧忌而多次婉拒，直至受邀至一場會議，他才了解對方所提倡的「將策展導入設計思維，帶來結構性的改變，創造利於設計師的創作環境」真正含意，進而翻轉對公部門的固有印象，最終與之合作。

隨著一路以來參與諸多設計案，張耿華已梳理出一套跨界溝通心法，在合作之前，他會先將溝通對象分為「公部門」與「企業方」兩者，前者包含「政務官」與「承辦員」，後者包含「產業別」、「上位者（老闆／主管）」與「承辦員」，並依據對方性質確立討論範疇；再者，面對各種產業事前都要做足功課，設計師不能僅是介紹創作概念，應是熟悉對方背景與盤點能協助的資源，進而提供利於雙方討論的明確資訊，舉凡作品規格、重量、結構、使用工法、時程、預算……等基本面，才是有助於企業方深思評估的條件，讓再小的議題，都能激起彼此合作的凝聚意識，如「聆聽花開的聲音」的成功不只帶來觀光效益，背後也蘊含科技研發、經濟產值，甚至是自主學習的精神，捨棄過往主辦機關單打獨鬥的作業模式，達到彼此資源整合、跨部會合作的國際等級博覽會高度，這也是張耿華從團隊、部門、企業，乃至政府開始練習的。

細膩觀察，從日常細節獲取創作靈感

相較張耿華時常出入各種企業會議，團員陳志建則顯得低調許多，對視覺影像極其敏銳的

他，源自於熱愛到處瀏覽展覽、作品等各領域創作的喜好，因此在團隊中時常扮演著智庫的角色。善於觀察的習性成為他吸收創作養分的渠道，如同已發展數代的指標作品「日光域」，其靈感源於科幻電影《太陽浩劫》的太陽觀察室，團隊藉由程式系統控管燈泡發光頻率，仿造太陽不均質的閃爍型態，並導入永續策展的概念，讓此系列因地制宜，透過募集當地二手燈具加以組合，而不是又一件「新」的設計產物，更是在地文化特色的投射縮影。隨著「日光域」系列走遍香港、英國曼徹斯特等多國，目前台灣電力公司（台灣電力公司總管理處辦公大樓）也配置一座，象徵台電能量生生不息的精神之餘，運用台灣二手與絕版燈具拼湊而成的載體，也呼應台電作為乘載各個世代的文化記憶。伴隨團隊的創作範疇觸及表演、公共藝術與策展，豪華朗機工深耕的領域不僅這些，像是與企業基金會合作的「天氣好不好我們都要飛」藝術計畫，則屬團隊中「照顧計畫」（Project Woodpecker）脈絡，其以「合作、互惠」為主軸，讓每次執行計畫，皆伴隨著某種「遊戲」內涵，藉此討論到群體創作內的服務性格，並針對不同子計畫，集合不同的專長創作者，激化了不同的作品型態。

問及陳志建未來的創作方向？他認為相較隨心所欲地創作，如今更聚焦於「創造強大的參與能量」，達到多方位共好的局面，且隨著團隊作品屢受肯定，未來能否能提出更新穎的構想非常關鍵，實驗性、社會性、專業性與成熟度需要不斷拿捏平衡，將創作帶往更高的格局。

謀事前須找出共通頻率，藉眾人齊心之力匯聚極大能量

作為下屆臺灣文博會總策人，林昆穎負責管理整個設計團隊組織，擅長轉譯抽象到具體的整合能力，造就他在聽取靈感、找尋線索方面游刃有餘；而從核心理念梳理出共同主張的過程，則是透過一場場的「調頻會議」達到。林昆穎解釋，「每次策展牽涉許多跨領域專業人士，因此溝通過程中，任誰對展覽共識稍有偏離皆會影響全局，故設定『調頻』習慣很關鍵，讓彼此有盲點就講開，即便想法被否定，但隨著調頻會議持續溝通，大家反倒不會糾結於情緒裡，而是透過交流凝聚共識，連帶讓團隊的默契與能量愈發緊密。因此，團隊合作的首要調頻基點便是真誠，創造一個多元溝通的環境，讓各個設計師闡述真實想法，那麼無論再大型的策展，團隊都能往最終共識邁進。」對林昆穎而言，成功的策展思維即是透過專業者的多元能力，將主題論述轉化為視覺的想像，讓大眾觀看後能帶走某種信念，進而觸發他行動的念頭，因此，能否迅速傳播已非首要目的，重點在於能否啟動對方心中的感觸。

圖片提供＿上銀科技

2018

臺中世界花卉博覽會｜后里森林園區｜聆聽花開的聲音

集眾人之力，創獨有之舉

正式發表後搶盡媒體目光的「聆聽花開的聲音」，被冠上地表最大機械花的奇名，當初加入
策展團隊時，豪華朗機工不滿足只是做出一座打卡亮點，而是思考一場博覽會的高度，需要
呈現何種創作格局？又該如透過實體作品的亮相，傳達城市背後無形的軟實力？對此，團隊
選擇與數個在地企業進行合作，有別於過往的資金贊助，而是加以運用、發揮各產業的專業
優勢與資源，企圖打造一座凝聚藝術、科技、產業、人文的造物；直徑近 15 公尺的量體蘊
含多種細節，從驅動、變速、傳動、防護等各類裝置，再到控制聲光變化的程式設定，讓
697 朵機械花單元伴隨音樂收闔、綻放，從白天到夜間展現不同姿態，拉高臺中世界花卉博
覽會之於大型國際展覽的格局。

策展心法

跨界合作集眾人之力，成功串接各領域優勢。
扣合國際級博覽會格局，跳脫傳統打卡窠臼。
發揚在地產業優勢，打造城市文化品牌價值。

豪華朗機工發揮各產業的專業優勢與資源，打造一座凝聚藝術、
科技、產業、人文的造物；「聆聽花開的聲音」讓 697 朵機械
花單元伴隨音樂收闔綻放，讓臺中世界花卉博覽會成功達到國際
展覽格局。

圖片提供__豪華朗機工

圖片提供__豪華朗機工

圖片提供__豪華朗機工

圖片提供__豪華朗機工

「再屾」作品導入永續策展觀點,將本因要被丟棄的廢料結合技術再利用,並讓作品隨氣候等外力因素自然崩解,寧靜地從誕生到消逝。

策展心法

因地制宜,尋找適切建物。
呼應整體景觀,臨摹自然天際線。
導入永續思維,降低後天拆除衝擊。

2018
南方以南—南迴藝術計畫｜再屾

取人工廢棄之餘材，塑自然地景之無邊

遙望太平洋海域，矗立於台東群山鄰側，「再屾」仿造山林形勢，團隊利用颱風侵襲後殘餘的水泥柱與鋼筋廢料重新加以組合而成，先將堪用的水泥柱作為基礎，接著把各長度鋼筋焊接成織網，其困難之處在於鋼筋是當下從水泥柱中取出，因此無法預設作品完整型態，只能遷就材料，現場彈性調整山型，也因此花費近一個月完成。從公共藝術角度觀看，「再屾」並非以驚豔的型態或材料為主打，而是透過本因要被丟棄的廢料結合技術，融入永續循環的概念，讓作品隨氣候等外力因素自然崩解。

圖片提供__豪華朗機工

2017

臺北世界大學運動會｜聖火裝置

乘載燃燒火焰的金黃羽翼，閃耀著運動家奮力精神

作為運動賽事重要的精神象徵，團員們思索該如何在短時間的開場儀式中，透過聖火台傳達運動家精神的可貴，尤其相較靜態作品，動態機械須考慮更多啟動機制與設備細節，在設計過程增加不少困難度。最終，聖火台外觀呈現出羽翼的姿態，團隊以數個金屬扇葉組成錯落的動態裝置，隨著穩定且規律的起伏擺動，包覆其中的聖火透過金屬層層反光，形成火焰簇擁的視覺效果衝擊大眾感官刺激，火焰點燃那一刻，隱喻著世界各地運動員匯聚於此的青春能量同時爆發。細究來說，機械裝置順利啟動須歷經環環相扣的精確計算與測試，透過馬達穩定運作達到上下擺幅力道相互抵衡，最終形成無限循環的規律起伏律動，隱喻著運動員在賽事中持續不歇的毅力精神。

「動」對於豪華朗機工是非常重要的創作元素，讓作品自身透過動態感傳達時間的變化；另聖火台造型呼應火炬形體，採用台灣傳統六角編織竹編工藝，並於造型葉片上設置六角型開孔，達到透風性效果，降低裝置於高空承受的風阻壓力。

策展心法

強化作品動態價值，成功擊出行銷力道。
跨領域分工整合，累積多元產業優勢。
層層雕琢細節，創造核心注目焦點。

圖片提供__豪華朗機工

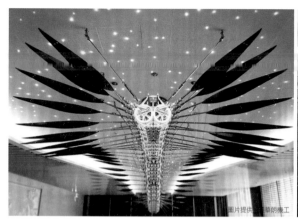

圖片提供｜藝朗機工

圖片提供｜藝朗機工

<div align="center">

2016

美好的下午：台電大樓改造計畫｜日光域、樹雨霧、河飄風、鏡山水、太陽之詩

透過「動」的姿態傳達能源百變形體

</div>

團隊以策展概念進行規劃，針對台電大樓進行基地分析，觀察其與週邊環境的特殊元素，並將這些元素透過設計，轉化成彰顯台電價值的動力機械裝置；「日光域」是由台灣二手燈具蒐集組成而成，透過程式系統控制，讓各種款式的燈泡忽明忽暗的閃耀於大型圓盤上，一方面扣合台電作為台灣供電龍頭的重要角色，再者藉由新舊款式燈具的組合，看出它陪伴百姓多年的歷史痕跡；「河飄風」概念源於台電大樓週邊擁有強勁的掀裙風，令行經的人留下深刻印象，而風力也是重要的發電能源，故團隊將大樓外側的玻璃廊道遮頂結合數十組的小型風力發電裝置，在白天，民眾可看到裝置葉片受風力強弱而影響轉速，到了夜晚，民眾一抬頭則可看到裝置下方的 LED 燈條，風向變化連帶改變燈條擺動方向，如氣流分布圖般呈現此刻風力變化。團隊將能源概念透過作品達到鮮明的動態感，打破傳統公共藝術品突有形式的框架，讓台電不僅是一個在地老品牌，更蘊含新創價值的實際意涵。

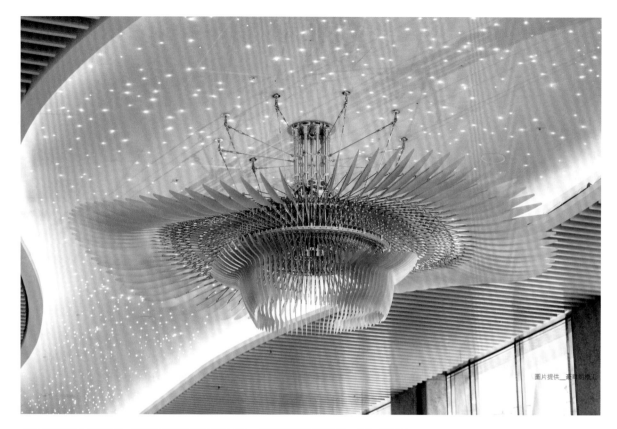

圖片提供＿豪華朗機工

團隊以策展概念進行規劃，觀察其與週邊環境的特殊元素，並將這些元素透過設計，轉化成彰顯台電價值的動力機械裝置。團隊將能源概念透過作品達到鮮明的動態感，打破傳統公共藝術品突有形式的框架，讓台電不僅是一個在地老品牌，更蘊含新創價值的實際意涵。

圖片提供＿豪華朗機工

圖片提供＿豪華朗機工

策展心法

扣合環境條件，注入作品
　創作意涵。
整合空間先天優勢，營造
　日夜雙重觀看體驗。
以策展思維打造台灣在地
　品牌形象，賦予使用者新
　的觀點方式與文化價值。

圖片提供╱衍序規劃設計 BIAS Architects

城市行動的吹笛手，
藉策展開啟空間與人的對話
劉真蓉

得獎紀錄節錄

2014	● 德台北市都市景觀大獎特別獎╱URS27M ● 年老屋新生大獎銅獎╱URS27M
2016	● BEST100「最佳概念展覽」（台北白晝之夜）
2017	● La Vie 創意力 100「年度最佳創意場域獎」╱URS27M ● BEST100「年度最佳概念展覽活動」（北投納涼祭—來去納涼！）
2018	● BEST100「年度設計團隊」╱衍序規劃設計顧問有限公司 ● TID 台灣室內設計大獎「臨時建築與裝置」（鼓勵好室Greenhouse） ● 金點設計獎「空間設計」（鼓勵好室 Greenhouse） ● ADA 新鋭建築獎（鼓勵好室 Greenhouse）
2019	● 經理人 100MVP╱台灣文博會總策展人劉真蓉

策展作品節錄

2016	● 臺北白晝之夜
2017	● 臺北白晝之夜 北投納涼祭—來去納涼！
2018	● 桃園農業博覽會《鼓勵好室 Greenhouse》 ●《電力大地》台灣電力文化資產保存特展 ● 大溪大禧委託規劃│大溪大禧
2019	● 大溪大禧委託規劃│大溪大禧 ● 臺灣文博會—NEXT 鐵道博物館 ● 臺灣文博會《Culture On the Move 文化動動動》總策展 ● 桃園農業博覽會《鼓勵好室 2—草生肥田》

學經歷

2007 ╱ 2010	荷蘭貝拉罕建築學院（Berlage institute）建築碩士
2013	BIAS Architects 衍序規劃設計負責人

策展與建築之間的差異？

真蓉：策展像是在設計「時間的過程」，很多面向跟建築是互相矛盾的，例如建築需要堅固耐用與美觀，但策展與都市事件都不是如此，反而是需要靈活多變，並且具有時效性。很多時候要練習跳脫建築的思維，避免做出不必要的設計，尤其佈置展覽的時間通常很短，有時候甚至以小時來計算，因此需要用快速且輕便的方式搭建。與建築不同之處在於，建築外觀構成後，便是向內發展，但策展不僅需要把外觀建構好，內部區域、動線設計好，也需要有向外擴張的思維，對外界、未來產生影響力。

跨界投入策展以來的拉鋸？

真蓉：策展與建築一直以來被劃分的很明確，許多人尚未意識到空間設計與策展息息相關，並且相輔相成。在決定接案之前，必須要考慮案件是否建構空間的議題性，如果沒有此發揮空間，那麼本有的「建築師」專業會顯得不必要。我們認為如果侷限在既有的空間展覽，人與城市場域的關聯性會變弱，所以開始試著朝向城市街區發展，找出亮點吸引觀眾認識原本陌生的空間，從中意識到空間的可塑性及魅力。

當今時代，假使都談操作手法了無新意，變得只是一直在重複類似的事，群眾的疲乏會導致成效薄弱，因此，找出特別的策略激起群眾的興趣與好奇十分重要。

圖片提供＿衍序規劃設計 BIAS Architects

在商業目的掛帥的台灣，曾經將展覽視為替「品牌」宣傳的最佳渠道，過度服務品牌，導致議題性與文化性不足。衍序規劃設計 BIAS Architects 劉真蓉在此市場導向中，決意走出自己的路線，將策展重點聚焦於具有公共性、社會性、自發性與實驗性的議題，期望能給大眾帶來善的影響，影響群體觀念。策展對劉真蓉與團隊而言，如同建築中的軟體事務，經由解構業主需求，進而發想設計，將此思維運用於策展，透過議題了解當地居民的生活環境與方式，從中找到獨特珍貴的特色，發掘於未來得以自主發展的可能性，藉由展覽替其率先發聲，致力於讓短暫的展覽事件能延續其價值。

正視文化與城市的關聯性，著眼於具有社會性的議題

大學就讀景觀系的劉真蓉，畢業後即前往荷蘭貝拉罕建築學院（Berlage Institute）深造，接受了跳脫往常體制的創意與實驗性教育，不僅開拓了她的眼界，也造就她深入研討與思考議題的習慣。在荷蘭就讀期間，劉真蓉一邊於建築公司就職，時常以展覽的方式發表新的建築案、討論關於建築的議題，透過展覽讓觀者理解建築的背景與理念。劉真蓉從這些策展的經驗中，釐出她對於展覽意義的解讀——展覽是一種與大眾溝通的方式，由於建築牽涉的議題既廣且深，並且需要長時間的建造才能看見成果，因此是否能在前導展覽中成功與觀者對接，也將影響日後工程的順利度。面對建築這般龐大的議題，如何以策展方式整合，並且讓閱聽者在眾多資訊當中，迅速且精準的抓到要點，以最佳的方式呈現給短暫前來聆聽的人，讓他們理解，劉真蓉從中意識到簡報能力的重要性，逐漸建立起用一張圖精準表達核心概念的能力，潛移默化成為奠基策展實力的基石。

「歐洲有很多建築師致力於『城市行動』，其中內含對於城市概念與願景的意識表達，此趨勢十分活躍，尤其荷蘭的展覽多極具社會性，即使結合商業也不會只為了幫品牌背書，很多時候會專注於街區打造與活化等議題，相較之下，台灣展覽則偏向是幫品牌做宣傳。」回憶起在荷蘭看展的經驗，劉真蓉分析了台灣、荷蘭看待與運用展覽的差異，並接續分享她對台灣社會的觀察：「由於台灣社會長期著重科技、工程與經濟產業，在這樣的氛圍下，逐漸忽略文化才是一個社會的根本」。基於在荷蘭生活的經驗，劉真蓉意識到文化、城市與人民的關聯性，同時也察覺交通便利性造就台灣人民對於城市記憶的模糊，正因有這般體會，她決定以空間為本，注入對於台灣文化的凝視，進行跨領域的策展嘗試，企圖以展覽搭起人與城市之間的橋樑。

經由「事件」開展城市經驗，深化人與空間的情感與記憶

「我們把策展當作一種『都市策略』，可以短時間去改變城市空間使用的可能性。」劉真蓉表示「城市行動」的概念影響自己頗深，經常希望能藉由展覽給予大眾對於生活空間的想像，讓群眾意識到：「原來城市可以這樣生活，可以這樣使用。」例如 2015 年的《臺北市地景公共藝術節》，首創利用公車載著民眾從舊城展區到新城展區，引導觀者重新認識自己生活的土地，此概念延伸到《白晝之夜》，從公車變成步行，以台大為起點，向外拓展至溫羅汀與客家文化園區，街道上此起彼落的裝置藝術、表演藝術、更有不間斷的馬戲與舞蹈撩動著台北的夜晚，而群眾也響應著口號：「好啊！大家都不要睡！」，一同徹夜狂歡。從巴黎輸出到台灣的白晝之夜，從而有了屬於台灣的在地色彩，同時也成功地使舊城重啟動能，引進人潮活化街區。

對於「台灣文化」深具使命感的劉真蓉，一再地強調於展覽中表現台灣文化價值，是自己重要的核心意念。而困難的點在於，有關台灣在地文化的議題討論、藝術及展覽作品皆已不在少數，如何找到獨到的觀點，以嶄新的方式陳述，是每次展覽中最大的挑戰。「當今的時代，如果都是操作手法了無新意，會變得只是一直在重複類似的事，群眾的疲乏會導致成效薄弱。因此找出特別的策略激起群眾的興趣與好奇十分重要。」基於此理想，即使是地域性的展覽，劉真蓉與團隊在執行時必定會進行台灣整體文化的梳理，預想不同立場的觀看角度，試圖讓台灣的群眾都能了解其中的內涵與意義，當意識凝聚蓬勃，也許便能使展覽得以品牌化與國際化，從而讓台灣文化有機會跨國界傳播。

劉真蓉接著表示，如今的另一項困境是，由於政府一年一標的展覽活動，經常有難以延續的情況，無法實現經由展覽推動當地發展的願景，這也是啟發她努力將展覽「品牌化」的因素之一。最具體的例子便是 2018 年策畫的《大溪大禧》，桃園市政府原本只是為了串連地方廟宇和陣頭文化，但在劉真蓉與團隊接手後，深入了解地方的產業與民俗文化特色，藉由展期間的教育活動向下紮根，成功點燃文化傳承的火光，開啟地方傳統祭典與當代連結的閥門，協助地方文化特色的品牌化，讓當地的產業能在展期結束後，仍能倚靠展覽的影響力延續往後的經營規劃，更因此讓《大溪大禧》成為官方認定名稱。

圖片提供｜ 防序規劃設計 BIAS Architects

2019
大溪大禧委託規劃｜大溪大禧

當代設計與民俗節慶的匯流，遠境傳統的延續

「大溪普濟堂關聖帝君聖誕慶典」為桃園市登錄的無形文化資產，每年農曆 6 月 24 日誕辰期間，大溪便會全體總動員，在地百業互相串連一同共襄盛舉，將對於信仰的熱忱展露無遺，這一天是大溪人共同的記憶，是大溪人的第二個過年。《大溪大禧》將此節慶塑造為一場跨越當代設計與民眾信仰的城市祭典，以「遠境文化」為基石，設計出為期 3 週的前祭慶典，邀請跨領域設計師與藝術家一同開設課程，並且採集當地文化符號進行創作，使當代藝術設計得以與傳統宗教文化媒合。祭典結合廟會、光影、音樂、市集、劇場，分別設立於大溪著名的文化古蹟建築中，邀請眾人一同穿梭、遊玩於老城中的當代祭典。

圖片提供＿衍序規劃設計 BIAS Architects

圖片提供＿衍序規劃設計 BIAS Architects

圖片提供＿衍序規劃設計 BIAS Architects

將大溪普濟堂關聖帝君聖誕慶典與當地人民的緊密
連結，以嶄新且具有活力的語彙加以整合呈現，投
注心力於傳承的實現，並將此區域慶典轉化為共襄
盛舉的當代祭典。

策展心法

＃深入當地與居民互動，將心比心提煉
　出共感元素。
＃重視傳承教育意義，寓教於樂擴大體
　驗群眾。
＃緩和宗教祭典的距離感，將現代派對
　元素植入吸引年輕人的目光。

圖片提供＿衍序規劃設計 BIAS Architects

策展心法

提取農業、溫室等舊有的概念，賦予其嶄新樣態與意義，顛覆刻板印象。
以當代都市環境為基石，實驗相應合適的建築材料，使兩者達到平衡狀態。
以五感為體驗軸心，形態多元的刺激拉近人與農業的距離。

以溫室生活為策展的核心概念，設想回歸農業生活的樣貌，找尋出溫室環境與都市相互結合的平衡點，構築出具備五感體驗的未來家屋原型。

圖片提供＿衍序規劃設計 BIAS Architects

圖片提供＿衍序規劃設計 BIAS Architects

2018
桃園農業博覽會 | 鼓勵好室 Greenhouse

以溫室為軸心，作為未來生活的提案

鼓勵好室以溫室為核心概念，預想農業回歸生活的樣態，以高功率的溫室環境與都市生活型態交融混合，構築成未來家屋的原型。其中包含 5 大主題場域：蕨知院、呷飯廳、光合灶腳、日光埕、蕈光戲台，帶領群眾一同體驗在潮濕涼爽的蕨類溫室中飲茶談天，在高科技室內農場中摘採蔬果、下廚用餐，在溫暖濕潤的蕈菇溫室中用五感品味一場未來劇場。經由這些奇妙的體驗，復甦細胞中對於植物世界與人類共生共存的記憶，賦予觀者感官的享受，並從中體會人類生活與農業環境平衡的重要性。

攝影＿江建勳

從建築角度實踐策展論述

鍾秉宏

學經歷

1999	國立台灣大學農業機械工程學系（現更名為生物產業機電工程學系）畢業
2007	創辦《archicake daily》線上建築雜誌
2008	國立台灣科技大學建築研究所畢業 成立 archicake design

策展作品節錄

2009	● SKETCH UP！台灣當代建築師手繪稿聯展
2010	● ARCHI-ROCK 音牆
2011	● 百年記藝 ● URBAN FARMING 城市畜牧
2012	● SOUNDSCAPE 聲景特展
2013	● 百年泉湧—北投溫泉博物館特展 ● Taipei Design & City Exhibition 台北設計城市展 ● Hebe 田馥甄渺小影音裝置展
2014	● 指南萬華特展 ● 齊東詩舍 ● Taipei Design & City Exhibition 台北設計城市展
2015	● 台灣文化創意博覽會華山主題館 ● 可見不可見—第 14 屆中華民國傑出建築師特展
2016	● Our Time Our Songs 歌。時代與記憶 ● 台北文創記憶中心—正體字博物館
2017	● Taipei Design & City Exhibition 台北設計城市展／平等哲學 ● Dream! Walking In West Taipei 夢行西城
2018	● UNIVERSITAS 京都好博學！ ● 台北文創記憶中心—MEMORY & MUSIC

策展的核心理念為何?

秉宏:策畫前必須徹底理解展出主題,同時也不忽略環境的自身力量,盡可能讓敘事主題與空間扣合,共同營造出適切的氛圍,好讓觀者進入、浸泡其中能有所感動,甚至接受到想傳遞的訊息。

怎麼看待每一次的策展?

秉宏:在每一次參與的策展中,都要勇於建構故事脈絡,把有趣、特別的觀點或觀察帶給民眾。自己不安於現狀、拒絕抄襲的個性,將每一次策展視為新的開始,從新起點裡尋求進步以及走向更好。

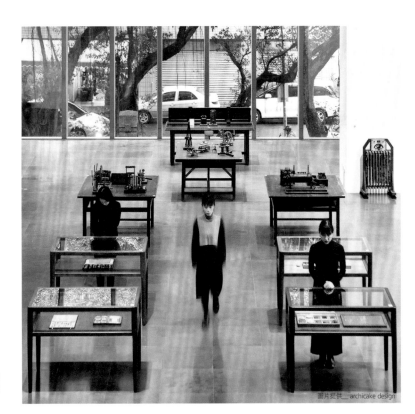

比起資訊的呈現,鍾秉宏更在乎空間的表達,一旦忽略了環境,感受就會有所限制,因此每場策展過程中,他都相當重視如何藉設計回應建築本身。

圖片提供__archicake design

　　若要在走近路、遠路之間抉擇，多半近路這個選項會勝出，但有時選擇走遠路並不是件壞事，在繞一繞的過程中，可能會替你來更好的時光，也或許會帶領你抵達更遠的地方。

　　畢業於台大農機系的 archicake design 總監鍾秉宏，一心想唸電機系，無奈分數未達標，決定先進農機系再設法轉系就讀。沒想到入學後在基本的電路學中遭遇挫折，於是他把自己丟在台大誠品、台大圖書館，開始接觸建築類書籍也愛上建築，最終進入台科大建築研究所就讀並有所接軌；為了更貼近建築也創辦《archicake daily》線上建築雜誌，提供國人更多設計、建築、美學相關知識。然而畢業後一心想做建築的他，因起步晚，無法在創立事務所時馬上接到建築案件，不過，卻也因為成立雜誌這份淵源，鍾秉宏開始受到關注，於 2009 年受邀策畫《SKETCH UP！台灣當代建築師手繪稿聯展》。

　　鍾秉宏談到，「辦雜誌那段時間，接觸不少國內知名建築師，在親身採訪的過程中，發現他們有許多手稿，那線條與筆觸讓我特別有感覺，可是卻常被他們隨手擱置放一旁，甚至扔進垃圾桶裡……」但對他而言，這些手稿藏著建築師們的創作靈感，相當珍貴，於是有機會策畫與建築相關的展覽時，便決定以 Sketch（草圖）為題，透過一幅幅手繪圖稿，了解他們的設計歷程也重新喚起觀者對實體建築的理解與共鳴。

把論述帶進環境裡，讓空間成為一種力量

　　「那次的策展經驗打開了我的思路大門，理解策展亦是一種創作方式，它含蓋層面太廣，但卻能透過思考找出新的論述觀點，同時也將建築所學靈活運用在展場設計中。」鍾秉宏解釋。

　　漸漸地鍾秉宏在策展中摸索出自己的設計思路，或許是建築背景使然，無論是策展人還是展出空間的設計者，強調策展論述要與空間合而為一，好讓觀者體會到之間的關聯性甚至一致性。「將論述帶進空間形成一種氛圍，有助於讓觀者在感受上產生共鳴，自然也就能進入設定的議題狀態裡。」像 2018 年負責空間設計的《UNIVERSITAS 京都好博學！》展，其中有項「大學講堂」主題，為了營造出大學講堂的氛圍，鍾秉宏特別回到大學普通物理實驗室，按其教室階梯式座位設計，照原比例尺寸重新設置在北師美術館展覽入口處，接著再扣合手繪教學用掛

圖、各科教具等展出品，共同創造出大學講堂的情境氛圍。

　　策展時，鍾秉宏亦重視如何藉設計回應建築本身，他解釋，「比起資訊的呈現，我更在乎空間的表達，一旦忽略了環境，感受就會有所限制。」如此堅持得回溯至《百年泉湧—北投溫泉博物館特展》的策展經驗，進行前他走訪了一趟北投溫泉博物館，進入室內卻發現最重要的建築竟被展示架、隔板給遮住，訊息亦是雜亂無章。這讓他意識到，既然是要講述北投溫泉文化，那麼就該回歸建築、泡湯空間本身，於是大膽地剔除所有隔板，將展出資訊做集中，並把空間給留出來。空間被打開後，光線帶來一室明亮，民眾也能親身坐進大大小小的浴池裡感受歷史、了解溫泉文化；再者他也將展出訊息的位置重新做了安排，內容變得條理、有秩序，幫助觀者閱讀也不會五感疲勞。

以直覺作為指南針，感受它所帶來驚喜

　　這個世代，策展蓬勃發展、展出方式也更趨多元，但不管形式走到如何，「真實的東西」仍是鍾秉宏在所在意的，「策展議題要發酵、要深入人心，通常影響時間點不會發生在那個當下，而是在未來的某時、某刻，作用力才會產生。在那之前唯有真實地讓人感受、觸摸甚至聆聽到，那份印象、感動才會進入心裡，也才能在未來有機會在自己的身上發酵。」

　　自 2009 年至今，鍾秉宏投入、參與了不少展覽，問及策展最有趣的部分？他說，研究過程！因為這是建構脈絡時很重要的部分，所以在投入計畫前，一定盡可能參與研究與考察，然後再用「直覺」做重整與再譯，「透過直覺能聆聽自己對環境、事物的即時感覺，既可找出獨特觀點與觀察，也是後續產生最多激辯與討論的關鍵。」他時時提醒自己與同仁，多用直覺做思考，以它作為指南針並感受所帶來的驚喜。

　　因一份機緣接觸策展，鍾秉宏用著建築背景做出不一樣的實踐，重新組合排列策展主題的論述，也讓空間充滿著實驗性。他的人生方向路曾經繞遠了些，但帶領著他走向更遠、更不一樣的地方。

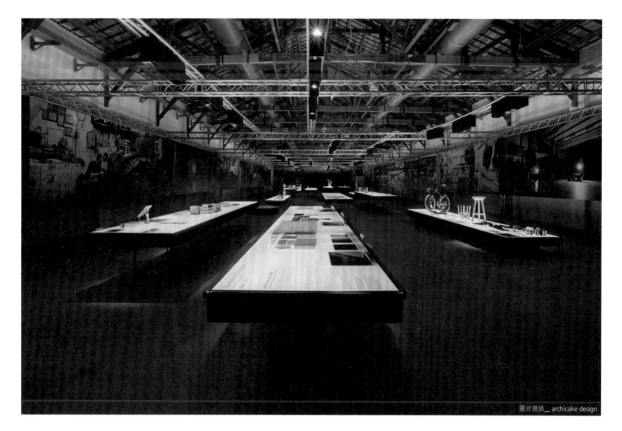

圖片提供＿ archicake design

2013
Taipei Design & City Exhibition 台北設計城市展

讓展覽走向常民生活，挖掘城市間的台北精神

當時邁入第二屆的台北設計城市展，請到國立交通大學建築研究所專任教授龔書章與 archicake design 擔任策展人，以「社會設計」概念規劃展覽。此展主軸以「常民」為核心，拉出城市與設計之間的連結性，藉由「設計載具」探討著發生於台北的各類議題，「設計種子」呈現設計師們的創作歷程與成品，「凝視台北」與「閱讀台北」則是以人文面向來觀看台北的故事，讓觀者能藉由不同層面的城市議題，挖掘出隱藏在城市之中的台北精神。

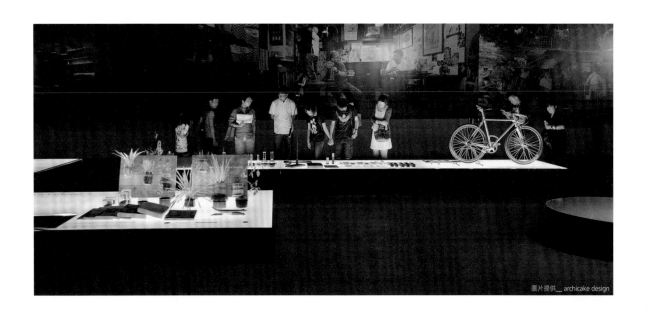

圖片提供__ archicake design

圖片提供__ archicake design

此次策展主軸以「常民」為核心，拉出城市與設計
之間的連結性，讓觀者能藉由不同層面的城市議題，
挖掘出隱藏在城市之中的台北精神。

策展心法

＃以「常民」為核心，拉出城市與設計
　之間的連結性。
＃藉由「凝視台北」與「閱讀台北」等
　人文面向來觀看台北的變化。

圖片提供__ archicake design

圖片提供__ archicake design

鍾秉宏將空間經重新整頓後,把建築內原本的隔板與浴場空間打開,民眾可以坐進大大小小的浴池裡話家常,進一步了解洗浴樂事如何發展為溫泉文化的過程。

策展心法

打開空間將民眾走入環境體驗,變成展覽的一種。

低頭看文物知識、抬頭觀照環境,藉由不同角度做知識上的吸收與對應。

圖片提供／archicake design

2013
百年泉湧─北投溫泉博物館特展

重述北投溫泉小鎮與公共浴場的百年故事

北投溫泉博物館前身為北投公共浴場，其承載北投居民的生活記憶，也是北投溫泉文化發源的核心。2013 年正逢啟用百年，特別規劃《百年泉湧─北投溫泉博物館特展》，空間經重新整頓後，將建築內原本的隔板與浴場空間打開，不僅讓更多陽光投射進去，民眾可以坐進大大小小的浴池裡話家常、看紀錄片，進一步了解洗浴樂事如何發展為溫泉文化的過程。

圖片提供＿宜東文化

以內容為核心，以企劃為方法，轉譯人與時代事物的怦然共感

羅健毓

學經歷

愛丁堡瑪格莉特皇后大學藝術節慶行銷碩士

2008
～
2009
臺灣當代藝術連線執行總監／臺北國際當代藝術博覽會執行長

2010
～
2012
藝撰堂國際策展藝術有限公司執行長

2013
迄今
宜東文化創意有限公司執行長

策展作品節錄

2009　● 「第一屆臺北國際當代藝術博覽會」YOUNGARTTAIPEI 執行長

2011　● 「瘋行者－宮津大輔：一位工薪族的當代藝術收藏展」

2013　● 淡水古蹟博物館「不朽的追求－威廉‧莫里斯特展」

2014　● 臺北市文化局臺北機廠「臺北鐵道藝術節」

2016　● 「Assemblex 行動聚集」臺灣首度透納獎得主訪臺計劃主持人

2017　● 外交部「臺灣廟會民俗文化展－荷蘭、法國、英國、德國」

2019　● 基隆市文化局「2019 潮藝術」
● 宜蘭縣文化局「從前、以前－2019 映像節」

2020　● 國立台灣文學館第三期長設展
● 白色恐怖景美紀念園區主題展
● 鐵道部鐵道文化常設展
● 鶯歌陶瓷博物館常設展

策展重視的呈現手法、元素？

健毓：受過去所學大眾傳播、藝術節慶行銷，以及從事攝影、古董收藏與當代藝術等工作的滋養，擅長議題式策展，以藝術文化主軸的展示設計規劃，藉由對「人」的理解與溝通，抓住「業主」幽微的心思，為他們做適切的轉譯，轉化既有特色或缺點，並將這些元素提煉成為與觀眾接觸的亮點。同時宜東文化是有能力自行產出內容的策展活動團隊，對於歷史、文學、人權等以知識或價值傳遞為核心的議題，基於對內容的高掌握度，從企劃、內容素材到表現形式，更能從閱聽者的角度切入，讓他們體驗到展覽活動真正想傳達的訊息與價值。

未來想挑戰的方向？

健毓：創業開公司的初衷，是希望自己在藝術中獲得的感動，推廣普及讓更多人得以接觸，藝術可以更日常貼近生活，而不是服務少數人的「奢侈品」。因此宜東文化做過不少公部門的標案，不論大小，更看重這個展的意義與可能帶來的影響，經過了 7 年的努力累積，團隊中有歷史、文學、人權、Life Style、當代工藝、當代藝術等背景的成員，比起明星與英雄、宜東文化更重視「群體」，當團隊如同「有機體」，有彈性、能成長、可變化，面對各式各樣的案子都有信心做出恰如其分的文化轉譯，是宜東文化持續前行的方向。

《不朽的追求—威廉‧莫里斯特展》展場現場。

圖片提供＿宜東文化

　　藝術與大眾生活的距離，經常是衡量一個國家文化涵養的指標，從藝術中獲得的觸動、視界與啟發，帶給人深遠的影響。不過長久以來不論在何地，專業領域都有圈子的問題，如何擴及不同圈子的人，促成跨領域的交流互動，是當今熱門的話題，也是展策圈希望達到的目標。透過公部門的資源挹注，借政府之力由上而下推展，有助於推動不同領域的一般民眾看見並且參與藝術文化活動。但現實是，藝術創作者不擅應對公部門操作方式及行政流程，公部門承辦人員對於內容不一定熟悉，落到實際執行面經常花費過高的溝通成本，因此找到能夠理解雙方且對接的人才或團隊策展，對於公部門標案展覽的成敗相形重要，同時也有機會樹立標竿，帶動其他政府部門跟進。

養成背景促使投入藝術策展創業

　　宜東文化的創辦人羅健毓，大學主修大眾傳播，接觸攝影工作，之後到愛丁堡念當時國內罕見的藝術節慶行銷，之後進入古董蒐藏與當代藝術領域，發現臺灣的藏家心胸開闊，收古董也收當代藝術品，這些經歷的累積鍛鍊了推廣作品、銷售作品的眼力，也培養出整合組織、面對人群的能力。

　　創辦宜東文化（Art Happening）之前，羅健毓曾擔任第一屆《臺北國際當代藝術博覽會》YOUNGARTTAIPEI執行長，打造亞洲區最重要的飯店型博覽會，推動年輕收藏家／新銳藝術家與當代博覽會之間正向循環的風潮。之後服務於之名整合行銷公司力麗堂，任職期間協助老闆創立藝麗堂國際策展公司並擔任執行長，協助推動經紀藝術家姚仲涵、鄒駿昇與李佳祐的創作與露出，並取得草山行館經營權，在陽明山上打造藝術家駐村空間，於當代藝術館策畫《癮行者－宮津大輔：一位工薪族的當代藝術收藏展》，開辦第一屆《文建會科技與表演藝術結合旗艦計畫》等。

　　從YOUNG ART TAIPEI的成功舉辦到藝麗堂的藝廊經歷，羅健毓發現，當代藝術家與政府公標案兩端存在許多誤解，而她正是適合扮演中間整合溝通與協作管理的節點，除了明白政府標案的需求，也熟稔標案的投案模式與企劃規範；同時她也有藝術圈的資源可對接公部門的各類標案。下定決心創業的原因之一，是他敬重的前輩伊日國際創辦人黃禹銘的一句話：如果你想作的是一輩子的志業而只是工作，不要急、一步一步穩的來。

　　獨資成立宜東文化後，第一件案子，是協助策畫在淡水紅毛城舉行的《不朽的追求——威廉‧莫里斯特展》，也是延續先前執行專案累積的口碑得來。羅健毓始終相信藝術文化終須與人群緊密結合，也以藝術為發想、擔任文化的轉譯者，透過展演、歷史論述與文學呈現等方式

進行跨界合作。

內容與企劃，為標案做文化轉譯

多數人對策展的認知，偏向視覺、空間、設計的呈現，而羅健毓認為「內容」才是一個展的根本核心，一切都從「企劃」開始。不論是承接公部門或企業的案子，業主心中都有一個命題或目的，但他們不見得清楚要怎麼做，羅健毓擅長帶領團隊協助業主做「轉譯」，在企劃成形的過程，抓住業主的幽微心思，幫助他們釐清真正想傳遞的價值後，建構一個敘事清晰概念完整的企劃，換位從觀眾、接收訊息者的角度思考，做文化轉譯，內容產出緊扣在地並導入藝術家為展覽進行創作。

《2014 台北鐵道文化節》是奠定宜東文化口碑的一個策展，也是在台灣首度開放大型廠房結合藝術展示，透過當代藝術與各項活動的再詮釋，讓民眾重新認識台鐵台北機廠這座從日治時期至今的重要文化資產，裡頭的組立工場、鍛冶工場、澡堂、客車工場、柴電工場等國定古蹟，這些文化資產觸動人們的記憶，並結合藝術家的創作，在實境體驗中回顧往昔，展望未來。這場展覽吸引大量的觀眾入場，也間接為文資團體力促的全區保存增添輿論助攻，這亦是羅健毓為公部門策展得到的另一項成就感：「當代藝術與文化藝術展覽，可以形成新的意涵，可以連結跨界概念，可以改變態度與關係。

近年各地政府與機關紛紛投入舉辦地方藝術祭，當一個案例獲得成功後，大家都想群起效尤，不過每個地方的背景脈絡條件都不同，羅健毓反而會會以不同的視角，從歷史文化生活找脈絡、說故事，轉化在地既有特色甚至被認為的缺點，成為亮點和觀眾接觸，她舉基隆《潮藝術》為例，當她到正濱漁港，觀察漁港的生活日常，發現成人連學生下課都會在港邊釣魚，那幅畫面深深觸動了她，原來生活在港市人與海是如此自然互動，這些當地人的日常可能是外來到訪者的驚喜。因此她說服業主接受基隆腹地有限的現實，提出「全台第一個面相大海的藝術節」的概念，大膽租用一艘遠洋漁船作為海上美術館，邀請藝術家以基隆的地景和產業進行創作，強化地方特色與藝術緊密扣合。

除了活動型態的展覽，宜東文化也耕耘於博物館的常設展展示規劃，由於常設展多半展出時間長，也是館方要傳遞的核心價值，從尊重研究內容出發，提出新的敘事觀點，跳脫館方的既定框架，顛覆一般民眾對常設性展覽的既定印象。自創業以來，羅健毓想要串聯大眾、藝術、公部門的願景始終堅定，並一步一步的往前邁進，希望在這策展百花齊放的年代，藝術文化能夠真正走進日常生活，成為滋養並啟發每個人的泉源。

圖片提供＿宜東文化

2019

映像節──從前、以前

裝置型藝術節慶，説地方的故事

作為宜蘭中興文化創意園區自創品牌的《映像節》，歷經前兩屆的示範性展演規劃，奠定了以影像、錄像為主要呈現方式的裝置型藝術節慶，其所營造出非真實、虛幻、脫離現實的觀賞經驗，更成為了創作者展現其漫無邊界想像空間的最佳媒介。2019映像節以「從前、以前」為主題，邀請在地藝術家與作家共同合作，以數位互動、人型數位藝術、藝術裝置等 8 組新作品，透過沉浸式和互動型展示，緊扣「屬於宜蘭的故事／傳說」為主要發展軸線，透過故事開啟觀眾與在地的對話，並藉由映像劇有無邊界想像空間的特質，帶領觀眾感受來自宜蘭稍不留心就沒注意到的人文與土地情感。

動態攝影師陳敏佳攜手影像團隊 MXDESIGN，跳脫常見食物料理紀錄片形式，以全新拍攝角度與影像方式，詮釋宜蘭最具代表的三寶「棗餅、乾花、糕渣」及名產「鴨賞」等。明室意念 ×MX design 創作的「老眼睛與手指」。

整個園區都是展場的一部分，在入園走道、水池倒影、建物牆面可沿途欣賞〈詩的土地〉系列作品，此為林煥彰〈詩的土地－文定龜山島〉。

展期受到小朋友喜愛的〈小石將軍〉，運用現場手繪、即時掃描運算技術，一起在有著龜山島景致的蘭陽平原中，與小石將軍守護好山好水。林佳瑩 ×淇奧友善〈小石將軍〉。

走入倉庫內，臺灣民謠大師陳明章攜手數位音像團隊再現宜蘭傳說「噶瑪蘭公主」絕美故事，創造沉浸式的大型立體投影互動體驗陳明章 × 煙花宇宙「噶瑪蘭公主」。

策展心法

為定期展釐清核心差異，建立品牌識別。
藉由主題設定連結在地知識與藝術創作。
明確清晰的敘事法傳達展覽意涵。

圖片提供__宜東文化

2019
基隆潮藝術

向海而生的風土人情與生活藝術

在基隆文化中心廣場、正濱漁港、阿根納造船廠三地同時開展的《2019 基隆潮藝術：流》，抓住基隆在地「與港共生」的獨特生活畫面，將自然地景、潮汐週期、風動水流等瞬時起伏，宛如動態速寫納進觀展體驗中，以藝術捲動空間、時間、人間的藝術行動，成為一部人人都可參與其中的當代地景動畫。有別於大地藝術多將作品擺放於陸地，《潮藝術》超越了傳統美術館及特定藝術體制，以基隆在地常見遠洋漁船作為藝術節的駐足節點，與在地居民日常生活融為一體，打破地方與藝術之間的壁壘。此次與策展人蘇瑤華共同合作，邀請 13 組國內外藝術家共襄盛舉，以不同角度在漁港文化相遇，包含以 VR 作品受國際矚目的藝術家陶亞倫，運用在地遠洋漁船攜手新銳創作者李承亮、何彥諺、陳聖文，建構奇幻場景，打造屬於基隆的海上美術館。

擅長大型金屬雕塑的許廷瑞，創作全新作品「呼吸」。

何彥諗的作品「老軌、蟒蛇、隕石和 θ 波」。

阿根納造船廠也為本次藝術計畫進駐亮點之一，邀請日籍藝術家水內貴英白天以作品「虹」在造船廠舊址上覆蓋彩虹的圖像，展現基隆與海共生的歷史，晚上則由燈光藝術家陳宗寶，為阿根納造船廠打亮新風貌，重新連結人與造船廠的關係。左頁圖陳宗寶「拾光歲月－阿根納」。下圖水內貴英〈虹〉。

策展心法

＃ 為二線城市藝術展找出讓人想體驗的獨特魅力。
＃ 將地景與生活提煉做為城市藝展的敘事主題。
＃ 新視野、新媒材、新科技導入，激發在地創作。

圖片提供＿宜東文化

2019

二二八之後的我們：新世代如何解讀歷史課題

理解共同的過去創造嶄新的未來

一個被傳頌已久甚至已成療傷紀念的歷史，該如何傳述並轉化為前進的力量？二二八國家紀念館希望讓年輕世代認識這段歷史，本展便從年輕世代可能觸及這段歷史的領域切入，隨著逐漸成熟的歷史觀點，近代出現更多作品，包含小說、音樂、動畫、漫畫、電玩等，並藉由網路傳播，激盪出更多討論。展場以展出二二八事件為題材的作品為媒介，讓觀者看見創作者們如何解讀歷史課題。這些串起過去與未來、質疑與認同兩端觀點的對話，也將成為未來世代解讀歷史的養分。

策展心法

＃讓觀者親身體驗文本內容引發思考與共鳴。
＃給予脈絡不下定義，給觀者理解與詮釋的彈性。

2019

悲情車站 · 二二八

從場域的演變回顧歷史脈絡

今日已成為觀光文化據點的車站，藉由再詮釋的歷史現場重建，認識當時受難者在國家暴力下遇害的過程，體悟鐵道車站在人權演進中所蘊含的歷史價值。《悲情車站·二二八》特展，從車站角度切入，以八堵、嘉義及高雄等三個車站及周邊環境所發生的事件為主題，說明該地二二八事件發生的經過，透過文獻、圖像以及圍繞他們的口述故事，讓歷史面貌更加清晰。

策展心法

＃將文獻資料轉譯為親近大眾的樣貌。
＃透過策展提供新的歷史觀看角度。

不同於一般選擇在華人營運的展覽空間，此次國際巡展皆與學校合作，讓更多 90 年代後的學子們，在他們所熟悉的圖書館場域，透過鼎泰豐、珍奶等飲食、電影、棒球、蘭花等做為開始，系統性闡述臺灣百年發展脈絡，讓他們產生對臺灣這塊土地上故事的好奇心。

策展心法

尋找異地文化的接觸點做為觀者興趣的開端。
歷史論述涉及觀點與詮釋，把守堅持與妥協的那條線。
布展變數較多的情況要準備 Plan B。

由於在海外大學校園中展出，內容涉及政治論述，敘事觀點受到多方介入干涉，因此布展團隊當時預備了兩套內容展品，若審核不過，能夠即時更換，因此展示以容易抽換方式設計。

<div align="center">

2018

「台灣民主運動史—勇氣之島」特展

</div>

<div align="center">

找出內容與觀展者的聯結

</div>

　　這是個人業主委託的策展，卻開啟了一段重新審視身邊過往歷史的歷程，以「臺灣不僅是臺灣人的臺灣，也是世界的臺灣」為策展初衷，緊扣民主、人權議題，藉由展覽向觀展者介紹臺灣其實一直都隨著世界脈動，往民主、自由之路發展。展場中置入當地與臺灣相關的聯結，增強觀者好奇與想看的欲望，並從葡萄牙人發現臺灣、將臺灣記錄在世界地圖上開始，經歷過日殖政府、國民黨政府來臺、美援背景，80年代解嚴前的抗爭、2000年後的社會運動等，一直到同婚釋憲等民主事件、人權議題等，呈現百年來臺灣人民對追求民主的努力及堅持。展覽從2018年1月以美國西雅圖華盛頓大學為起點，至今已於檀香山夏威夷大學馬諾阿分校、檀香山夏威夷州立圖書館和以色列希伯來大學進行巡展。

圖片提供＿趣學校 ZA SHARE

拋出「教育設計」的震撼彈，
相信展覽是改造群體意識的法門

蘇仰志

得獎紀錄節錄

2014　● SDA Shopping Design Award 2014 Best 100 Best Platform for Art and Design（一日美術館）

2015　● 年金點設計獎社會設計類（不太乖教育節）
　　　● 臺灣國際平面設計獎評審特別獎（不太乖教育節）

2016　● 中華民國年度十大企業金炬獎／年度創新設計獎

2017　● 金點設計獎空間設計類（幼橘園）
　　　● 金點設計獎視覺傳達設計類（雜學校 2016）
　　　● La Vie 台灣創意力 100 年度最佳創意展覽（雜學校 2016）

2018　● 金點設計獎傳達設計類（雜學校 2017）
　　　● 金點設計獎整合設計類（雜學校 2017）

學經歷

2006　美國匹茲堡州立大學繪畫與影像科技碩士學位
　　　國立台灣藝術大學造型藝術研究所碩士肄業

2012　創立奧茲策展設計

2015　創立《雜學校》

策展作品節錄

2014　● 一日美術館

2015　● 不太乖教育節

2016
2019　● 雜學校

一個好的展覽應該具備哪些特質？

仰志：如果展覽會受限於展期，導致蘊藏其中的理念無法延續下去，也無法有效解決部分的社會問題，那就不能算是成功的策展。舉《雜學校》為例，由於察覺年輕人居多對於教育產業敬謝不敏，但年輕人若於教育改革中缺席，教育體制難以改善，因此《雜學校》創辦至今，終於成功地跟「台大創創」合作成立「加速器」機構，培養教育新創人才，給予創業新血專業的諮詢與輔導，希望藉此展覽與機構的成立，吸引年輕人一同加入改變教育產業。

對自身而言具有轉捩點意義的一次展覽？

仰志：最具有轉捩點意義的展覽是《一日美術館》，當時策畫此展覽的動機來自於，覺得美術館的效用其實持續在降低當中，也由於展期較長，很多人會沒有立即去看展的動力，導致人流密度低，因而開始思考，如果加上「即時性」的條件，是否會因此趨動更多人前來看展。當時《一日美術館》僅為時 1 天 8 小時，除了展出台灣極簡藝術大師林壽宇的作品，也安排了藝術課程，邀請 12 ～ 15 歲的孩子以自己的方式畫一條線，同步於展間展出。開展當天竟然吸引了 3,000 人前來觀看，幫助我建立起信心，成為日後的策辦《不太乖教育展》與《雜學校》的動力。

雜學是一種內在的質地，從雜學中提升自己的能力，找到自身熱愛的事物並且投入，是不需要向他人解釋的，只需要將所學雜揉成新的自己，找到自己的樣貌與定位，而不是不同職位的角色扮演。

百分之一的熱愛，可以抵抗百分之九十九的辛苦。對蘇仰志來說，每一次策展其實都是一次創作。所幸台灣有為數不少的一群人，始終相信「價值」大於「價格」，無非是支持《雜學校》持續推動下去的強大後盾。本身就是「不太乖」教主的蘇仰志，這些年來懷抱著貫徹始終的信念——教育最基本的精神，體現於對每個個體的尊重，並且一再強調《雜學校》實則是一場社會運動，而「策展」無疑是集結眾人力量的最佳機會。

從乖乖牌到不太乖，由自身經驗點出教育盲點

頂著不羈捲髮的蘇仰志，曾經是個樣樣得第一名的乖學生，一路就讀美術班直到選擇大學與科系時，第一次違背了長輩的期待，放棄師範大學的公費名額，轉而前往台灣藝術大學鑽研藝術。古典繪畫功力紮實的他，進了藝術大學之後，卻被當代藝術狠狠的洗禮了一番，讓他認識到藝術除了技藝與再現，還有更無邊無際的境界得以追求，促使他轉而朝向觀念、行為、裝置藝術……等領域探索，也成就他日後對於多元性的重視與包容度。大學畢業後，蘇仰志便前往美國深造研讀藝術，回國後順利成為藝術大學的講師，當時甚而有大學願意提供公費讓他至國外研讀博士，並且給予 15 年的穩定教職，他卻做了第二次「不乖」的決定，毅然決然與朋友到上海創立設計公司，引發第二次的家庭革命。

蘇仰志笑著回憶曾經創業 6 次、失敗 6 次的經驗，開朗的表示由於藝術家的性格，讓他總是以不顧一切的魄力，全力投入當下進行的事物，即使失敗也不會損耗熱情。而當年創辦《雜學校》的契機，也是來自於某次創業失敗的啟發。對於教育始終懷有理想的蘇仰志，曾經開設美術教室，在一片以升學為導向的市場中，帶領學生及家長體驗與考試無關的當代藝術，此番大膽的嘗試，果然不被已習慣制式化教育的群眾所接受，而蘇仰志也從這次的經驗中，徹底驚覺台灣教育體系的弊病。

2014 年，對蘇仰志來說，是關鍵的一年。當年的學運，讓蘇仰志發現當群眾的力量集結起來，真的能激發出足以改變社會的力量。在同一年，蘇仰志的兒子亦出生了，作為一個曾經服膺體制，進而衝撞體制的父親，不禁讓他擔心起兒子往後所要面臨的教育環境，因而誘發了《不太乖教育節》的誕生。「所謂的社會創新，就是用新的方式或者模式去解決社會問題，而社會問題的根本就是『教育』，並不是每個孩子都能進入體制內，有很多孩子心裡都有著其實想做，卻無法實現的想法，居多是因為被家長、師長、社會價值觀束縛住了。」蘇仰志語帶無

奈的説，同時也分享，在策畫《不太乖教育節》之後，才發現有許多年輕人心中都藏有十分新奇創意的想法，唯獨缺少舞台給予他們展現的機會，更令他驚喜的是，也有很多人對於教育懷有理想，願意為改造教育環境盡一份心力。

問及策展之於社會的意義，蘇仰志真摯的答道：「策展是具有社會責任的，策畫一場展覽，等同於種下一顆思想的種子，最終目標是改造群眾意識，藉由改造意識才能改變社會價值觀，進而解決社會既有的問題。」

利用設計思維解決教育問題，為「雜學」重新定義

「《雜學校》某種程度上是給予這個世代的年輕人，一個展現自己的舞台，同時也讓他們成為改變教育的推手」，蘇仰志如此定義《雜學校》的存在。當問及從《不太乖教育節》到《雜學校》之間的轉折與銜接時，蘇仰志解釋，當展覽意圖打破某些社會框架時，若是後續沒有進行收斂並統整出核心價值，容易造成反效果，進而引發社會的反彈，因此在利用《不太乖教育節》針對教育體制進行「破」的行為之後，必須進一步利用設計的思維給予教育問題解套的方針，整合出新式教育的核心理念，以傳統「學校」之名，反轉過往對於「雜學」的貶義，並賦予新的定義，進而生成了《雜學校》。提及「雜學」的新義，許多人會將之與近來十分熱門的「斜槓」進行比較，對此蘇仰志也有一番自己的見解：「斜槓代表的是多重職位，依然帶有分類與標籤性，並且具有展示於人的特性，而雜學是一種內在的質地，從雜學中提升自己的能力，找到自身熱愛的事物並且投入，是不需要向他人解釋的，亦無需區分立場，只需要將所學雜揉成新的自己，找到自己的樣貌與定位，而不是不同職位的角色扮演。」

前往《雜學校》觀展的民眾會發現，每一年參展的機構類別始終保持著多元性，在一片開放的氛圍中，自由的彷彿沒有疆界與規範，每個獨立個體的觀點都值得被尊重。對此蘇仰志卻苦笑地解釋：「其實每一年都會有參展的團隊前來抗議，對於評選的結果表示不滿，但我們必須把握最基本，也是最核心的原則，便是要保持多元性，不會因為議題本身或者品牌自身的熱門度而壓倒性的增加，壓縮其他主題的攤位數，有時候甚至會刻意選擇宣揚新議題卻尚未有規模的機構，協助他們曝光。」話語剛落，蘇仰志又語帶詼諧地説：「眼球中央也來參展過啊！有人質疑媒體跟教育有什麼關係，誰知媒體正是教育最大的力量！」擁有藝術背景的蘇仰志，仍然難掩內心的藝術魂，因此《雜學校》也依然保有著藝術的質地，如同不願被定位的赤子一般，永遠等待著擁抱新的觀點，成為灌溉自我的活水。

圖片提供＿雜學校 ZA SHARE

<div style="text-align:center">

2016 ～ 2019

雜學校｜ZA SHARE

</div>

樹立「雜學」新義，揚名國際的台灣創新教育展

前身為《不太乖教育節》，從 2016 年開始便通過一年一度博覽會的形式，集結各式多元的教育創新單位，結合論壇、實作工作坊、以及主題策展，不僅帶給觀者最多元、最新穎的創新教育內容，亦帶領群眾體驗全新的教育策展。目標對象不僅是社會群眾，對於第一線的教育者而言，亦是第一個規模龐大，資源充沛的產學界互動交流平台，5 年來累積了充沛的教育創新動能，亦成功創造出有機的教育創新生態。主視覺方面，擅長以饒富趣味的手法，顛覆大眾熟悉的舊元素，例如借三太子三頭六臂的形象，轉譯成「雜學」的多元發展意象，以強烈的用色吸引目光，增加時尚感，吸引年輕族群的目光，精準的展現對於「新穎」的訴求。

策展心法

提供群眾體驗新式教育的場域，從體驗中
意會教育創新所能帶來的改變。
創造資源充沛的產學合作平台，將累積的
動能回饋給教育創新機構。
平面視覺兼具當代美感以及強烈用色，將
習以為常的古人、神明形象加以玩味轉化。

此次策展主軸以「常民」為核心，拉出城市與設計之間的
連結性，讓觀者能藉由不同層面的城市議題，挖掘出隱藏
在城市之中的台北精神。

圖片提供＿雜學校 ZA SHARE

圖片提供＿雜學校 ZA SHARE

圖片提供＿雜學校 ZA SHARE

2015
不太乖教育節｜Naughty Education

提倡多元教育的前鋒，翻轉孔子形象擊中大眾痛點

《不太乖教育節》是台灣第一個大型的教育展覽，由民間發起的社會創新策展，號稱地球上最有趣的教育博覽會。集結來自台灣各地的原創、非典型教育觀點，給予對教育懷有熱情與理想的機構一個交流的平台，發揚對於台灣教育體制的未來倡議。以發展為可持續的社會運動，並且驅動改變社會的動能為目標，試圖串聯各方志同道合的教育投入者，創造尊重差異、支持多元的教育環境。

圖片提供＿雜學校 ZA SHARE

圖片提供＿雜學校 ZA SHARE

為台灣第一個大型教育展覽，以嶄新的孔子樣貌顛覆眾人印象，創造出具有趣味性且童真的氛圍，期許以展覽作為倡議教育創新的平台。

策展心法

察覺台灣教育環境的痛點，邀請眾人一同加入改造現有教育體制的行列。
以繽紛的用色以及具惡趣味美感的平面視覺，展現跳脫框架的精神與力度。
從民間出發，集結多元原創、非典型的教育觀點。

Chapter

03

獨立策展實踐心法

一場展覽的成功需要 20％的創意天賦，更要加上 80％的執行力，讓主辦方、總策展人、分區策展人，甚至到整體團隊組織，都能往共同目標前進，並確保策畫時程、進度在掌握之中。對此，「CHAPTER 03 獨立策展實踐心法」章節，將策展實踐過程分為「文化核心構思」、「跨域分工整合」與「媒體行銷推廣」等 3 大階段，呼應到策展的 4 個要點：「Why」，展覽要表達何核心價值；「How」，如何將價值整合實踐；「What」要展出什麼美學；「Media」運用合適的媒體行銷，帶領讀者了解每場成功展覽幕後的策略思維與實踐 Know-How。

Part 1 文化核心構思
Part 2 跨域分工整合
Part 3 媒體行銷推廣
PLUS+ 策展人初階培訓途徑

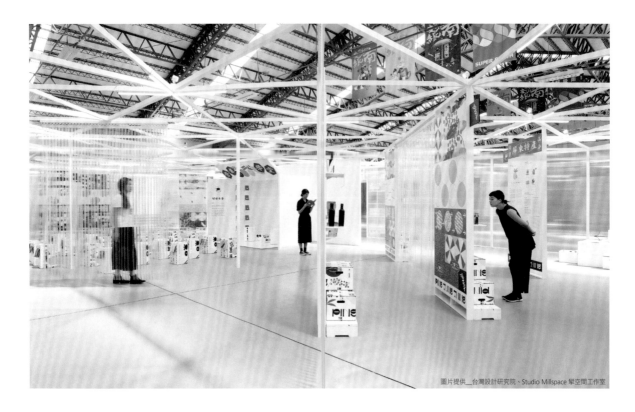

Part 1　**文化核心構思**

　　大眾願意買票觀展，心中都會有相對應的期待，而一場好展覽的基本是將內容處理到位，讓觀者易於理解卻又不失趣味，而更高明的策展人則是兼具妥善梳理當下社會議題，又能賦予大眾對於未來的美好願景。因此，觀展人從展覽中得到的「收穫」含括層面甚大，可能是掌握某種專業知識，抑或者改變某種價值觀、進行某種反思批判，甚至是累積某種驅動能量，因此說白了，「策展」就是當今時代一種以設計思維輸出知識價值的手法，而當中的設計思維不只是純粹的美學考量，更涉及「解決問題、確立定位、拋出遠見」等階段。故策展是跟隨環境局勢所流動變化的，策展人是否能活用此種手法達到社會、商業、教育等效益，端看初期的展覽定位能否能擊中社會問題、創造時代需求為主，這也是策展過程最繁雜也最重要的一環。

1-1　確立展覽定位與目標導向

　　展覽可按其舉辦形式、性質、規模、場地可分為流動型展覽、商貿型展覽、專題型展覽、綜合型展覽等多元類型，而不同類型牽涉到人事分工、預算分配等實際面，最終影響目標導向的設立，像是由經濟部工業局與屏東縣政府文化處主辦、台灣設計研究院所執行策畫的 2019 年台灣設計展《超級南》，此展覽規模大且兼具商業流通與藝文推廣功能，甚至會有場地跨區執行、牽涉領域廣的特殊條件，策畫範疇涵蓋文化、商業、工業、設計、教育等多元議題，因此客群相當大眾化，同時成為文創領域者的創新實驗場域；反之專題型展覽則偏重某一專業領域或者產品，其以相關專業人士為主要客群，如實構築學會主辦每兩年舉辦的《實構築》建築展，歷屆邀請當代指標建築師作為策展人，透過實地作品交流，達到串聯業主、建築師與營造廠三方的溝通平台，已為台灣現今規模最大且最具代表性的建築展覽。

─────── **2019 年台灣設計展《超級南》**，策展團隊串連屏東市重要歷史場域，並以屏東產業、歷史、文化發展為展覽核心定位，運用設計轉化加值，將城市規模展覽導入策展思維，打造地方產業與品牌文化的新觀點，促成全世界最大、最有屏東味的設計超市。

圖片提供＿台灣設計研究院

圖片提供＿Studio Millspace 栩空間工作室

圖片提供＿嶼山工坊

圖片提供＿嶼山工坊

─────── 《實構築》建築展志於致力於打造串
聯業主、建築師與營造廠三方的溝通平台，第六屆
展覽首次於新竹市舉辦，透過多方的整合與推動，
實構築導入策展思維，改變公部門對公共建設的既
有想法，啟動政府自身前進的契機，注入城市美學
的思維。

實踐過程反覆回扣企劃初衷，持續積累設計能量

　　因此在策畫初期，策展人須將展覽的「定位」與「目標導向」明確擬定，前者指的是觀展人能大致從展覽名稱、宣傳文案等資訊了解展覽所屬類型；後者則是由主辦方、總策展人與各個執行團隊一同擬定，其須扣合回展覽定位，達到此展最終期望效果，也許是利益導向、文化導向、產業導向、教育導向……等效益位。舉例而言，假使是文化導向，策展人要先清楚哪些執行策略能將文化效益放到最大，而這連帶影響哪些預算需要加重配比？抑或展覽內容以人物為主打，那麼空間設計經費是否能壓低？當展覽定位與目標確立，執行團隊才有一致方向，確組織與單位進行任何策略皆不會偏離展覽核心定位。

策畫初期的溝通

計畫主題　　　　　　調查研究　　　　　　確認定位
　　　　　　　　　　邏輯梳理
　　　　　　　　　　期望效益

主辦方　　　　　　策展人／執行團隊　　　　主辦方＋策展人／執行團隊

　　由於策展要將「想法」變成「體驗的場域」，是一個「實踐」的過程，超越「僅在腦中發想」的東西，因此行政方面的工作或多或少都會影響策展人的思考。回歸到每一個展覽，都有其空間、時間及經費等種種條件，必須因地制宜並與藝術家、創作者溝通協調，因此過程中有各種挑戰必須面對並克服，需要跨領域協作的能力與經驗支持。策展人是打造讓創作者／作品與觀眾接觸場域的「中介者」，也是創造作品或內容在展覽中可被閱讀語境的「說書者」，更是創造串連與對話平台的「平台創造者」。

1-2　提出具有
　　　　時代共鳴的命題

　　當展覽有了明確定位與目標，如同構圖有了雛形，而填入雛形內的一切則是吸引觀者人的先決條件之一。無論策展人來自何種領域，將展覽內容（實體物品或資訊）處理的易於瞭解並導入美學思維，皆屬於處理外在形式的範疇中，反之內容的豐富度與話題性，才是構成吸引觀展人的首要條件。我們處在資訊爆炸的時代，策展人賦予展覽的核心概念要如何在眾多活動中脫穎而出，的確比以往耗費更多時間與精力，然而回歸到當今策展被需要的重點，就是「一種以設計思維輸出知識價值的手法」，所以無論命題範疇多宏大、小眾，策展人都必須與當下時代、社會、環境有所呼應，時代感如此重要，源於策展人的溝通對象是當下社會大眾，因此對當下社會進行觀察、詮釋，才能投射出未來的想像，否則容易毫無根源的空想胡謅，每個當下都是未來的線索，當策展人針對當下做出更清楚的思索，就能提出對未來更明確的想像。

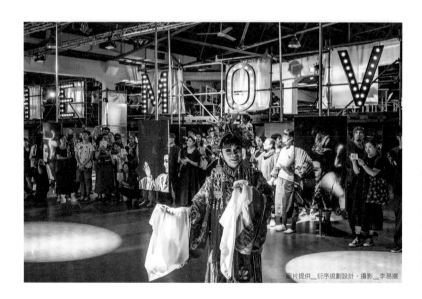

圖片提供＿衍序規劃設計，攝影＿李易暹

─────── 2019 年《臺灣文博會 Creative Expo Taiwan》主題為「Culture On the Move —文化動動動」，企圖讓文化的動能穿透時間與空間的厚度，其中「演變舞台」展區打破傳統展／演界線，以「表演（performance）」和「紀錄（Documentary）」為雙主軸策展，不分前台與後台，傳達展場即是表演場的概念，讓觀者清楚看見每場演出背後文化的累進，看見當代臺灣文化的真實動態。

從概念到形式的思考

培植敏銳觀察，挖掘日常故事

　　而要如何創造具社會共鳴的議題，則得依靠策展人從自身專業累積出「觀察能力」與「策略思考能力」；觀察能力，即是培養敏銳感官體會日常生活與大眾，或是盡可能與其他藝術家、設計師進行交流對話，涉略各種相關展覽、作品，且無論何種類型展覽，策展人必須設定目標，從目標回推到鎖定群眾屬性，小至專業領域人士，大至城市居民，因此議題的設定端看策展人要與誰對話，到底是設計圈、文化圈還是大眾，一旦鎖定了，溝通的用詞、語彙就要相當重要，避免落入以專業術語傳達大眾話題的尷尬，將主題說的漂亮但只有自己人瞭解，反將民眾拒於展覽之外，這就是為何提出具有時代共鳴的命題如此重要的原因；而「策略思考能力」則考驗策展人如何將觀察、蒐集而來的資料進行編輯，包括內容的正確性與細節處理，尤其處理客觀事實更需再三留意準確性與來源，不精確與錯誤容易導致困窘，甚至陷入智慧財產權等糾紛中。策展人撰寫企劃時須言簡意賅傳達複雜的議題，甚至連最終資訊呈現形式都要有所想像，要考慮展板、手冊到文宣品等各種「放置空間」會如何影響大眾的觀看舒適度與吸收度，連同內容豐富度都會有所調整。

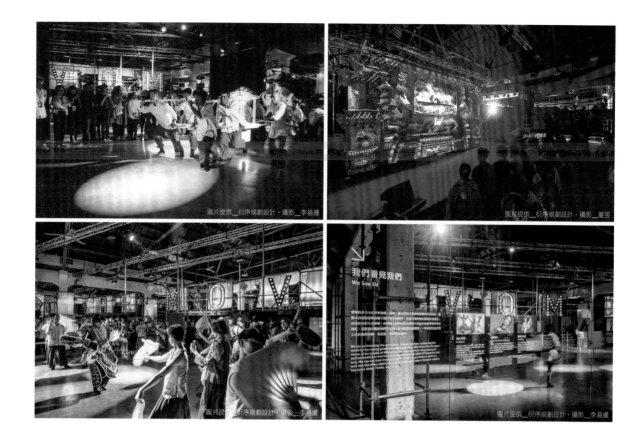

图片提供__衍序規劃設計，攝影__李易暹

图片提供__衍序規劃設計，攝影__蕭翌

图片提供__衍序規劃設計，攝影__李易暹

图片提供__衍序規劃設計，攝影__李易暹

擾動觀者既有意念，觸發大眾潛在感知

知名策展人、日本森美術館第二代館長南條史生在《為當下策展》中提到：「不論對象是記者還是一般人，都要讓他們前往那個雖然不知道終點是什麼、但可以到未知世界的地方。」身為策展人要有足夠的敏感度，抓住那些在社會中漸露苗頭但仍隱而未顯的氛圍或意識，透過策展這樣的動態概念傳達出來，讓在現實當下還不清晰的事物，被以可理解感受的方式注意到。因此，策展需要清晰的思路，透過議題的觸發、創意的表現、畫面的呈現等，傳達概念，與觀者展開對話，讓經歷體驗過的人改變看事物的方法或角度，甚至啟發人心、影響價值觀。策展的命題既激發了策展人自己，同時也擾動了大眾內心，在這樣拋出議題、感受回饋的互動中，再持續創造回應每個命題。

———— 將「動」的概念貫徹在整場展覽中，藉由不同形式表演串連，讓觀者領略到台灣文化能量。

1-3 融合永續策展概念

　　有了明確定位、目標與受眾,策展人要思索的是如何維持展覽的永續性,曇花一現的展覽太多,時常受限於經費、人事與環境,使得許多展覽落得舉辦一次就草率收尾的下場,對此,策展人如何將展覽核心精神傳承下去,可藉許哲瑜與郭中元 2018 年為台中市政府水利局策畫的《川游不息— The Renewal 綠川展》為例,本次計畫從兩大層面下手進而導入永續策展概念,分別是「創造再使用的價值」與「擴大品牌銜接到社會與產業的機會」,團隊將原本單純的城市展覽提高至城市品牌策略,不僅將綠川周邊人孔蓋翻新,重新設計具有綠川意象的識別,甚至推出綠川啤酒提供沿岸店家商號使用,推動整體街區文化並帶動城市觀光,運用策展思維替綠川與城市品牌創造永續舉辦的契機。

────── 將策展思維導入城市品牌經營,讓
活動能量與效應持續擴大。

圖片提供__許哲瑜

圖片提供__許哲瑜

圖片提供__許哲瑜

—————— 誠如《川游不息—The Renewal 綠川展》共同策展人許哲瑜所述,本案概念上談的是公共工程作為「連結」的設計,一種協助轉換人與土地的連結關係,因此策畫重點在於如何透過工程跟策展設計整合的方式,結合地方文化情感,以品牌 logo 作為整合的載體,讓地方的人、事、物在綠川品牌計畫中可以持續累積,進而讓這「連結」可以內化進到在地居民的生活系統內。因此展覽主要並不是單純談綠川的治水工程,而是工程背後的意念,讓民眾了解工程的改變對在地產業可能產生的加值,換句話說,公部門開始運用工程創生的概念,思考如何讓在地環境、產業共好,產生良善的循環。

圖片提供__許哲瑜

展覽結束背後的重要涵意

如何客觀地評判一個展覽呢？首先是觀眾的回應，票房是一個具體的數據指標，然而觀眾有所感受更是一個展能發揮影響力的關鍵，再來是這個展的表現形式是否「切題」，是否回應了時代性，是否深度處理物我環境的關係，空間場所是否能讓觀者打開感官、產生互動，是否帶來新觀念或態度等。

另外評估一場展覽是否成功，除了以 KPI 作為衡量指標，更重要是能否將最初的策展精神延續下去，策展人在最初討論就需決定好展覽會留下什麼影響？並且認真思索展覽結束後會帶給社會何種附加價值？也許是硬體設備，但無形的文化、產業、教育、科技等願景等更為珍貴。舉例而言，2016 年《臺北世界設計之都》主要精神是以設計改變社會；2018 年《臺中世界花卉博覽會》導入原生地景概念，讓博覽會達到觀光效益，更重要是倡議環境與美感教育；2019 年《浪漫台三線藝術季》則是透過設計思維重新發現台灣的土地之美，上述種種價值，皆是策展團隊賦予當今展覽的使命，卻也是將策展思維永續化實踐的成功範例。

Check list	第一階段策展人必須：

☐ 釐清展覽定位。

☐ 確立目標導向。

☐ 鎖定溝通客群。

☐ 提出展覽核心主張（檢視是否扣合定位與目標）。

☐ 思考哪些層面能被永續使用。

☐ 擴及策展主題銜接產業的可能性。

Part 2　**跨域分工整合**

——————— 透過策展團隊體制內外的專業分工與同心協力，讓策畫過程的核心精神如同信仰般，逐漸凝聚眾人的力量，最終賦予展覽活動不可取代的文化價值。

　　無論是總策展人、設計長、總顧問或分區策展人等角色，皆須具備與各領域專業者頻繁溝通的能力，然而這也是策展過程中最耗心力之處，許多策展人能透過本身專業將展覽空間、平面視覺等美學層面發揮得當，但一碰上組織管理便無不知如何是好，對此，策展人該如何有效管理專案進程、落實組織分工呢？編輯部廣納合作經驗豐富的策展人，透過其閱歷分享有效創造良性溝通環境的模式與對話機制。

2-1 　劃分團隊屬性，
　　　　創造有效對話

　　對於沒有實際接觸策展工作的人，時常會落入策展人就只是佈置展覽或作為某種標案單位的誤解，然而，實際上策展人做的事不僅止於此，當今許多線上線下活動都與「策展」息息相關，只是最後並不一定是以「展覽」的方式呈現。舉凡工作坊、演講、表演、各種行業、圈子之間的合作，甚至是書寫論述等，都可說是策展最終呈現出來的樣貌之一。因此在策畫過程中，團隊會有許多來自不同專業與屬性的成員，透過分工協作的方式推進計畫，這個過程中「人」與「溝通」是至關緊要的兩大工作挑戰與重點。

確保團隊成員都清楚核心文化價值

　　策展的本質，是在思想中建構文化的「內容意義」與「脈絡邏輯」，藉以擬定展示策略、感官情境、空間美學等，才能創造強大且深化的觀眾理解及影響力，同時擴及行銷與教育計畫，讓每個環節都緊扣著核心文化價值。而策展人的位置，有時像在形成一種臨時性的機制或對抗空

────── 在介入歷史政治類的題材，很容易流於意識形態的辯證。想吸引年輕世代的興趣並提出新的觀點，有賴策展團隊重新梳理歷史脈絡與年輕世代的關係，並以觀者有感的表現形式著手，過程中策展團隊成員必須建立共識並清楚認知，才能從主題設定到內容呈現乃至表現手法，達到觀展體驗的一致性。

圖片提供＿宜東文化

間，一方面不斷地製造對抗、突破既有想像的機會，另一方面也折衝於其中。溝通本身就是一種折衝，有很多細膩的思考面向可藉由這樣的方式被深度「談」出來，做為實驗性與實踐性的接觸點。

觀察台灣這十多年來的策展演進，最初是由公部門政府機關發起一些公共藝術或藝術節的案子，在這個系統中出現一些標案的策展人與標案的學者，與文化政策開啟對話及配合。公部門在政策之下都有各項 KPI 稽核指標，當策展人介入這類標案時，如何將政策指導轉化為文化思考與實踐，勇於想像未來，帶領業主、工作夥伴與來自五湖四海的參與者，將這些可能未曾被實踐過的想法「做」出來，十分考驗策展人的理解力與傳達力。

任務分工分流降低溝通成本

機構之外的獨立策展人，以及由藝術家轉任策展人等許多不同屬性的策展人，在當代獲得了施展的機會，透過各類檔案、調研、跨域合作等方式，發展各種知識轉化、詮釋閱讀與社會溝通的方式，更拜科技進展神速，運用光影、聲音、影像、動畫、多媒體數位溝通等互動元素，交織出全新的展示技術。

隨著展覽規模擴大，策展人所要面對的人事物已從團隊內部跨至外界，且時常有大小會議要開，因此為有效進行溝通，策展人可先將團隊成員分為「行政」（如財務、會計、募資等）與「設計」（如創意、施工、行銷、宣傳等）兩種類型，並因應各類會議主題選擇適合的成員溝通，創造行政與設計專業分流的機制，例如別在合約管理會議上討論設計概念等專業內容，將公務體系的討論與創意體系的討論適度分流，節省重複耗費的時間成本。

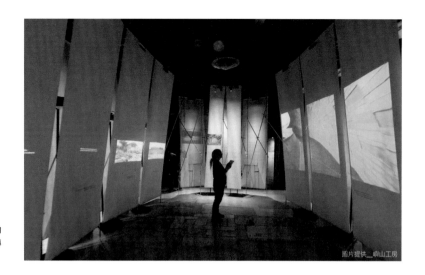

————————用輕構築與開放式的動線展現土地的自由精神。展示牆內的縮時影片也以高端科技呼傳統工藝，讓人感受到台灣生活文化的豐富層次。

專案經理人把控不同對話機制

　　策展人可創造「正式跟非正式的對話機制」，所謂正式與非正式的對話機制，是指策展人要評估哪些會議是要來「決策」事務，像是每週例會，哪些討論是用來激盪創意，沒有硬性流程的，當很多正式與非正式討論組成，才能激發新的火花跟交流，至於各階段驗收，就讓行政去對設計團隊的行政單位，讓行政對設計團隊的 PM，設計師對總策展，創造彼此尊重的平台。

　　另外提醒所有策展人，愈龐大的展覽團隊，其分工愈要縝密且確立好本身所要管控的範疇，例如由主辦方或統籌方管理整體專案進度，像是 PM 角色，而策展人即是策畫展覽內容者，旗下包含視覺與宣發兩大團隊，前者掌控展覽所有主視覺，包含創意發想、空間、平面與印刷品等美學領域；後者主要操作社群、廣告等活動行銷，策展人務必要於展覽執行前與各部門確立好負責領域，利於彼此合作能順利找到窗口，加速溝通效率。例如 2018 年《臺中世界花卉博覽會》便是開啟以策展人為核心的機制，別於過往都是主辦單位為首的會議模式，設計長吳漢中重新調整內部溝通程序，讓設計團隊首先發言、提出想法，進而讓行政單位（最終決策展）與施工單位相互配合統整，這就是制度的改變，讓策展人與設計團隊參與決策，確保策畫過程源於專業人員的指揮。

整合力與應變力，解決海外展出問題

　　展覽輸出海外或是巡迴展，最直接的問題是布展，這幾年嶼山工房主持人、實踐大學建築設計學系專任副教授林聖峰，做了不少建築展覽的展示空間，他認為展示或展場是有清楚的限制在那裡，他舉了 2018 年第 16 屆義大利威尼斯建築雙年展臺灣館的展場為例，場地在本館已 400 年歷史「普里奇歐尼宮」（Palazzo delle Prigioni），是一個「不能動」的古蹟，前期規畫就決定呼應「田中央工作群＋黃聲遠」的作品與當年度雙年展主題「Freespace」，將展場規畫為一個自由空間，順應建築圓頂以橢圓形鋁製輕鋼構和帷幕，構成紀錄片播放區與文字解說區，呈現宜蘭融合自然、人文與田中央建築的台灣風情畫。

　　開展前兩個月，佈展團隊代表親臨場勘，希望跳脫平面圖層次的理解，親身理解這座義大利古典建築。由於場地為古蹟，石板地面並不平整、不能破壞建築本體等條件，因此利用一套獨立展架系統與建築完全脫開，輕鋼構臨時棚架是「嶼山」打造輕構築展架的原型，不過在此他們再創了這套系統，甚至改良零件設計，如固定鋼管的類彈簧夾構件，以及線性調整腳架，在柱底留了 20 公分的調整彈性，以因應在凹凸不平的地面上校正高低差，讓整圈展架構築看似離開地面，輕盈感更明確。布展團隊想盡量把展場空間讓開空出，因此管線都是外露，線材統一為黑色，而這些電源線、信號線等，也同時做為空間的串連與指引。雖然事先就知道這些現場條件，但實地組裝時光是高低差就調校了三天，短投影設備設定、機電整合等科技與不同專業的協作，所有的展示圖面、影像，最終以輕盈不費力的姿態的呈現在大家眼前，但背後是布展團隊堅實的整合力與應變力，才能達到最初設定的畫面。

具備產出內容能力的有機體團隊本

　　構成展覽最重要的是什麼？每位策展人都有自己的一套論述，對於宜東文化的創辦人暨執行長羅健毓來說，答案毋庸置疑是「企劃」。每

個展覽不免都會被其背後組成的人物團隊經歷影響，企劃背景出身的她非常看重展覽敘事的內涵，她認為飽滿的展覽需要深度的企劃故事，宜東文化在發想過程中，都透過札實的資料調查後密集討論而來，這些會議並非單靠單一策展人或企劃團隊，就連平面設計、空間設計也需加入，讓故事與視覺能一氣呵成。若是時間允許的話，光是為了決定展覽敘事方向就有可能耗時數月。儘管這階段常需耗費許多力氣，可一旦作為主軸的展覽敘事清晰了，隨後的設計概念也跟著清晰，「不然再好的設計都會是空的。」

羅健毓相信人才是最重要的資本，旗下十多位同仁，組合成了文史藝術的聯合策展團隊，讓團隊接受不同文化的刺激與衝擊，跳脫思考框架，進而突破想像的侷限。在蒐羅編輯剪裁展出內容時，有從既有作品借展、找藝術家或創作者加入創作，或是自行產出內容幾種方式，羅健毓對於團隊自行產出內容的能力相當重視，從文本研究，脈絡爬梳到論述觀點，最後以適切的形式與設計對接觀者，這也是承接藝術、文史甚至政治議題展題的核心能力之一。

——————— 2019《基隆潮藝術節》將遠洋漁船入港的風景，做為展覽的一部分。將當地人的生活轉化為觀展者體驗，重新定義了展出內容的形式，同時成為展覽體驗重要的元素。

2-2 切換語言模式，直指共同核心目標

對許多策展人來說，最感動也重要的是「讓觀眾有共鳴」，但除此之外，成功的商業模式、對的時間結合對的事物、提供完整的體驗，這些條件都俱足，才是好展覽的樣貌。策展像是一場理想與現實的拉鋸戰，不斷探尋「甜蜜點」並與之靠攏。

圖片提供__台灣設計研究院

圖片提供__台灣設計研究院

──────── 2018 年《新竹 300 城市博覽會》。
新竹市政府藉由策展概念與民眾進行溝通,讓民眾
看到城市的未來,讓專業者看到參與城市的機會、
方法,再來藉由市府對民眾的承諾,建立整個團隊
的共同的價值與目標,使公部門展覽不再是單向的
施政報告,而是讓市府與民眾共同接住這顆球(承
諾),也藉由展覽,改變整個城市的治理關係,讓
大家共同面向未來。

跨領域溝通要用對方聽得懂的語言

分工組織一旦確立,接著便是考驗策展人對於跨部門、跨產業、甚
至是跨文化的溝通能力,即便整體團隊、主辦方與投資方擁有共同目標
導向,仍須憑藉溝通確保彼此執行的模式無誤,因此策展人必須了解每
次溝通對象的背景,才有辦法用專業語言跟你對話,甚至面對不同產業
得切換語言模式,譬如科技業、機械業、建築業、營造業等,都要知道
對方擁有何種資源,適合承接何種作業,而不能僅是粗淺介紹作品概念
而已。當策展人善用明確語彙與之溝通,對方才能真正評估是否要投入、
參與;假使是與公部門合作,要清楚各單位承辦人員的作業眉角,公部
門與產業是兩套模式,因此策展人必須不斷切換語言模式,口氣感覺都
要因地制宜,讓再微小的議題都能與人共鳴,激起凝聚力。

風格的成形在於充分理解在地知識

所謂「策展風格」的形成與所處的社會文化、在地知識有關,生活、
文化、歷史發展會自然形成一種風格與特色。傾聽社會隱而未顯的需求,
預見未來的能力,透過重新編輯與設計,建構感官或認知上的體驗,創
建具有社會感染力的畫面。

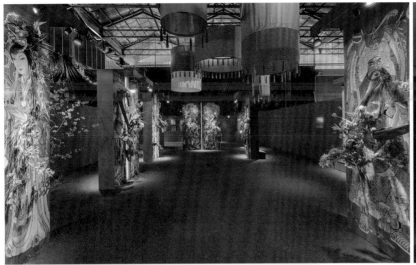

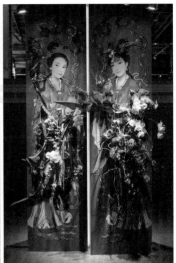

——————— 2018《台灣國際蘭展》,自由落體設計 Freeimage Design 董事長陳俊良,以廟堂為策展場域概念,抓取台灣廟宇的核心元素、配色、造型等進行拆解,並善用巨幅輸出彰顯門神的威武與震撼感。空間裡繁華濃烈的飽和色彩,搭配著「蘭」花藝作品獨有的姿態貫穿其中,讓觀者彷彿沉浸在真實廟宇之中品味一切細節,無形之下,默默展現台灣策展功夫對於文化歷史、宗教信仰與植物生命的尊重與價值。

2-3　調頻會議的重要性

策展人的工作，在確認展覽議題及方向後，接下來就是複雜的專案管理工作，包括時程規劃、組建團隊、確認工作方針，並「緊盯進度」。策展很多時候是在「和時間賽跑」，而策展人的人脈、影響力也可能會連動到展品、參展者及內容等，這都會會深深影響展覽的成果。

策展人，尤其總策展人或設計長，其實猶如船長的角色，當他把各分區策展人、設計師或藝術家聚集起來策畫展覽時，除了掌控進度順利，前提更須培養彼此合作的默契與信任，如同演奏樂章前，各個音樂家會找到樂器相對應的曲調，確保整體音質和諧，「調頻會議」便是此種功能，讓彼此真誠訴說內心的需求、期許、盲點，甚至是擔憂，進而找到「共識」，而這共識可以是藝術導向、任務導向，利益導向都可，如果沒有確立就草率開始，那後面執行起來容易無法掌控。所以策展人要試圖勇敢找到調頻的基點，那基點就是真誠，帶領大家講出需求，並且試著化解，因此面對新一代設計師，無論是教學或是溝通，有了調頻會議來凝聚共識後，外界會發現團隊很有力量與默契，即便彼此偶有盲點，但當充分調頻時，這些都能被化解。

Check list　　**第二階段策展人必須：**

☐ 將整體團隊成員屬性劃分清楚（行政／設計）。
☐ 熟知合作產業或機構等單位的背景與資源，並將可運用的資源盤點清楚。
☐ 設立調頻會議時刻，確保設計團隊執行方向正確。

Part 3　媒體行銷推廣

　　展覽的行銷策略會依據其定位有所差異，因此宣發團隊所做的每一個動作都牽涉到展覽給予大眾的價值觀，然而無論是話題營造或社群經營，這些只是手法的切換運用，背後真正的核心在於故事是否成功感動人，因此回歸到 Part 1 所說的「展覽定位與目標導向」，當有相互呼應，展覽的能量才夠大，並且直接透過策展人、設計師面對大眾說故事，就才最有力量的行銷策略。另外相較大型展覽擁有足夠行銷資源，小型獨立策展卻不一定會有媒體行銷經費，但身處數位時代的優勢不侷限它的傳播性，憑藉社群媒體的發達，很輕易就能將展覽消息傳播開來，所以連現當今的大型策展也不會完全依靠傳統媒體曝光，反倒是自媒體、意見領袖，或是企業廣告效益交換才是首要操作模式。

────── **2019 年台灣設計展《超級南》**，設計師朱志康將深植大眾日常的超級市場印象搬進主展區中，透過台灣人熟悉的台味「超級市場」佈景，並藉由環繞主展區的「超級假期」手推車裝置藝術，讓民眾彷彿身處遊樂場裡的雲霄飛車新奇有趣。

3-1　捨棄習以為常的宣傳管道，
　　　　創造專屬的獨立品牌產物

　　同性質的展覽如何創造獨有特色，接地氣是其中一種，如同 2019 年台灣設計展《超級南》在屏東舉辦，為了突顯在地人文氣息，團隊邀請許多當地或是南部設計團隊參與，如朱志康空間規劃創辦人朱志康負責展覽空間規劃設計，以及屏東小孩的「究方社」工作室創始人方序中，透過其先天或後天的地域影響，回應屏東獨有的在地知識與想像，讓展覽不只想有觀光客欣賞，而是注入更多在地居民的多元角度；另外《超級南》的總顧問張鐵志建議，減少採用習以為常的傳統方法，像是錄製 KOL 宣傳短片，除非能確保拍攝品質精緻，否則影音行銷輕易就被市場忽略，因此宣發團隊應盡量避免公式化、不痛不癢的行銷策略，而是找出展覽既有特點與定位，運用想像力找出他案取代不了的設計痛點。

3-2　讓策展人
　　　　成為展覽核心宣發者

　　策展人其實是展覽最佳的宣傳者，從展覽的核心定位、概念發想，再到視覺美學掌控都是親身經歷，因此由其向大眾直接說明展覽或作品概念，十分恰當也有共鳴，如同《臺中世界花卉博覽會》設計長吳漢中讓各位策展人與藝術家直接面對面導覽並闡述設計概念，讓這些居於幕後的團隊有機會將理念與觀展人訴說，進行最深刻的設計思想交流。

3-3　策展的行銷之道：
　　　公關、社群、周邊商品

　　一個成功的展覽必定要有成功的宣傳，一檔商業展覽的行銷預算甚至可達總預算的六分之一，比例如此之高無非是想從各種管道觸及感興趣的觀眾，並讓觀眾看到曝光宣傳或廣告就立刻行動購票，因此特別會選定目標觀眾主要出沒地區、網站等進行投放，更重要的是每週進行成效檢視，一旦發現投放能見度不佳就要立即校準，以期在短暫展期內能有效衝高參觀人次。

利用網路社群創造互動，挖掘新客、熟客再訪

　　宣傳活動要吻合策展內容主題、深度研究並找到展與觀眾的關係。對於售票展而言，現實是一檔好展覽絕對要能夠達到獲利，而要做到獲利，就需要有吸引人的內容、完整的體驗、到位的宣傳及成功的商業模式；至於理想面，自是希望展覽有更深層的教育意義，能喚醒每個人心底的美意識。相較之下，非售票展雖然沒有獲利壓力，但需要有吸引人的內容、完整的體驗與到位的宣傳一項也不能缺，相反地，要如何讓人在「免費」進入後有「極大的收穫」，才是策展人更大的挑戰。

圖片提供＿台灣設計研究院、蔡宇碩

──────── 2019 年台灣文博會於「空總當代文化實驗場」創建一座免費的「混水釣蝦場」，鮮明還原台灣初代休憩體驗經濟的創舉，成功創造吸睛話題。草字頭創辦人黃偉倫補充道，此次參展呈現一座實體釣蝦場，開放民眾免費來體驗釣蝦這個休憩文化，同時展場的講座也能激發人們去思辨，思考關於海洋、關於食物來源和分配、關於生態環境、關於文化等多面向議題。

圖片提供＿許哲瑜

圖片提供＿許哲瑜

圖片提供＿許哲瑜

────── 由許哲瑜與郭中元共同策畫的《川流電湧 Just Flow｜台灣電力文化資產特展》，展場中把過往用來體恤深山電廠員工辛勞而製冰消暑的「台電冰棒」直接搬過來，特別挑選紅豆牛奶、清冰與台中大甲溪電廠獨家限定的五葉松等 3 大暢銷口味；另此次展覽特別製作擬真的電桿牌鑰匙圈紀念品，種種將台電本身特色延伸至紀念品的行銷方式，打造市場高度吸睛術。

策展變現：看得到也買得到

一檔好展覽除了有優質內容外，能讓觀眾增長知識或留下紀念意義的商品，也是可以思考的面向。門票、商品、贊助是一個展的三大收入來源，因此商品開發也是各策展單位聚焦的一環。一般而言，商品來源有現貨商品，可透過洽談寄售；二是在國外展中才有的，如國外已有授權販售的商品，可洽談進口販售；三是展覽限定商品，是策展單位以 IP 或主視覺特別開發設計，這類商品需經過權利方同意才能製作販售。商品的規劃必須扣合展覽主題，想像觀眾看完展覽的心情，什麼東西會讓他想買，什麼情境讓他掏錢買，從商品到購買情境，一切的設計都必須吻合展覽的整體世界觀。

Check list	第三階段策展人必須：

☐ 取得合適的行銷渠道。
☐ 從策展主體的文化、產業背景延伸獨有特色文宣品。
☐ 訓練自己與大眾講解設計的能力，讓策展核心能親身說明。

PLUS+

策展人初階培訓途徑

　　策展人（Curator）的形成可追溯到 18 世紀法國大革命，當他們從原本照料博物館、美術館等高等藝術殿堂的藝品專業，逐漸在藝術鑑賞普及化的時代背景影響下，將這些管理策畫的知識轉化成SOP，讓更多人可以運用相關方式論，將藝術推廣到民間社會。如胡氏藝術執行長胡朝聖所觀察，台灣開始吹起策展趨勢號角，約莫是在 2000 年左右，主要是當時的行政院文化建設委員會（簡稱文建會）開始重視文化創意展業，運用策展思維與大眾溝通，因此早期台灣策展人便開始涉及各種領域，像是建築、工業設計、服裝等，當政府開始關注文化創意產業時，也間接促發展覽形成重要產業的推手，讓策展不單只是藝術產業，更是拓展到文化創意領域。如今，「策展思維」開始被廣泛運用在各種領域，甚至跳脫藝文領域，轉而更貼近生活，開始著手時代社會議題，更成為推動社會價值的引子。

　　然而台灣目前尚未有正式培育策展人的專門系所，多是依附在主要學系的選修課程之下或是長短期、線上線下講座或工作坊，然而看中這股需求的愈來愈龐大，相關途徑野愈來愈多，以下是編輯部初步廣納各種學習途徑並分別介紹，提供有意學習策展者初階建議。

**大學學程
途徑**

學校課程對於有志投入策展領域者而言，是相對有完整學習架構與充沛資源，在這樣的訓練下，學生可藉由系統性的指導累積相關知識。以下是編輯部節錄、整理台灣現今設有相關策展課程的學系介紹，供讀者初步詢問方向。

　　臺灣早期的策展課程約莫是 1990 年左右，像是 1995 年東海大學美術研究所的「美術史與藝術行政組」、1996 年南華大學的「美學與藝術管理研究所」等，而近期有如國立臺北藝術大學的「藝術跨域研究所」，其是以「培育藝術跨域研究實踐」為發展主軸，主修形式是以主題領域劃分，目前分別有「跨領域創意」及「文化生產與策展」2 大領域，而「文化生產與策展」（Producing Cultures and Curating）課程，旨於培養文化論述及策動文化與藝術活動之人才，學習架構主要為「當代藝術的策展」、「當代文化與藝術理論」、「藝術社群與網絡」3 導向[註1]。

　　另外，據藝術新媒體「典藏 ARTouch」副總編輯張玉音報導[註2]，國立臺北教育大學（簡稱國北教）曾在「藝術與設計學系」與「文化創意產業經營學系」設有與策展相關課程，然而 2016 年將此教學領域獨立，設立「當代藝術評論與策展研究全英語碩士學位學程」（MA：Critical and Curatorial Studies of Contemporary Art，簡稱 CCSCA）為亞洲首創以策展與藝評雙向專業，以亞太地區當代藝術為主，並使用英語授課的國際碩士學位學程。

線上自學課程或長短期講座活動途徑

源於愈來愈多跨域設計師與藝術家投入策展行列，無論是來自建築設計、景觀設計、平面設計等相關設計或藝術領域，藉由諸多策展經驗的累積，對於策展覽的實踐策略已具備相當能力，對此，許多策展人開始選擇以線上課程或短期講座的方式精進自我實力，以下是編輯部節錄相關課程與主題活動，供時間需彈性分配的自學者更多學習管道。

　　線上課程如媒體《Cheers 快樂工作人》創立的線上影音學習平台「MasterCheers」，其目前與明道工作室 akibo works 負責人李明道合作推的「活動策展必修課：概念設定 X 創意執行 X 團隊協作」課程（註3），主辦方看中對方豐富的策展經驗，如 2017 年台北白晝之夜藝術總監、2017 年台北世界大學運動會創意總監、2019 年台北燈節藝術總監……等專業心法累積，轉化成 12 段課程影片，包含「創意發想」、「活動規劃」、「跨界協作」、「策展行銷」等 4 大主軸；此種線上課程透過清楚、簡短、濃縮的線上課程教學模式，讓苦於無完整充裕時間學習，卻又想了解策展基礎內含者一個便利的學習管道。而像是由媒體《Shopping Design》曾開設的「【風格經濟學院】風格策展學：議題定調、視覺敘事到創造體驗的 3 堂必修課！」（註4）則邀請各界領域知名策展人，以講座形式進行全天授課，內容包含從各面向解析策展與案例分享，幫助有志學習者建構自身策展實力。

　　然而無論是線上自學課程或短期講座活動，皆是在短時間內大量吸收關於策展的相關知識，藉由接觸這些線上線下學習評估，適合有志踏入策展領域者快速辨別自身是否熱愛這領域的方式之一。

　　另外在長期課程部分，由「自由人藝術公寓」創辦的「藝術實踐學校 About Taiwan Art Practice School（TAPS）」計畫（註5），是以藝術行政、策展策劃、設計類等主題作為核心培訓課程，提供有志深入學習策展領域者，在理論、實務與職業現場的綜合訓練。相較院校式的知識傳遞，此者更強調藝術的操作與執行面，例如邀請藝文產業的講師群以實際的經驗分享，進行有系統規劃性的系列課程或不定期的講座，並在課程的最後進行成果發表及合作單位媒合，進而培養快速接軌產業的能力，以補足藝文產業，在學校與社會、產業上連結的不足。特別的是，「藝術實踐學校」是以 年開設兩個季度的系統課程，每季擇一個系列主題，並區分為「策展策劃」、「藝術行政」、「創作」三個主要類別課程；另每年 4 ～ 6 月、7 ～ 9 月為第一年度的兩個季度時程，亦有其他不定時舉辦的單堂週末藝術講座、論壇等等，提供策展新手一個迥異於學校、職場之外的進修管道。

註 1：國立臺北藝術大學「藝術跨域研究所」系所網站資訊。
註 2：典藏 ARTouch「【策展人的新手村】亞洲首創以策展與藝評雙向專業的國際學程：教育結構隱含台灣海島國家的文化戰略」（2019／10／22）。
註 3：資訊源自「MasterCheers」教學平台，詳細開課內容請詳網址 https://master.cheers.com.tw/course-set/8。
註 4：資訊源自「Shopping Design」媒體平台（https://www.shoppingdesign.com.tw/post/view/4205）。
註 5：資訊源自「藝術實踐學校 About Taiwan Art Practice School（TAPS）」官網，詳細開課內容請詳網址 http://tapstw.org/about。

DESIGNER 38

跨域策展時代：文化行銷的創意實踐心法

作　者｜漂亮家居編輯部
責任編輯｜洪雅琪
文字採訪｜楊宜倩、崇珮榫、王醫翎、李與具
　　　　　陳頡如、邱建文、黃珮瑜、洪雅琪
攝影｜Amily、Peggy、江建勳
美術設計｜白淑貞、詹淑娟
行銷企劃｜李翊綾、張瑋秦

發行人｜何飛鵬
總經理｜李淑霞
社長｜林孟葦
總編輯｜張麗寶
副總編輯｜楊宜倩
叢書主編｜許嘉芬

出版｜城邦文化事業股份有限公司 麥浩斯出版
地址｜104 台北市民生東路二段 141 號 8F
電話｜02-2500-7578
傳真｜02-2500-1916
E-mail｜cs@myhomelife.com.tw

發行｜英屬蓋曼群島商家庭傳媒股份有限公司城邦分公司
地址｜104 台北市民生東路二段 141 號 2F
讀者服務 電話｜02-2500-7397；0800-033-866
讀者服務 傳真｜02-2578-9337
訂購專線｜0800-020-299（週一至週五上午 09:30 ～ 12:00；下午 13:30 ～ 17:00）
劃撥帳號｜1983-3516
劃撥戶名｜英屬蓋曼群島商家庭傳媒股份有限公司城邦分公司

香港發行｜城邦（香港）出版集團有限公司
地址｜香港灣仔駱克道 193 號東超商業中心 1 樓
電話｜852-2508-6231
傳真｜852-2578-9337
電子信箱｜hkcite@biznetvigator.com

新馬發行｜城邦（新馬）出版集團 Cite（M）Sdn. Bhd.（458372 U）
地址｜41, Jalan Radin Anum, Bandar Baru Sri Petaling, 57000 Kuala Lumpur, Malaysia.
電話｜603-9056-3833
傳真｜603-9057-6622

總經銷｜聯合發行股份有限公司
電話｜02-2917-8022
傳真｜02-2915-6275

製版印刷｜凱林彩印股份有限公司
版次｜2020 年 05 月初版一刷
定價｜新台幣 599 元

國家圖書館出版品預行編目 (CIP) 資料

跨域策展時代：文化行銷的創意實踐心法 / 漂亮家
居編輯部著. -- 初版 . -- 臺北市：麥浩斯出版：家庭
傳媒城邦分公司發行，2020.05
　面；　公分 . -- (Designer；38)
ISBN 978-986-408-589-7(平裝)

1. 藝術行政 2. 藝術展覽 3. 訪談

901.6　　　　　　　　　　　　　　　109002870